여성의 몸 그리는 법

섹시한 포즈 연출법

하야시 히카루(Go office) 지음 문성호 옮김

AK HOBBY BOOK

이 책의 목표 「어떻게 하면 섹시하게 보일지 그 방법 생각하기」

이 책을 손에 든 당신은 분명히 섹시하고 매력 넘치는 여성을 그리고 싶다고 생각하고 계시 겠지요. 하지만 그냥 일반적인 방법으로 여성을 그려서는 섹시함을 표현할 수 없습니다. 노 출도가 높은 옷을 입히면 된다? 아니면 가슴과 엉덩이를 크게 그리면 된다? …둘 다 결정적 한 방이라고 하기는 어렵습니다.

섹시함을 표현하려면 「보여주는 방법의 테크닉」이 필요합니다.

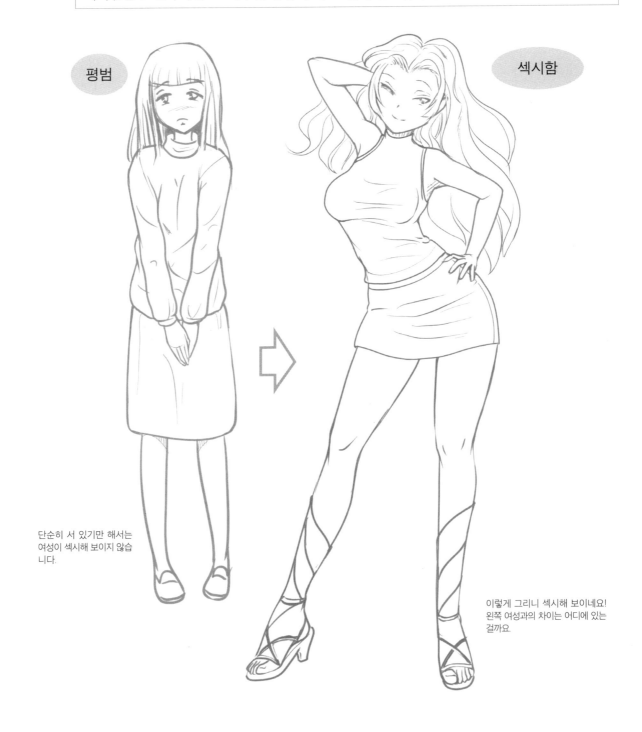

평범

섹시함

단순히 서 있기만 해서는 여성이 섹시해 보이지 않습 니다.

이렇게 그리니 섹시해 보이네요! 왼쪽 여성과의 차이는 어디에 있는 걸까요

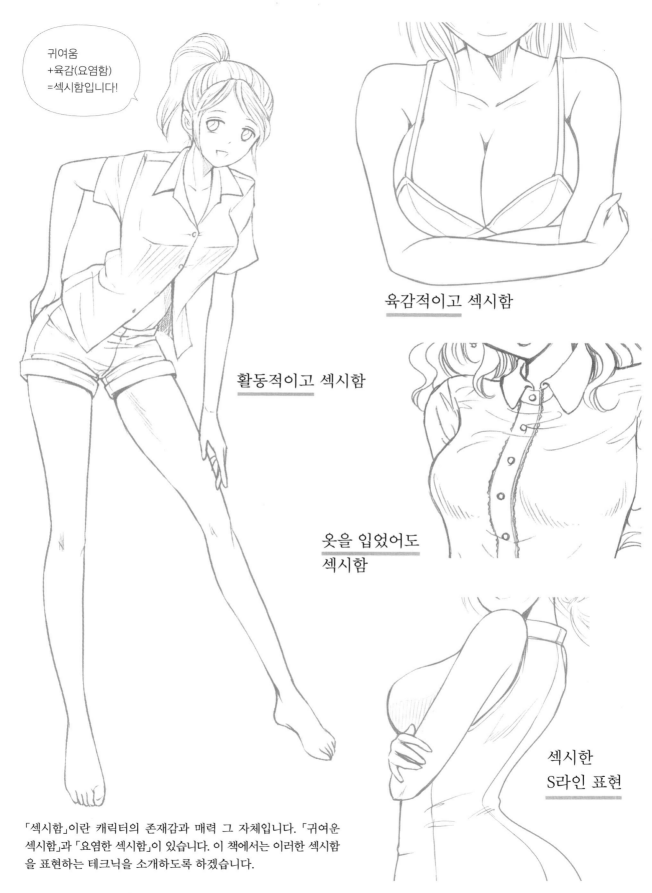

귀여움
+육감(요염함)
=섹시함입니다!

육감적이고 섹시함

활동적이고 섹시함

옷을 입었어도
섹시함

섹시한
S라인 표현

「섹시함」이란 캐릭터의 존재감과 매력 그 자체입니다. 「귀여운
섹시함」과 「요염한 섹시함」이 있습니다. 이 책에서는 이러한 섹시함
을 표현하는 테크닉을 소개하도록 하겠습니다.

*살과 근육에서 느껴지는 매력적인 존재감(입체감과 질감)을 이 책에서는 「육감」이라고 표현합니다.

목차

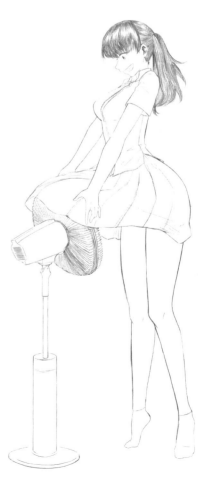

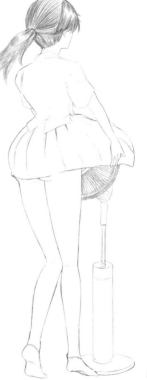

시작하며

섹시한 여성 캐릭터를 그려 작화력을 파워 업하자

● 여성 캐릭터에 두근거린다

여성 캐릭터에 대한 두근거림은 「귀여움」 때문일 수도 있고 「살짝 비친 모습」 때문일 수도 있겠지만, 동경심 혹은 호기심이 자극되는 순간에 찾아옵니다.

내가 두근거린다. 내가 직접 보고 싶다.

신기하게도 나 스스로 그런 마음이 들었을 때면 「나 이외의 다른 사람들」 역시 같은 마음이 드는 경우가 많은 모양입니다.

만화나 일러스트는 우선은 역시 그릴 때 즐거워야 합니다. 그것이 기본입니다.

자신이 즐겁게 그린 그림을 남들도 마찬가지로 즐겁게 봐줄 때 사람은 신기할 정도로 큰 기쁨을 느끼게 됩니다.

자신이 좋다고 생각한 것들 모두를 누구나가 사랑해줄 거라고는 단정할 수 없다 하더라도, 일단 만화나 일러스트 작품 등으로 형태를 갖추어 남들에게 선보일 수 있다면 역시 즐거운 마음이 들 테지요.

이 책에서는 보고 있으면 가슴이 뛸 만한 미소녀와 보는 사람이 깜짝 놀랄만한 장면을 만드는 법 등, 매력적인 여성 캐릭터를 그림으로 완성하는 방법을 다양한 각도에서 소개하도록 하겠습니다.

● 섹시함…그것은 존재감

연기 등에서 「섹시한 연기」, 「섹시함이 넘치는 배우」라고 하는 경우는 「이상할 정도로 빠져들게 되는 매력」, 「뭔가 다른 존재감」 등이 있다는 것을 말합니다. 「섹시한 선」 등 작화에서 말화는 「섹시」라는 것은 「모두가 눈을 뗄 수 없게 만드는」 파워를 말합니다.

하지만 눈길을 끌기 위해, 예컨대 피부 노출만 많은 캐릭터를 그리거나 하면 오히려 「저질」이라고 반감을 사게 되거나 심지어는 조롱을 당하는 경우도 생길 수 있습니다. 섹시함으로 사람의 마음을 사로잡기 위해서는 「테크닉」이 필요한 것입니다.

「섹시한 여성 캐릭터 작화」에는 포즈나 복장, 보여주는 방식(연출로서의 앵글 효과) 등, 캐릭터를 만들어냄에 있어 핵심적인 에센스가 함축되어 있습니다.

보고 즐기면서 테크닉을 익히고, 많이 그려보면서 그림 실력을 향상시킬 수 있기를….

그런 바람으로 이 책을 제작했습니다.

여러분의 작화와 창작에 조금이라도 도움이 된다면 기쁘겠습니다.

고 오피스(Go office) 하야시 히카루

프롤로그
여성의 섹시함이란 무엇일까

섹시함 표현 5대 포인트

가리기 · 포즈 · 표정 · 카메라 워크 · 연출

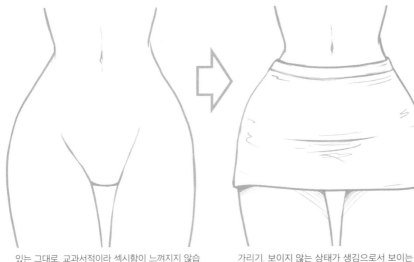

1 가리기

있는 그대로. 교과서적이라 섹시함이 느껴지지 않습니다.

가리기. 보이지 않는 상태가 생김으로서 보이는 부분 (여기서는 허리나 허벅지)과 가려진 부분이 강조됩니다.

2 포즈

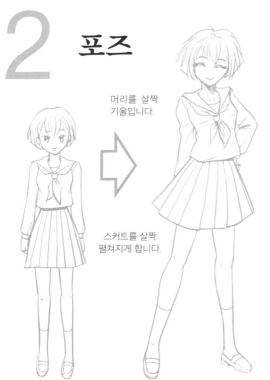

머리를 살짝 기울입니다.

스커트를 살짝 펼쳐지게 합니다.

똑바로 서기. 움직임이 없는 선 포즈는 그냥 장식품이나 다름 없어서 존재감이 희박합니다.

포즈를 잡으면 몸만이 아니라 표정이나 머리카락, 스커트의 움직임도 생겨 납니다. 활기찬 존재감이 나타납니다.

3 표정

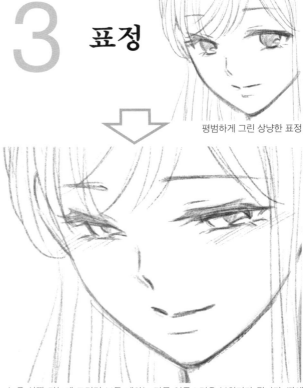

평범하게 그린 상냥한 표정

눈을 살짝 가늘게 그리면 보통 때와는 다른 어른스러운 분위기가 됩니다. 뺨에 사선으로 얼굴을 붉힌 표현을 추가하면 수줍어하는 느낌, 얼굴이 상기된 느낌이 생겨납니다.

8

4

카메라 워크

로 앵글이나 하이 앵글, 근접 촬영 등 시점을 바꿔 그리는 수법입니다. 몸의 곡선이나 가슴, 엉덩이 등 테마(어필하고 싶은 부분)를 「찍는다는(보여준다는)」 생각으로 그려봅시다.

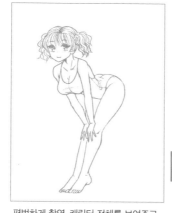

평범하게 촬영. 캐릭터 전체를 보여주고 싶은 경우(롱·멀리서 찍은 듯한 표현).

뒤에서 엉덩이를 노리고 촬영하면 약간 야한 인상이 됩니다.

5

연출

속옷이 살짝 보이는 연출이나 목욕탕, 수영장 신 등 시추에이션을 설정하는 수법입니다. 캐릭터의 이미지 폭을 넓히는 효과(갭 연출)를 노리는 경우도 있습니다.

스커트가 더 들춰지는 모습을 약간 아래에서 찍은 작화. 카메라 워크의 「로 앵글」효과와 시추에이션이 서로 상승 효과를 일으키는 예입니다.

진지함, 엄격함, 딱딱함 등의 이미지인 캐릭터.

바람에 스커트가 들춰진다. 「허벅지가 드러나는」 정도까지 보여주는 연출.

1 가려 보자

「가리는」 것으로 표현할 수 있는 섹시함입니다. 단순한 나체일 경우는 두근거리지 않지만, 천(옷)이나 손으로 가리면 두근거리는 것으로 변합니다. 완전히 가리기, 일부만 가리기, 미처 다 가리지 못한 연출 등이 있습니다. 의상이나 옷맵시, 자세나 동작, 때로는 증기나 나뭇잎 같은 것도 이용됩니다.

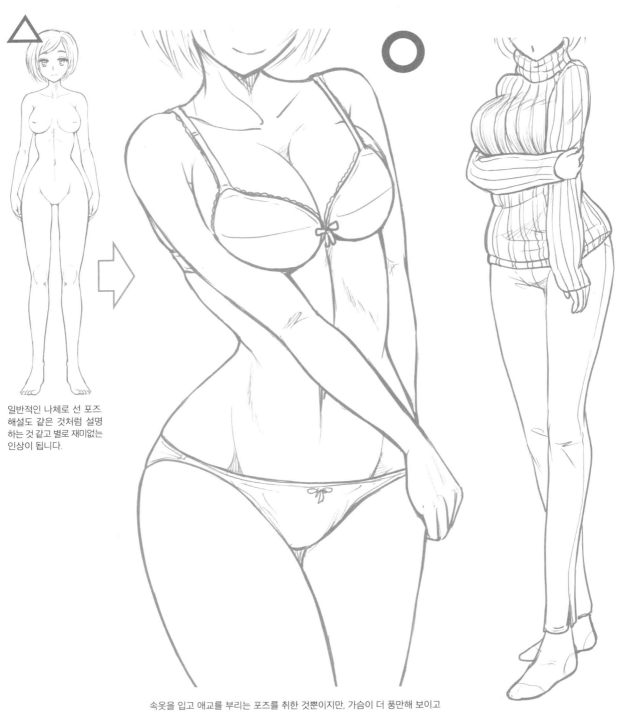

△

일반적인 나체로 선 포즈.
해설도 같은 것처럼 설명
하는 것 같고 별로 재미없는
인상이 됩니다.

○

속옷을 입고 애교를 부리는 포즈를 취한 것뿐이지만, 가슴이 더 풍만해 보이고
허리 라인, 하복부와 허벅지의 존재감이 생겨납니다. 오른팔로 은근슬쩍 유방의
측면을 받치며 누르는 동작도 버스트 어필 서비스입니다.

전신을 가리는 옷. 몸에 딱 붙는 스웨터와
바지는 보디라인을 뚜렷하게 드러냅니다.

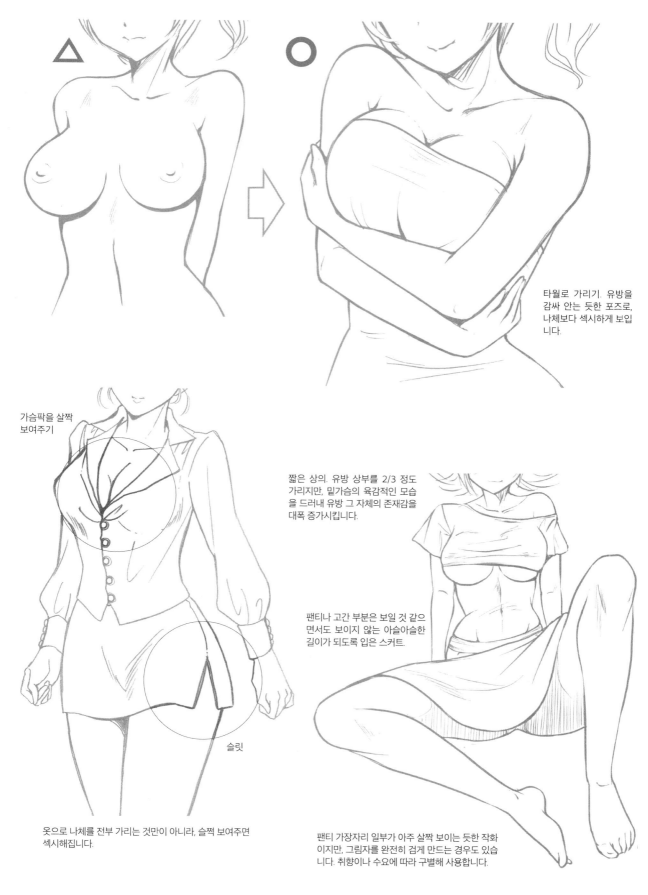

타월로 가리기. 유방을
감싸 안는 듯한 포즈로,
나체보다 섹시하게 보입
니다.

가슴팍을 살짝
보여주기

짧은 상의. 유방 상부를 2/3 정도
가리지만, 밑가슴의 육감적인 모습
을 드러내 유방 그 자체의 존재감을
대폭 증가시킵니다.

팬티나 고간 부분은 보일 것 같으
면서도 보이지 않는 아슬아슬한
길이가 되도록 입은 스커트.

슬릿

옷으로 나체를 전부 가리는 것만이 아니라, 슬쩍 보여주면
섹시해집니다.

팬티 가장자리 일부가 아주 살짝 보이는 듯한 작화
이지만, 그림자를 완전히 검게 만드는 경우도 있습
니다. 취향이나 수요에 따라 구별해 사용합니다.

11

「포즈」로 살리는 섹시함

비틀거나 기울이는 움직임에서 「섹시함」이 탄생합니다. 움직임이 있는 포징은 「캐릭터
등장!」 등 캐릭터를 어필하는 원 숏(장면 등)을 생각하면 이미지를 잡기 쉽습니다.

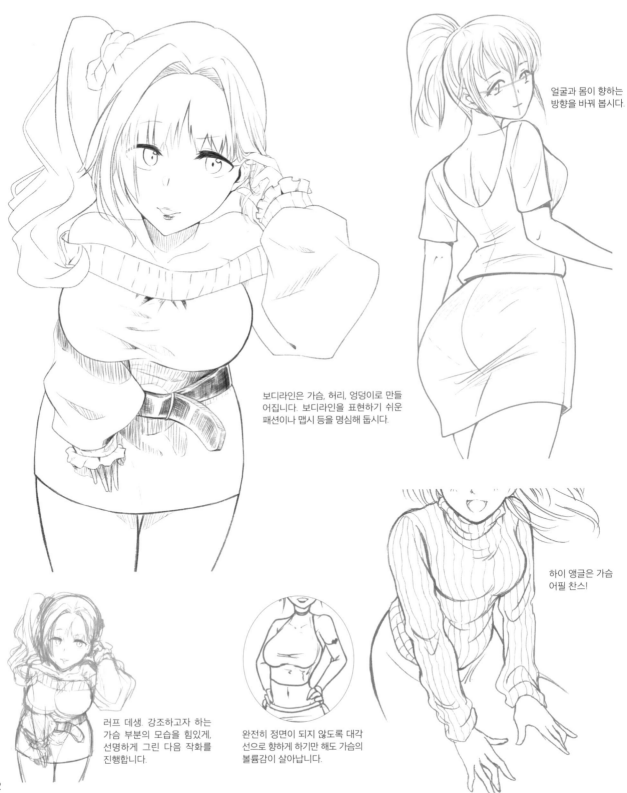

얼굴과 몸이 향하는
방향을 바꿔 봅시다.

보디라인은 가슴, 허리, 엉덩이로 만들
어집니다. 보디라인을 표현하기 쉬운
패션이나 맵시 등을 명심해 둡시다.

하이 앵글은 가슴
어필 찬스!

러프 데생 강조하고자 하는
가슴 부분의 모습을 힘있게,
선명하게 그린 다음 작화를
진행합니다.

완전히 정면이 되지 않도록 대각
선으로 향하게 하기만 해도 가슴의
볼륨감이 살아납니다.

섹시한 「표정」에 도전

일반적인 감정 표현(희로애락 등)에, 감정을 억누르는 느낌을 살짝
더하면 섹시한 「표정」을 만들 수 있습니다.

살짝 고개를 숙인 느낌. 평범한 조용하고 상냥해
보이는 웃는 얼굴.

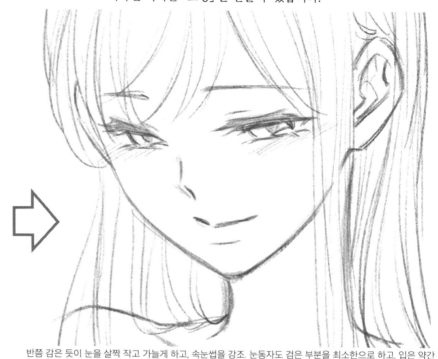

반쯤 감은 듯이 눈을 살짝 작고 가늘게 하고, 속눈썹을 강조. 눈동자도 검은 부분을 최소한으로 하고, 입은 약간
키운 다음 꽉 다문 느낌으로 그리면 미소에 「뭔가 의미심장한」 의지가 깃들어 미스테리어스한 느낌이 생겨납
니다.

평범하게 그리면 「귀여운」 「미인」이 됩니다.
어떤 표정을 그려야 섹시하게 보이는 걸까요.
섹시한 표정은 귀여움보다는 약간 미스테리
어스한 이미지임을 명심해야 합니다. 웃음
이나 분노 같은 확실한 감정보다는 미묘한
느낌, 함축적인 느낌을 가지게 하는 것이 요령
입니다. 눈의 크기를 「평소의 절반」 정도 사이
즈로 그려봅시다.

약간 로 앵글인 경우. 밝은 미소. 상쾌한 분위기.

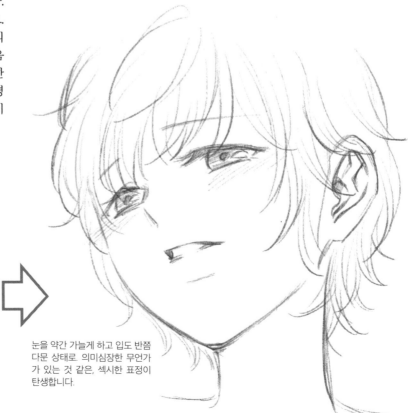

눈을 약간 가늘게 하고 입도 반쯤
다문 상태로. 의미심장한 무언가
가 있는 것 같은, 섹시한 표정이
탄생합니다.

「카메라 워크」로 섹시하게 보이도록

4

기본적인 촬영 수법(근접 촬영, 로 앵글, 하이 앵글)으로
몸의 곡면과 굴곡을 노립니다.

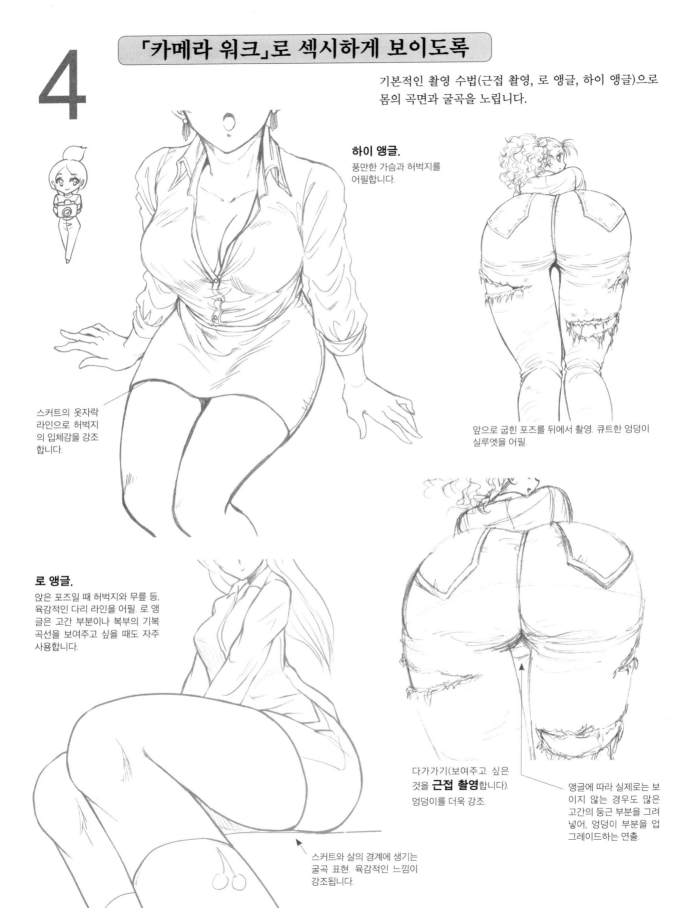

하이 앵글.
풍만한 가슴과 허벅지를
어필합니다.

스커트의 옷자락
라인으로 허벅지
의 입체감을 강조
합니다.

앞으로 굽힌 포즈를 뒤에서 촬영. 큐트한 엉덩이
실루엣을 어필.

로 앵글.
앉은 포즈일 때 허벅지와 무릎 등,
육감적인 다리 라인을 어필. 로 앵
글은 고간 부분이나 복부의 기복
곡선을 보여주고 싶을 때도 자주
사용합니다.

다가가기(보여주고 싶은
것을 **근접 촬영**합니다).
엉덩이를 더욱 강조.

앵글에 따라 실제로는 보
이지 않는 경우도 많은
고간의 둥근 부분을 그려
넣어, 엉덩이 부분을 업
그레이드하는 연출.

스커트와 살의 경계에 생기는
굴곡 표현. 육감적인 느낌이
강조됩니다.

5 장면과 시추에이션을 「연출」하자

목욕탕, 옷 갈아입기, 바람 때문에 슬쩍 보이는 속옷이나 가슴 흔들림 등으로, 몸의 곡선과 부드러움을 매력적으로 보여주는 「서비스」 숏. 가리기, 움직임, 카메라 워크, 필요에 따라서는 표정까지, 「섹시한 표현」의 집대성입니다. 「움직임」을 중요하게 생각해 봅시다.

브래지어가 없는 경우. 「노브라였다」라는 설정을 암시합니다.

옷을 갈아입는 장면 연출. 일부를 벗은 모습·반쯤 드러난 맨살을 보여주는 연출입니다.

입욕 장면. 오락성이 강한 영화나 드라마에서 자주 쓰이는 연출로, 타월이나 증기, 물(목욕탕) 등이 「가리는 아이템」으로 활약합니다.

가슴 흔들림&살짝 보이는 속옷. 가슴의 흔들림 표현은 캐릭터의 움직임을 나타내는 동시에 유방의 부드러움 역시 알게 해줍니다. (양쪽 가슴은 서로 다르게 움직이므로) 좌우 곡선에 차이를 줍시다.

살짝 보이는 속옷은 덤입니다. 스커트가 펼쳐지며 살짝 들리는 표현으로, 달리는 움직임을 연출합니다.

15

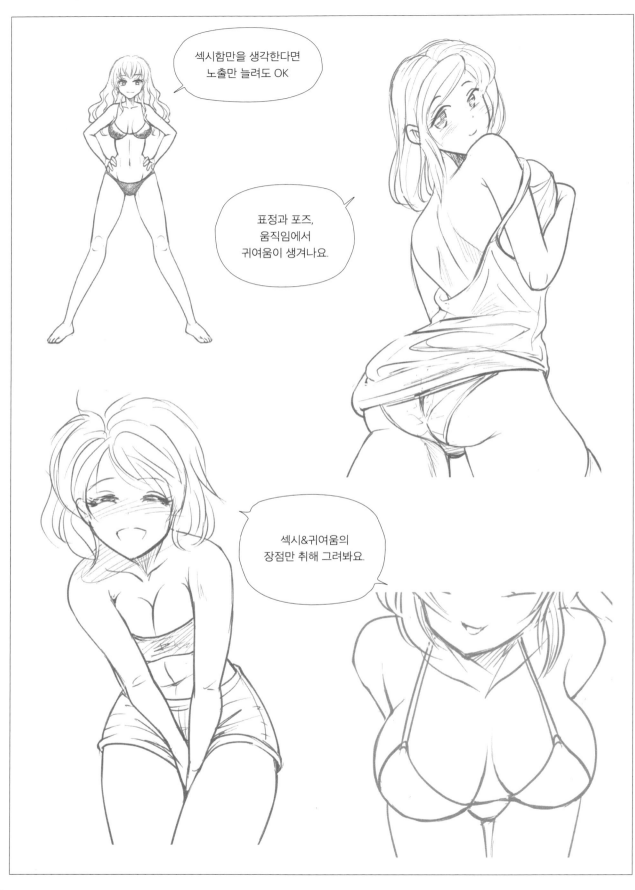

제 **1** 장

포즈와 **동작**으로
섹시하게 보여주기

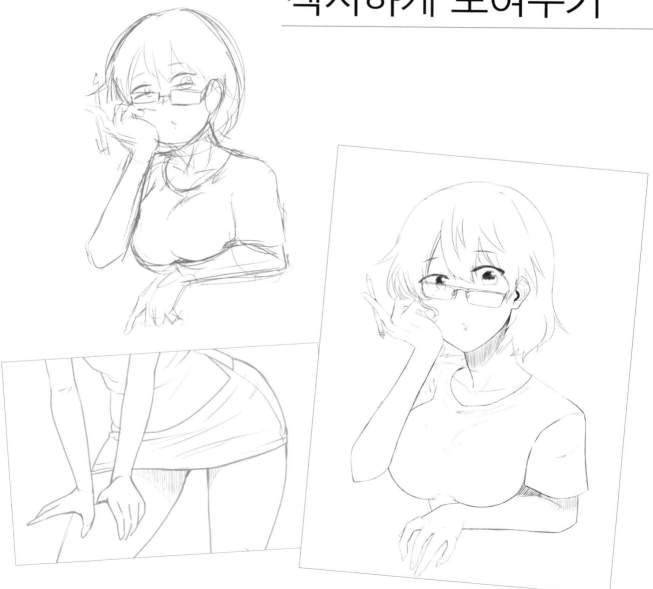

포즈와 동작을 변경하면 이렇게 섹시하다!

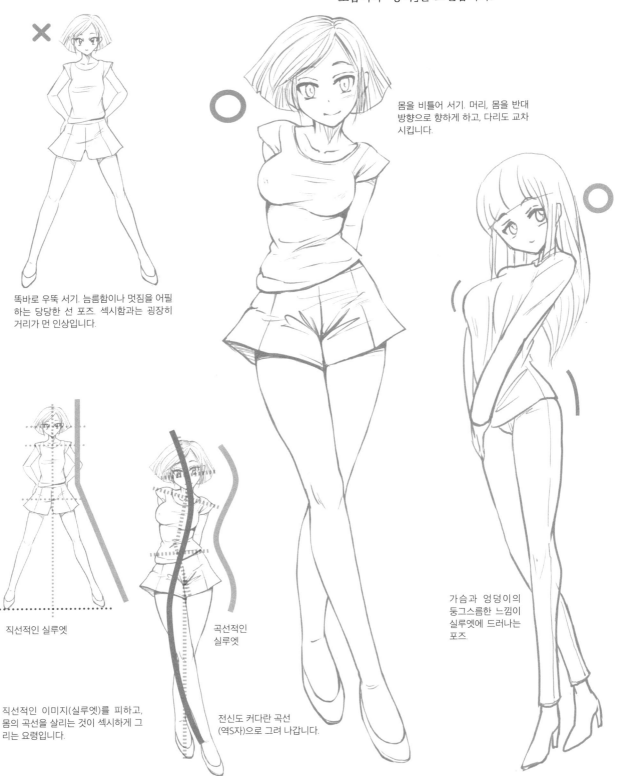

서 있는 포즈와 동작

곡선적인 실루엣의 포즈를 취하면 움직임 속에 귀여움과 매력이 생겨납니다. 「액션」이 아니라, 몸을 살짝 「비튼」 모습이나 「동작」을 표현합시다.

몸을 비틀어 서기. 머리, 몸을 반대 방향으로 향하게 하고, 다리도 교차 시킵니다.

똑바로 우뚝 서기. 늠름함이나 멋짐을 어필 하는 당당한 선 포즈. 섹시함과는 굉장히 거리가 먼 인상입니다.

직선적인 실루엣

곡선적인 실루엣

가슴과 엉덩이의 둥그스름한 느낌이 실루엣에 드러나는 포즈.

직선적인 이미지(실루엣)를 피하고, 몸의 곡선을 살리는 것이 섹시하게 그리는 요령입니다.

전신도 커다란 곡선 (역S자)으로 그려 나갑니다.

18

얼굴(머리)이나 어깨를 기울입니다. 단지 이 정도만으로도 버스트 숏에 「좀 더 귀여운 느낌」과 「매력」이 생겨납니다.

기본형. 정면을 향함. 똑바로 (머리도 몸도 기울어지지 않았습니다)

러프 · 작화 중인 상태

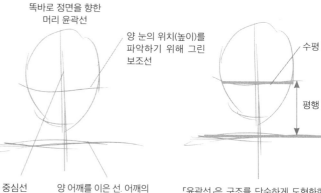

똑바로 정면을 향한 머리 윤곽선

양 눈의 위치(높이)를 파악하기 위해 그린 보조선

수평

평행

중심선

양 어깨를 이은 선. 어깨의 기울기를 표현합니다.

「윤곽선」은 구조를 단순하게 도형화한 것입니다. 완성했을 때의 분위기도 포함된 「설계도」나 「간략하게 이미지를 표현한 그림」으로서 활용됩니다.

목을 기울이고 동체도 애교 있는 느낌으로. 머리 부분과 동체를 기울입니다.

머리 부분을 옆으로 기울이는 움직임은 캐릭터의 귀여운 분위기를 만들어내는 움직임입니다.

얼굴은 똑바로 정면을 보게 하고 몸을 기울인 경우에도, 머리카락의 움직임으로 섹시한 분위기가 생겨납니다.

윤곽선

러프

버스트 숏을 섹시하게 그려보자

섹시한 이미지를 그리는 순서

얼굴 작화 순서는 윤곽을 나타내는 동그라미 → 머리카락 형태 실루엣 → 눈과 코의 위치 결정 → 세부 묘사라는 흐름이 기본입니다. 「섹시함」 등 테마가 명확한 경우에는 원하는 포징의 이미지를 그리는 것부터 시작합니다.

약간 숙인 얼굴

① 이미지를 대략적으로 그립니다. 약간 기대는 듯한 느낌의 자세(실루엣)의 비전을 확실하게 하기 위해, 허리 근처까지 그립니다.

② 표정과 머리카락을 대강 그립니다.

③ 대략적인 얼굴 형태와 몸의 아웃라인을 그립니다.

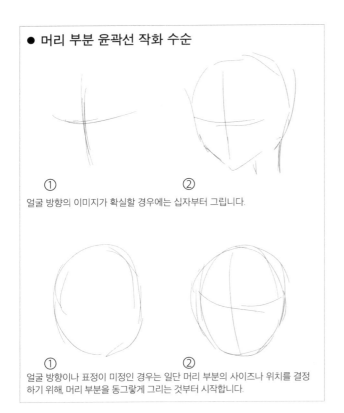

● 머리 부분 윤곽선 작화 수순

①　　　②

얼굴 방향의 이미지가 확실할 경우에는 십자부터 그립니다.

①　　　②

얼굴 방향이나 표정이 미정인 경우는 일단 머리 부분의 사이즈나 위치를 결정하기 위해, 머리 부분을 동그랗게 그리는 것부터 시작합니다.

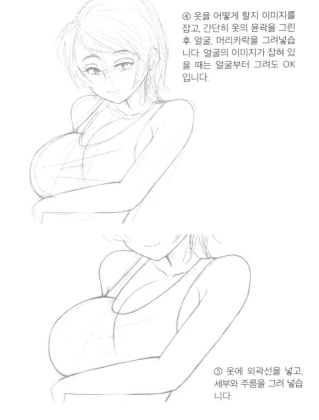

④ 옷을 어떻게 할지 이미지를 잡고, 간단히 옷의 윤곽을 그린 후 얼굴, 머리카락을 그려넣습니다. 얼굴의 이미지가 잡혀 있을 때는 얼굴부터 그려도 OK입니다.

⑤ 옷에 외곽선을 넣고, 세부와 주름을 그려 넣습니다.

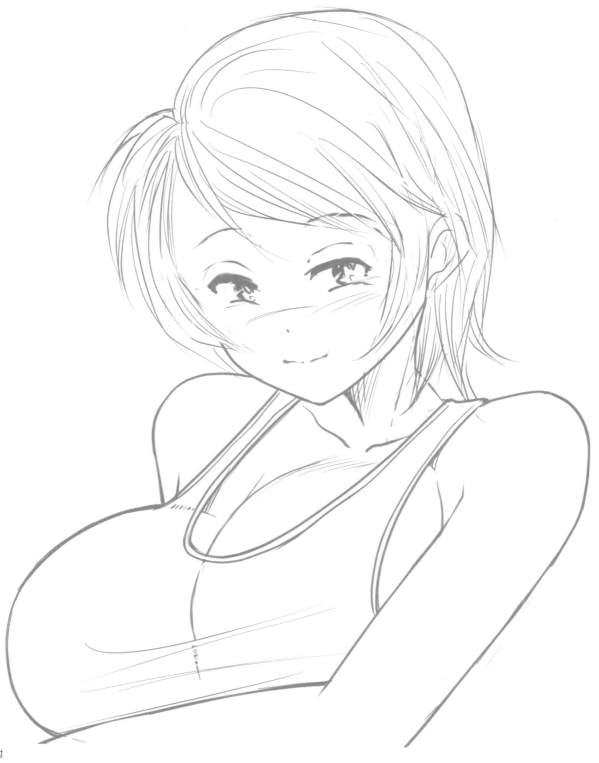

⑥ 완성

버스트 숏을 섹시하게 그린다는 테마이기 때문에, 가슴을 강조한 포즈가 되었습니다.
약간 아래를 향하는 느낌에 어깨를 올린 이미지는 어딘가에 기대 이쪽을 본다는 시추에이션을 상정한 것입니다.
원래는 눈을 동그랗게 뜨는 여자아이가 눈을 살짝 가늘게 뜬다…는 이미지라서 눈꺼풀을 넓게 그렸습니다.
뺨이 붉어진 것을 표현하는 터치는 「약간 섹시한 느낌」을 의식한 작화입니다.

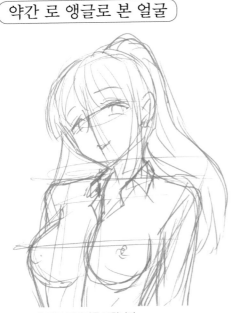

① 러프 이미지를 그립니다.

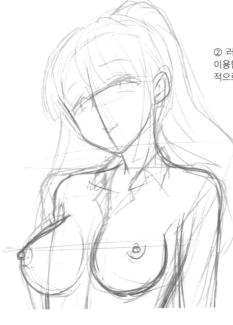

② 러프 이미지를 윤곽선(밑그림)으로 이용합니다. 얼굴과 몸의 형태를 대략적으로 표현합니다.

※ 알몸을 그릴 필요가 없을 때는 옷의 아웃라인을 그립니다. 「옷은 몸보다 한층 더 바깥쪽에 그린다」라는 원칙이 있지만, 몸이 너무 커지거나 뚱뚱해져서 이미지가 변해버리는 경우가 있습니다. 평상복을 입은 캐릭터를 그릴 경우에는 옷의 아웃라인 이미지(옷을 입은 실루엣)를 중요하게 생각합시다. 몸의 라인 위에서 몸보다 안쪽에 옷을 그리겠다는 정도의 생각으로 그려도 OK입니다.

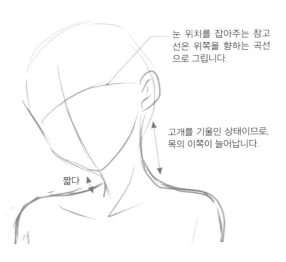

눈 위치를 잡아주는 참고선은 위쪽을 향하는 곡선으로 그립니다.

고개를 기울인 상태이므로, 목의 이쪽이 늘어납니다.

짧다

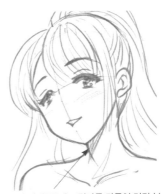

③ 턱 아래(목)에 그림자를 만들어 머리 부분에 입체감을 줍니다. 캐릭터가 전체적으로 정돈되고 완성된 것처럼 보이게 됩니다.

④ 완성. 입었는지 안 입었는지를 알 수 없는 곳에서 그림을 자르는(트리밍) 수법도 섹시함을 어필하는 테크닉입니다.

옆얼굴

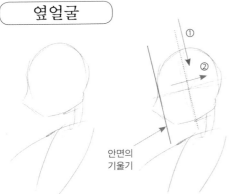

머리 중앙

안면의 기울기

① 포즈를 이미지해 실루엣을 그립니다.

② 안면의 기울기에 맞춰 머리 부분에 십자를 그립니다.

③ 귀를 그립니다. 머리 부분 중앙보다 뒤쪽입니다.

④ 얼굴과 머리카락을 그려 넣습니다.

⑤ 선을 다듬고, 필요에 따라 세부 묘사를 더해 완성시킵니다.

아무 생각 없이 그린 「평소 자신이 그리는 캐릭터」를 기준으로 합니다.

얼굴의 중심선(좌우 가로 폭의 중앙을 지나는 선). 코나 턱 끝부분은 이 중심선 위에 그립니다.

코와 입을 지운 것. 코를 눈에 가깝게 할수록 어린 아이처럼 보이며, 눈과 코끝의 거리를 길게 할수록 어른스러워집니다.

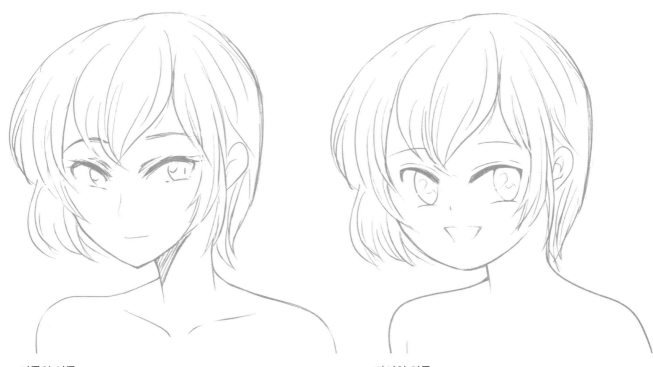

어른의 얼굴

아이의 얼굴

· 눈을 작게 한다.
· 코를 길게 한다(아랫눈썹과 코끝의 거리를 벌립니다).
· 눈과 입의 거리를 넓게 한다.

· 눈을 크게 한다.
· 코를 짧고 작게 한다(아랫눈썹과 같은 높이에 코끝을 그리는 경우도 있습니다).
· 눈과 입의 거리를 좁게 한다.

전신 포즈를 그려보자

앞을 향한 포즈

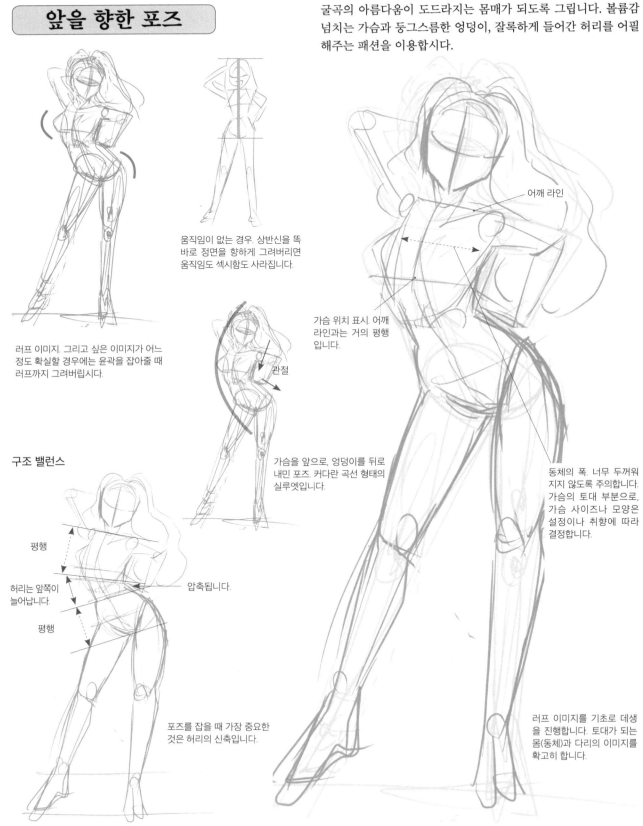

굴곡의 아름다움이 도드라지는 몸매가 되도록 그립니다. 볼륨감 넘치는 가슴과 둥그스름한 엉덩이, 잘록하게 들어간 허리를 어필해주는 패션을 이용합시다.

움직임이 없는 경우. 상반신을 똑바로 정면을 향하게 그려버리면 움직임도 섹시함도 사라집니다.

러프 이미지. 그리고 싶은 이미지가 어느 정도 확실할 경우에는 윤곽을 잡아줄 때 러프까지 그려버립시다.

관절

가슴을 앞으로, 엉덩이를 뒤로 내민 포즈 커다란 곡선 형태의 실루엣입니다.

어깨 라인

가슴 위치 표시. 어깨 라인과는 거의 평행입니다.

동체의 폭. 너무 두꺼워 지지 않도록 주의합니다. 가슴의 토대 부분으로, 가슴 사이즈나 모양은 설정이나 취향에 따라 결정합니다.

구조 밸런스

평행

허리는 앞쪽이 늘어납니다.

평행

압축됩니다.

포즈를 잡을 때 가장 중요한 것은 허리의 신축입니다.

러프 이미지를 기초로 데생을 진행합니다. 토대가 되는 몸(동체)과 다리의 이미지를 확고히 합니다.

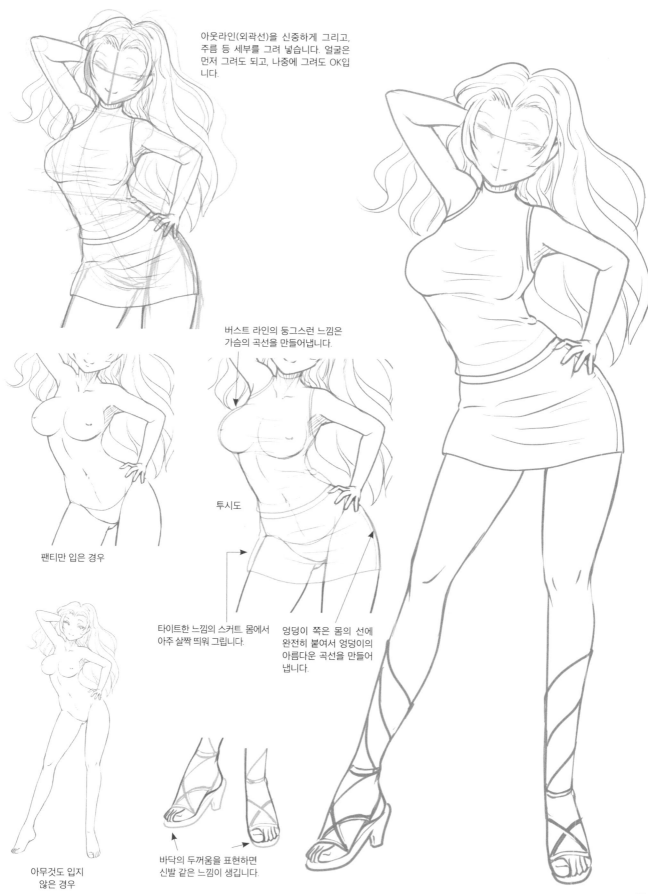

아웃라인(외곽선)을 신중하게 그리고, 주름 등 세부를 그려 넣습니다. 얼굴은 먼저 그려도 되고, 나중에 그려도 OK입니다.

버스트 라인의 둥그스런 느낌은 가슴의 곡선을 만들어냅니다.

투시도

팬티만 입은 경우

타이트한 느낌의 스커트 몸에서 아주 살짝 띄워 그립니다.

엉덩이 쪽은 몸의 선에 완전히 붙여서 엉덩이의 아름다운 곡선을 만들어 냅니다.

아무것도 입지 않은 경우

바닥의 두꺼움을 표현하면 신발 같은 느낌이 생깁니다.

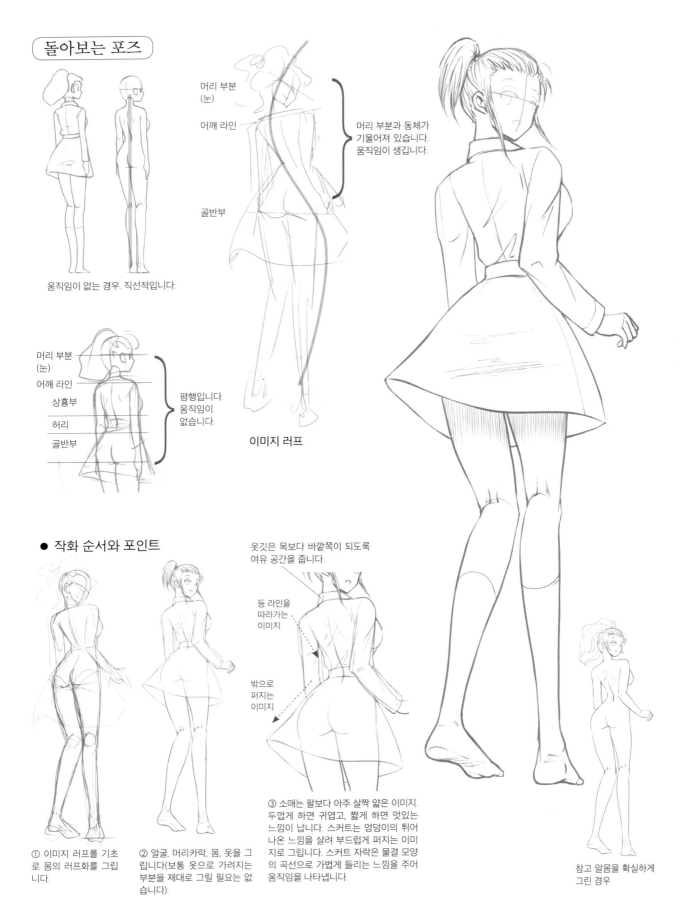

돌아보는 포즈

움직임이 없는 경우. 직선적입니다.

머리 부분
(눈)

어깨 라인

골반부

머리 부분과 동체가
기울어져 있습니다.
움직임이 생깁니다.

머리 부분
(눈)

어깨 라인

상흉부

허리

골반부

평행입니다.
움직임이
없습니다.

이미지 러프

● 작화 순서와 포인트

옷깃은 목보다 바깥쪽이 되도록
여유 공간을 줍니다.

등 라인을
따라가는
이미지

밖으로
퍼지는
이미지

① 이미지 러프를 기초
로 몸의 러프화를 그립
니다.

② 얼굴, 머리카락, 몸, 옷을 그
립니다(보통 옷으로 가려지는
부분을 제대로 그릴 필요는 없
습니다).

③ 소매는 팔보다 아주 살짝 얇은 이미지.
두껍게 하면 귀엽고, 짧게 하면 멋있는
느낌이 납니다. 스커트는 엉덩이의 튀어
나온 느낌을 살려 부드럽게 퍼지는 이미
지로 그립니다. 스커트 자락은 물결 모양
의 곡선으로 가볍게 들리는 느낌을 주어
움직임을 나타냅니다.

참고 알몸을 확실하게
그린 경우

26

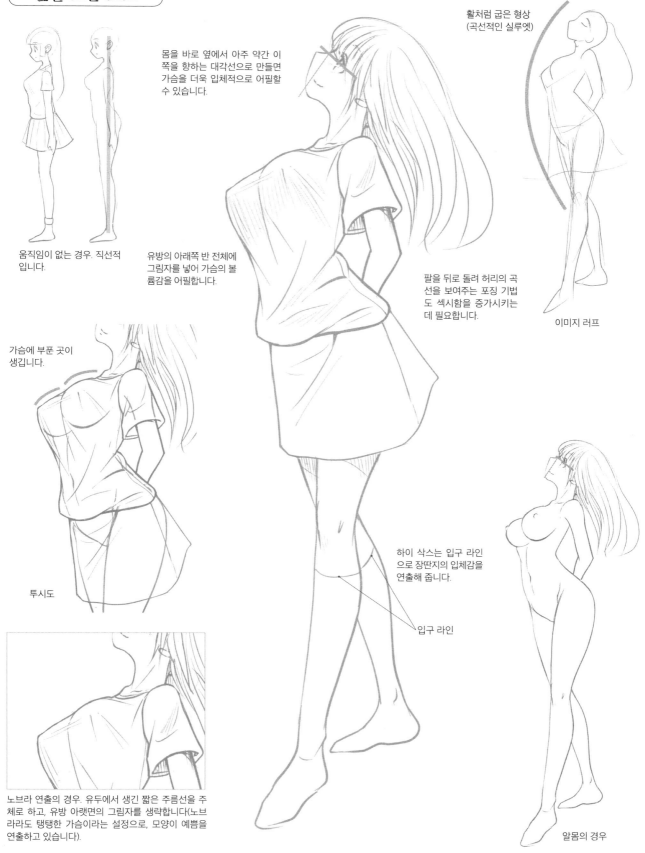

옆을 보는 포즈

움직임이 없는 경우. 직선적
입니다.

가슴에 부푼 곳이
생깁니다.

투시도

노브라 연출의 경우. 유두에서 생긴 짧은 주름선을 주
체로 하고, 유방 아랫면의 그림자를 생략합니다(노브
라라도 탱탱한 가슴이라는 설정으로, 모양이 예쁨을
연출하고 있습니다).

몸을 바로 옆에서 아주 약간 이
쪽을 향하는 대각선으로 만들면
가슴을 더욱 입체적으로 어필할
수 있습니다.

유방의 아래쪽 반 전체에
그림자를 넣어 가슴의 볼
륨감을 어필합니다.

팔을 뒤로 돌려 허리의 곡
선을 보여주는 포징 기법
도 섹시함을 증가시키는
데 필요합니다.

활처럼 굽은 형상
(곡선적인 실루엣)

이미지 러프

하이 삭스는 입구 라인
으로 장딴지의 입체감을
연출해 줍니다.

입구 라인

알몸의 경우

칼럼 등신에 대해

머리 부분의 크기를 기준으로 전신을 파악하는 방식을 등신이라 합니다. SD 캐릭터는 2.5등신이나 3등신, 모델 체형은 8등신이나 9등신 등으로 일컬어집니다. 캐릭터를 구별해 그리기 위한 기준으로 이용합니다.

● 전신의 경우

7등신 캐릭터

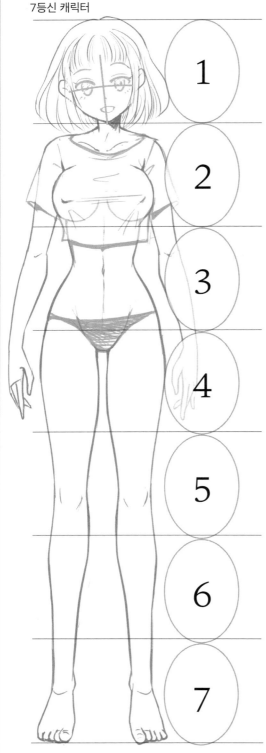

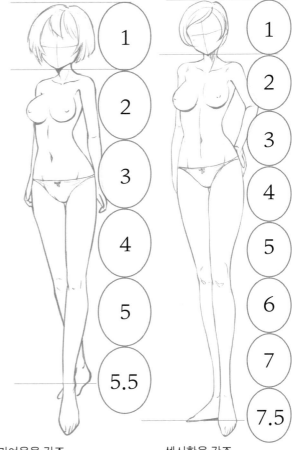

귀여움을 강조
머리를 크게 그립니다.
※ 귀여운 계열은 머리 부분, 특히 머리카락의 볼륨으로 머리 부분을 커보이게 하고, 머리카락을 포함한 머리를 1등신으로 합니다. 5~6등신 정도입니다.

섹시함을 강조
캐릭터의 머리를 작게 해서 적어도 6.5등신 이상이 되도록 그립니다.

· 머리카락 양으로 변하는 등신

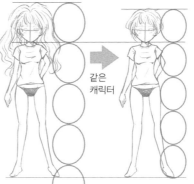

같은
캐릭터

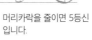

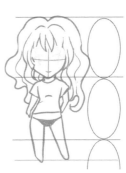

머리카락의 볼륨 때문에 머리가 커진 캐릭터. 4.2 등신 정도

머리카락을 줄이면 5등신 입니다.

SD 캐릭터의 예. 2.3등신 정도.

● 니 숏의 경우

머리 크기에 대해 동체의 길이(고간의 위치)가 캐릭터 별로 결정되어 있습니다. 니 숏을 그릴 때는 머리 크기를 기준으로 고간의 위치를 결정해 작화합니다.

귀여운 캐릭터 · 어린 아이 같은 캐릭터

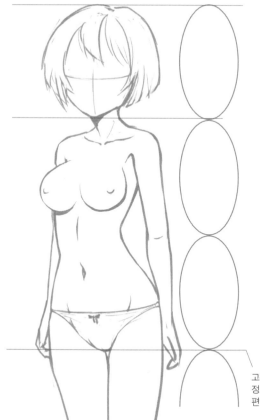

고간의 위치는 머리 3개분 정도의 위치. 동체는 짧은 편입니다.

섹시 캐릭터 · 어른스러운 캐릭터

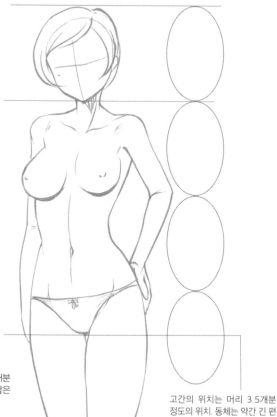

고간의 위치는 머리 3.5개분 정도의 위치. 동체는 약간 긴 편입니다.

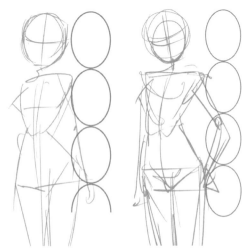

니 숏일 때의 윤곽선. 보통 머리를 그리고 몸을 그립니다. 이때, 몸은 고간의 위치를 결정하고 그립니다.

● 버스트 숏의 경우

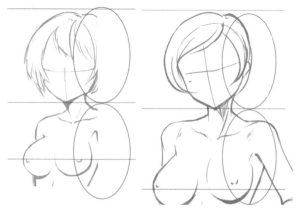

버스트 숏도 마찬가지로, 머리 크기를 기준으로 가슴의 위치를 결정합니다. 익숙해지면 일일이 재지 않아도 그릴 수 있게 됩니다. 등신은 익숙하지 않은 밸런스의 캐릭터를 그릴 때나, 다른 사람의 그림의 특징이나 밸런스를 배울 때 이용하면 자신의 그림과의 차이, 실력자의 그림, 그리고 싶은 그림의 밸런스의 비밀을 알 수 있습니다.

니 숏 포즈를 그려보자

알몸부터 그리기

섹시한 캐릭터는 처음에는 알몸을 그린 다음 옷을 입히는 것부터 시작합시다.

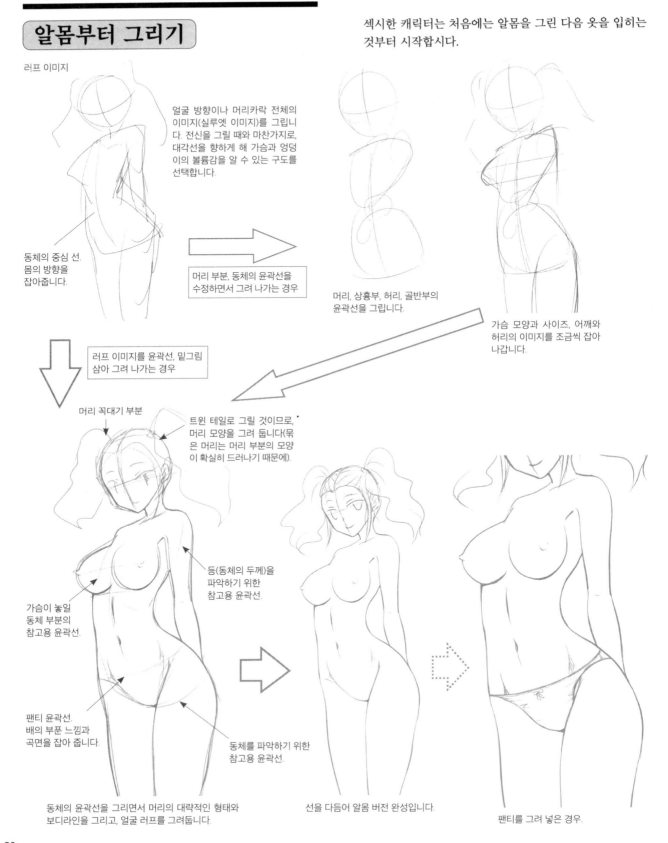

러프 이미지

얼굴 방향이나 머리카락 전체의 이미지(실루엣 이미지)를 그립니다. 전신을 그릴 때와 마찬가지로, 대각선을 향하게 해 가슴과 엉덩이의 볼륨감을 알 수 있는 구도를 선택합니다.

동체의 중심 선. 몸의 방향을 잡아줍니다.

머리 부분, 동체의 윤곽선을 수정하면서 그려 나가는 경우

머리, 상흉부, 허리, 골반부의 윤곽선을 그립니다.

가슴 모양과 사이즈, 어깨와 허리의 이미지를 조금씩 잡아 나갑니다.

러프 이미지를 윤곽선, 밑그림 삼아 그려 나가는 경우

머리 꼭대기 부분

트윈 테일로 그릴 것이므로, 머리 모양을 그려 둡니다(묶은 머리는 머리 부분의 모양이 확실히 드러나기 때문에).

등(동체의 두께)을 파악하기 위한 참고용 윤곽선.

가슴이 놓일 동체 부분의 참고용 윤곽선.

팬티 윤곽선. 배의 부푼 느낌과 곡면을 잡아 줍니다.

동체를 파악하기 위한 참고용 윤곽선.

동체의 윤곽선을 그리면서 머리의 대략적인 형태와 보디라인을 그리고, 얼굴 러프를 그려둡니다.

선을 다듬어 알몸 버전 완성입니다.

팬티를 그려 넣은 경우.

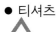
옷 그리기

옷에 따라 알몸 라인을 살리는 편이 좋은 경우와, 옷의 실루엣에 맞춰 몸을 변경하는 쪽이 좋은 경우가 있습니다.

● 티셔츠

보통

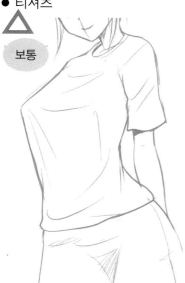

낙낙한 티셔츠. 버스트 라인이 약간 밸런스가 나빠 보입니다.

가슴 부분의 주름은 몸에서 가장 바깥쪽으로 튀어나온 유두에서 퍼지듯이 그립니다.

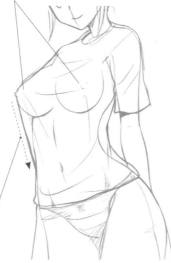

자연스럽게 그리면 유두부터 허리까지 완만한 곡선이 되어 동체의 굴곡이 줄어들어 전혀 섹시하지 않습니다. 오른쪽 그림처럼 밑가슴 부분으로 말려들어가듯 그리면 섹시해집니다.

섹시함

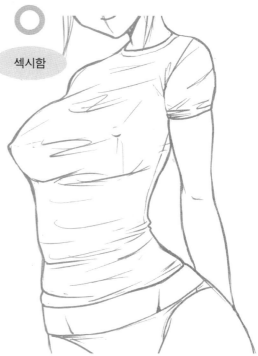

딱 달라붙는 느낌의 작은 티셔츠. 가늘고 세세한 주름으로 달라붙은 느낌을 표현합니다. 주름 선은 동체의 곡면을 의식해 곡선을 주체로 사용합시다.

● 블라우스

보통

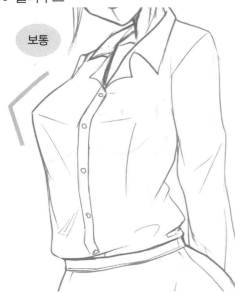

블라우스는 「가슴의 부풀음」 자체가 섹시함의 포인트라고도 합니다. 버스트 라인이 예쁘게 보이도록 아웃라인을 보정합니다.

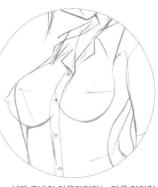

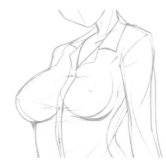

실제 유방의 아웃라인과는 다른 라인입니다. 브래지어로 보정되는 경우도 있습니다만, 옷을 입었을 때 옷의 실루엣을 중요하게 생각하면서 모양을 바꿔 그리도록 합시다.

섹시함

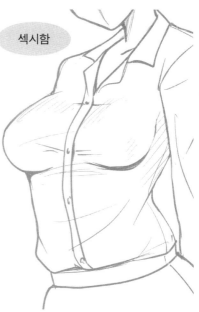

「섹시함을 강조」한 작화. 약간 블라우스처럼 보이지 않게 되지만, 버스트 라인을 부드러울 것 같은 가슴 실루엣을 의식하며 곡선으로 그립니다. 버스트 사이즈는 크게 강조합니다.

다양한 섹시한 포즈를 그려보자

체육복을 입은 포즈 그리기

「가리는 섹시함」의 대표적인 예입니다. 움직임이 별로 없어도 수영복이나 속옷보다 더 섹시한 느낌을 지닌 아이템입니다. 옷을 입었을 때 섹시함 표현의 기본의 거의 대부분을 볼 수 있습니다.

● 블루머 스타일의 특징

윤곽선. 자세와 포즈의 이미지를 그립니다.

러프. 보디라인, 몸을 그립니다.

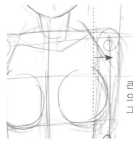

큰 가슴은 동체의 바깥쪽으로 조금 삐져나가도록 그립니다.

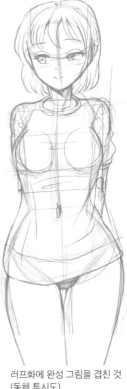

러프화에 완성 그림을 겹친 것 (동체 투시도)

· 옷의 부풀음이나 보디라인이 나타남
· 고간 부분이 살짝 보이는 효과
부드러운 상의가 귀여운 이미지를 줌과 동시에, 하얀 상의와 진한 색의 팬티의 대비가 「감싸인 살」 「숨겨진 몸」의 존재감을 어필합니다.

일반적으로 입는 법. 옷자락 길이로 블루머의 면적이 달라집니다.

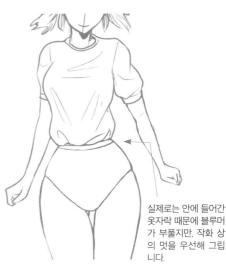

상의의 옷자락을 블루머에 집어넣은 경우.

실제로는 안에 들어간 옷자락 때문에 블루머가 부풀지만, 작화 상의 멋을 우선해 그립니다.

옷자락을 잡고 잡아당긴다

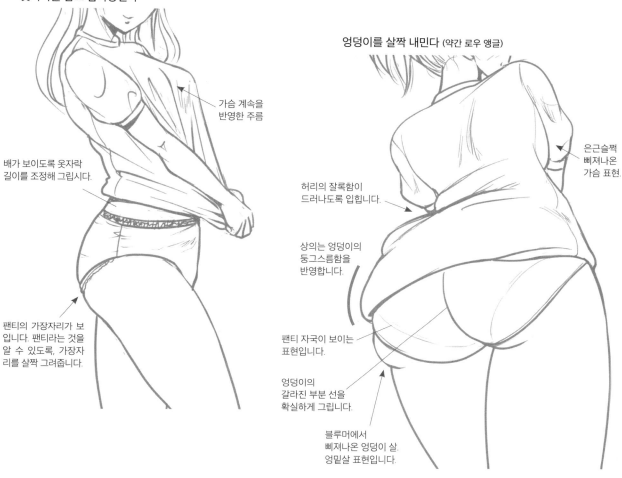

가슴 계속을 반영한 주름

배가 보이도록 옷자락 길이를 조정해 그립시다.

팬티의 가장자리가 보입니다. 팬티라는 것을 알 수 있도록, 가장자리를 살짝 그려줍니다.

엉덩이를 살짝 내민다 (약간 로우 앵글)

은근슬쩍 삐져나온 가슴 표현.

허리의 잘록함이 드러나도록 입힙니다.

상의는 엉덩이의 둥그스름함을 반영합니다.

팬티 자국이 보이는 표현입니다.

엉덩이의 갈라진 부분 선을 확실하게 그립니다.

블루머에서 삐져나온 엉덩이 살. 엉밑살 표현입니다.

● 뒤쪽 표현

다양한 블루머 표현을 알아봅시다.

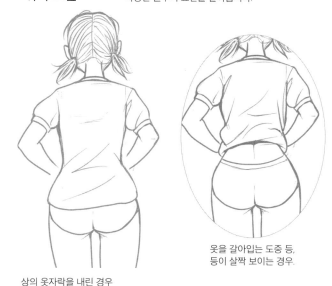

상의 옷자락을 내린 경우

옷을 갈아입는 도중 등, 등이 살짝 보이는 경우.

엉덩이를 완전히 감싼 경우

엉덩이 살이 삐져나온 경우

엉덩이를 강조한 입는 법

엉덩이의 갈라진 부분 선을 그리지 않은 경우. 가장 얌전한 표현.

수영복과 속옷 차림의 포징

속옷, 수영복, 시스루 등 의상의 매력에 더해, 움직임으로 매력을 어필합니다.

● 속옷 차림으로 겨드랑이를 보여주는 어필 포즈

아웃라인으로 부드러울 것 같은 풍만한 가슴을 표현합니다.

브래지어 효과로 생기는 탄력적인 가슴 계곡. 풍만한 가슴을 어필합니다.

잘록한 허리에서 크게 튀어나온 골반의 볼륨은 섹시한 실루엣을 만듭니다.

원피스 수영복 차림으로 달리는 장면의 원 숏

허리·배에 생기는 주름 표현으로 동체의 입체감을 어필합니다.

다리 연결 부분에 살짝 생기는 공간과, 뒤쪽에 보이는 엉덩이의 살은 섹시 포인트입니다.

양 무릎을 붙여 허벅지부터의 다리 라인이 아름다운 실루엣을 그리며, 육감적인 허벅지를 강조합니다.

곡선을 그리는 동체입니다.

대각선 위쪽으로 흔들림

상하 흔들림

가슴 아웃라인은 흔들리는 방향을 결정하고 그립니다.

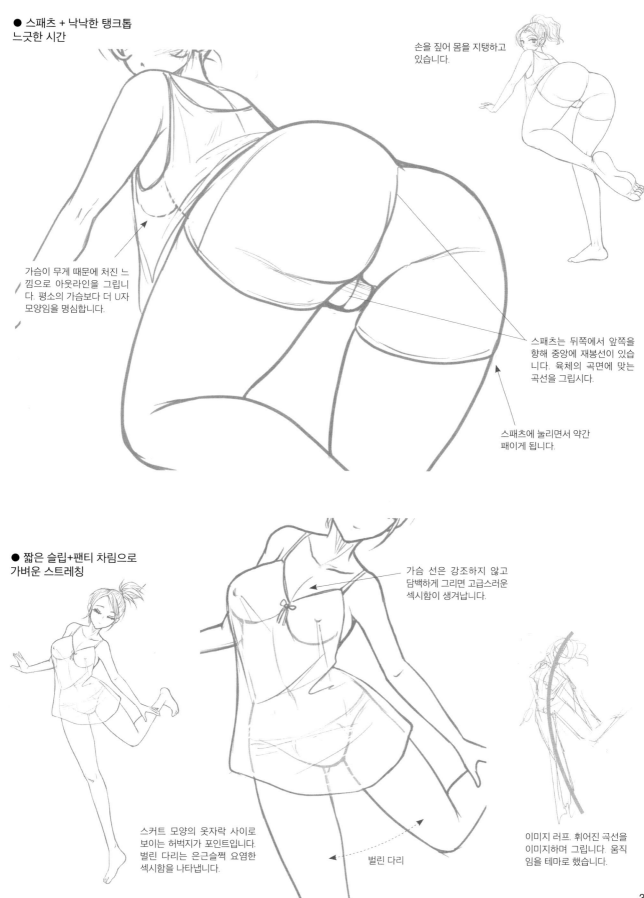

● 스패츠 + 낙낙한 탱크톱
느긋한 시간

손을 짚어 몸을 지탱하고
있습니다.

가슴이 무게 때문에 처진 느
낌으로 아웃라인을 그립니
다. 평소의 가슴보다 더 U자
모양임을 명심합니다.

스패츠는 뒤쪽에서 앞쪽을
향해 중앙에 재봉선이 있습
니다. 육체의 곡면에 맞는
곡선을 그립시다.

스패츠에 눌리면서 약간
패이게 됩니다.

● 짧은 슬립+팬티 차림으로
가벼운 스트레칭

가슴 선은 강조하지 않고
담백하게 그리면 고급스러운
섹시함이 생겨납니다.

스커트 모양의 옷자락 사이로
보이는 허벅지가 포인트입니다.
벌린 다리는 은근슬쩍 요염한
섹시함을 나타냅니다.

벌린 다리

이미지 러프. 휘어진 곡선을
이미지하며 그립니다. 움직
임을 테마로 했습니다.

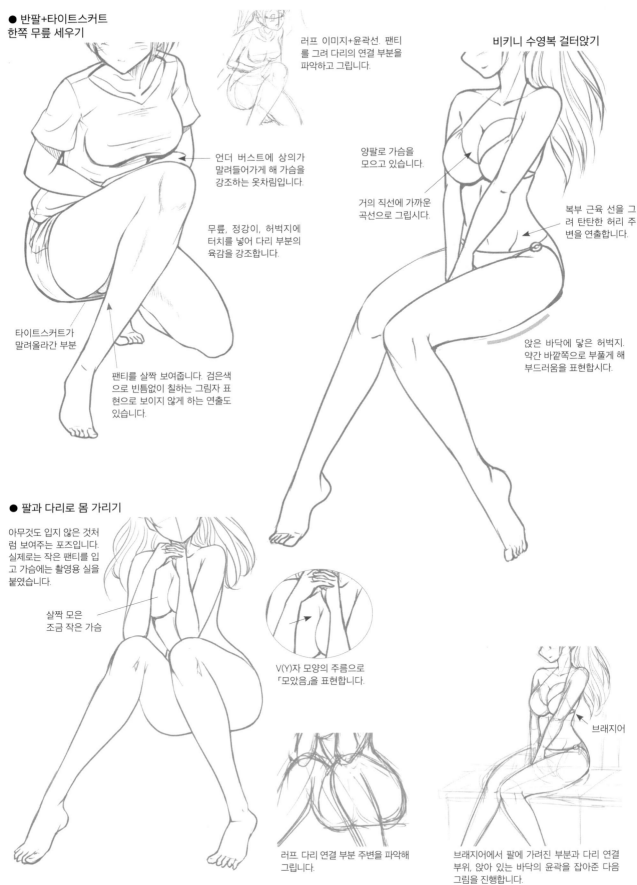

● 반팔+타이트스커트
한쪽 무릎 세우기

러프 이미지+윤곽선. 팬티
를 그려 다리의 연결 부분을
파악하고 그립니다.

비키니 수영복 걸터앉기

언더 버스트에 상의가
말려들어가게 해 가슴을
강조하는 옷차림입니다.

양팔로 가슴을
모으고 있습니다.

거의 직선에 가까운
곡선으로 그립시다.

복부 근육 선을 그
려 탄탄한 허리 주
변을 연출합니다.

무릎, 정강이, 허벅지에
터치를 넣어 다리 부분의
육감을 강조합니다.

타이트스커트가
말려올라간 부분

팬티를 살짝 보여줍니다. 검은색
으로 빈틈없이 칠하는 그림자 표
현으로 보이지 않게 하는 연출도
있습니다.

앉은 바닥에 닿은 허벅지.
약간 바깥쪽으로 부풀게 해
부드러움을 표현합시다.

● 팔과 다리로 몸 가리기

아무것도 입지 않은 것처
럼 보여주는 포즈입니다.
실제로는 작은 팬티를 입
고 가슴에는 촬영용 실을
붙었습니다.

살짝 모은
조금 작은 가슴

V(Y)자 모양의 주름으로
「모았음」을 표현합니다.

브래지어

러프 다리 연결 부분 주변을 파악해
그립니다.

브래지어에서 팔에 가려진 부분과 다리 연결
부위, 앉아 있는 바닥의 윤곽을 잡아준 다음
그림을 진행합니다.

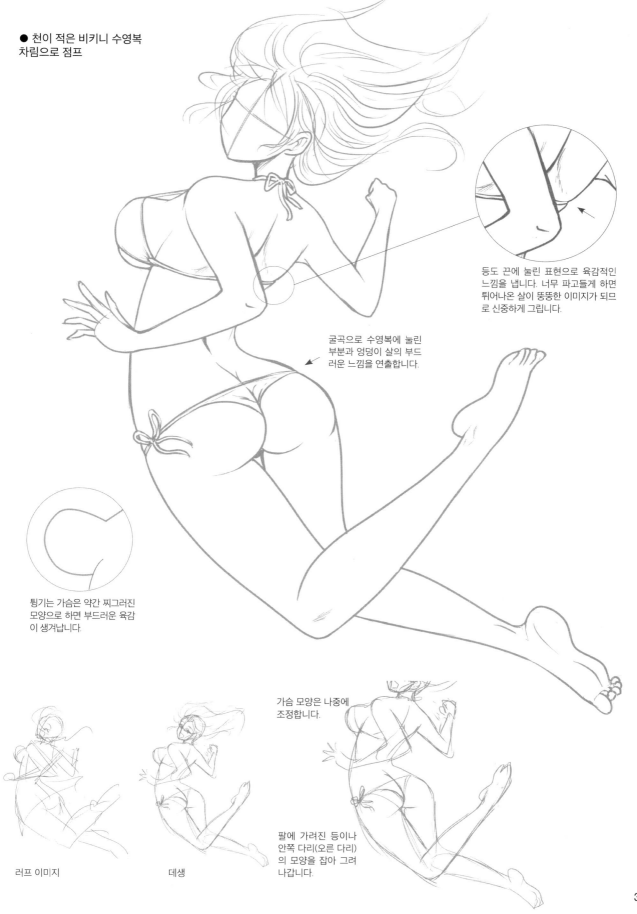

● 천이 적은 비키니 수영복
차림으로 점프

등도 끈에 눌린 표현으로 육감적인
느낌을 냅니다. 너무 파고들게 하면
튀어나온 살이 뚱뚱한 이미지가 되므
로 신중하게 그립니다.

굴곡으로 수영복에 눌린
부분과 엉덩이 살의 부드
러운 느낌을 연출합니다.

튕기는 가슴은 약간 찌그러진
모양으로 하면 부드러운 육감
이 생겨납니다.

가슴 모양은 나중에
조정합니다.

러프 이미지

데생

팔에 가려진 등이나
안쪽 다리(오른 다리)
의 모양을 잡아 그려
나갑니다.

버스트 숏의 섹시한 동작

섹시한 느낌은 전신의 포즈만이 아니라, 고개를 기울이거나 어깨를 올리는 등의 동작 (상반신 부위의 움직임)으로도 다양한 분위기(섹시함)가 탄생합니다.

손과 얼굴 주변의 동작 연출

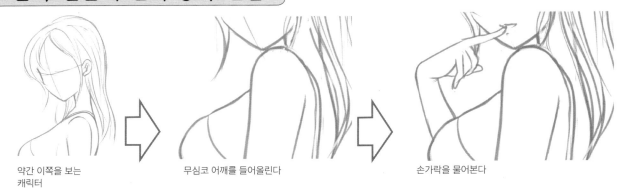

약간 이쪽을 보는
캐릭터

무심코 어깨를 들어올린다

손가락을 물어본다

동작 표현 포인트
1. 어깨의 움직임
2. 얼굴 각도 바꾸기 (목의 움직임)
3. 팔이나 손 , 손가락 연기

얼굴과 가슴만이 아니라, 손과 팔의 콜라보로 캐릭터가 섹시해지기도 하고 귀여워지기도 합니다. 약간의 동작으로 매력적인 캐릭터를 연출합시다.

● 은근슬쩍 가슴 모으는 포즈
(정면 동작 연출)

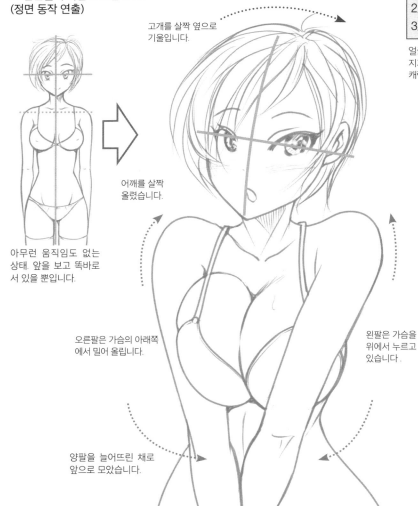

아무런 움직임도 없는
상태. 앞을 보고 똑바로
서 있을 뿐입니다.

고개를 살짝 옆으로
기울입니다.

어깨를 살짝
올렸습니다.

오른팔은 가슴의 아래쪽
에서 밀어 올립니다.

왼팔은 가슴을
위에서 누르고
있습니다 .

양팔을 늘어뜨린 채로
앞으로 모았습니다.

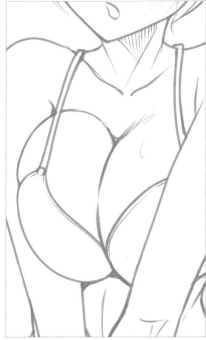

양팔에 압박되어 볼륨감이 넘치고 육감적인 느낌이 생겨난 가슴. 입가에서 가슴팍까지만 그리는 경우에도, 머리 부분과 어깨, 몸 전체의 움직임 작화가 필요합니다.

● 여유로운 미소를 지으며 가슴을 가리는 포즈
(등 쪽의 동작 연출)

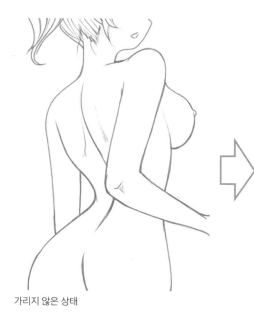

가리지 않은 상태

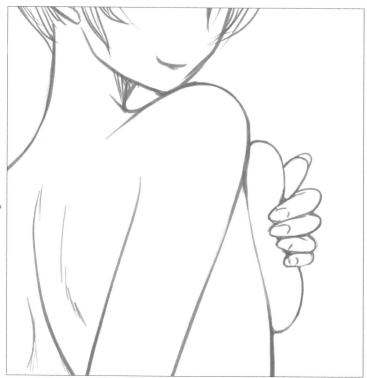

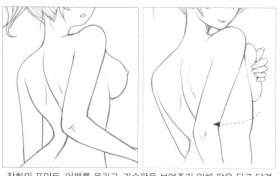

작화의 포인트. 어깨를 올리고, 가슴팍을 보여주기 위해 팔을 뒤로 당겼습니다.

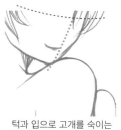

턱과 입으로 고개를 숙이는 움직임을 표현합니다.

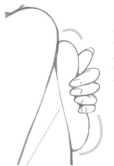

흘러넘칠 듯한 부풀음을 의식하며 곡선을 그립니다. 꽉 눌린 가슴의 부드러움과 볼륨감이 드러납니다.

연결 부분도 완만한 곡선으로 그립니다.

● 원 포인트 갭 연출

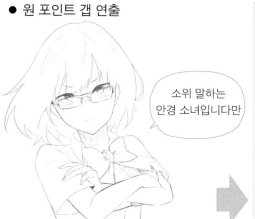

소위 말하는 안경 소녀입니다만

안경 깜빡했어요.

「갭 차이」에 의한 일종의 반전 매력을 표현하는 연출입니다. 「그저 안경을 벗은 것뿐」인데 어째서인지 「놀랍」습니다. 「캐릭터의 매력을 어필한다」는 의미로 「섹시한」 연출 중 하나입니다(반대로, 「안경을 낀 모습에 놀라는」 경우도 있습니다).

팔짱(동작), 얼굴과 몸을 대각선으로 기울인 자세, 머리카락의 움직임에도 주목해 주십시오.

섹시한 손동작 그리기

얼굴 각 부위나 머리카락에 댄 손, 가슴팍을 누르는 손 등 손이 연출하는 섹시한 작화를 확인해 봅시다.

「비밀」 입술 꾸욱♡

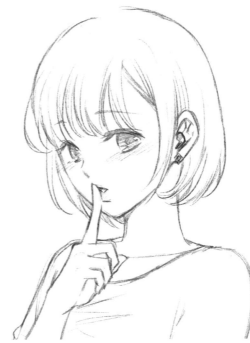

벌린 입의 절반 정도를 검은 그림자로 칠하면 깊이가 생기고, 입의 입체감과 섹시함이 두드러집니다.

「으응…」 머리카락을 쓸어올리며…

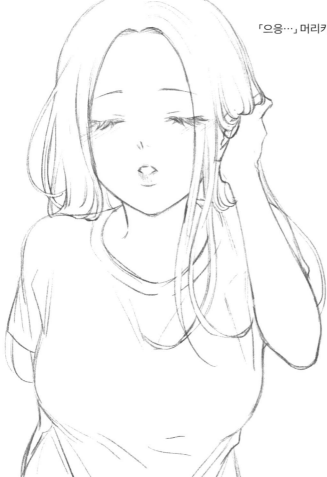

아랫입술 끝부분

입의 아웃라인을 어떻게 그렸는지에 주목합시다. 양쪽 끝(입가) 부분을 진하게 그리고, 아랫입술 끝부분은 선을 그리지 않았습니다.

감은 눈. 눈썹의 밀도와 방향(바깥쪽을 향해 늘어져 있습니다)을 파악해 둡시다.

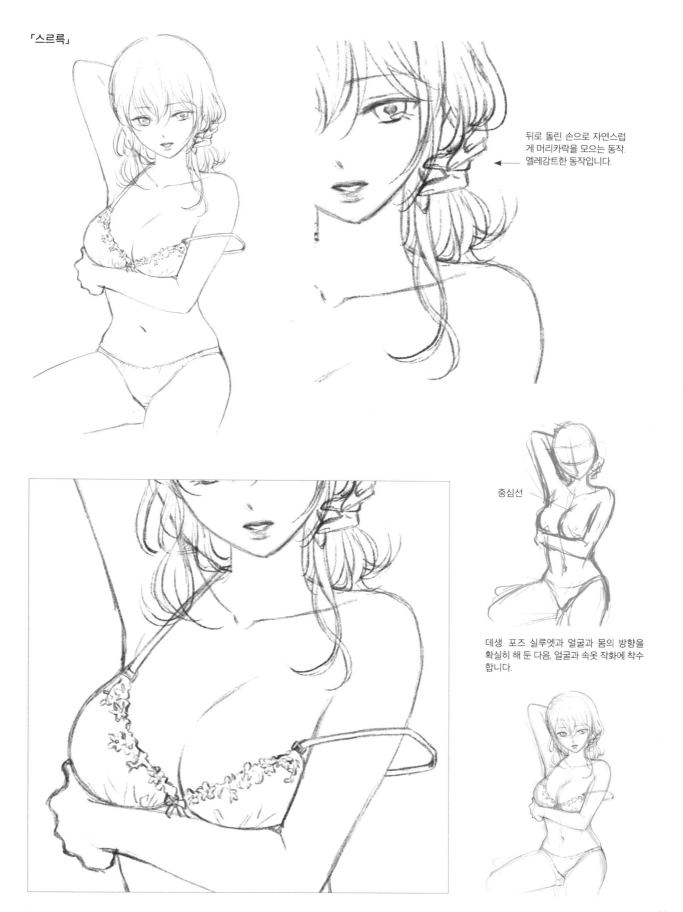

「스르륵」

뒤로 돌린 손으로 자연스럽
게 머리카락을 모으는 동작.
엘레강트한 동작입니다.

중심선

데생. 포즈 실루엣과 얼굴과 몸의 방향을
확실히 해 둔 다음, 얼굴과 속옷 작화에 착수
합니다.

갈아입는 도중의 동작 그리기

옷을 갈아입는 도중에 연출하는 포즈를 그려 봅시다.

● 블라우스 입기

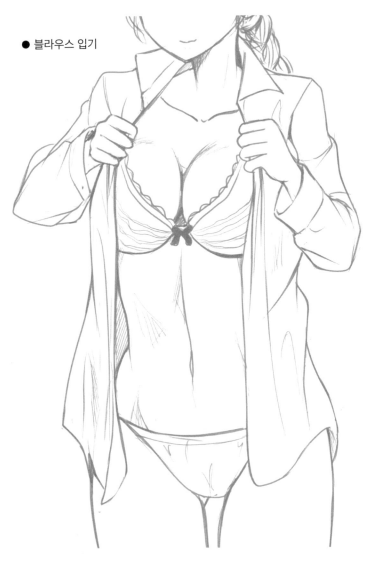

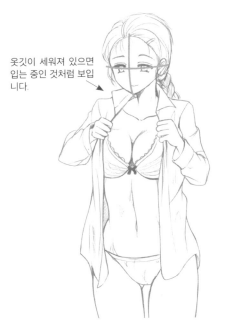

옷깃이 세워져 있으면 입는 중인 것처럼 보입니다.

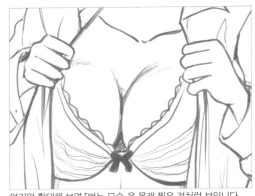

여기만 확대해 보면 「벗는 모습」을 몰래 찍은 것처럼 보입니다.

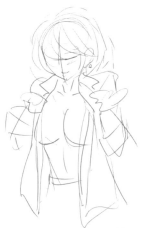

러프 이미지. 당초에는 노브라를 이미지하며 그렸습니다.

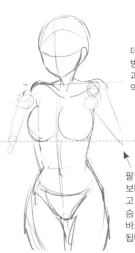

데생. 포즈의 포인트(얼굴 방향, 어깨 위치와 손, 가슴과 고간 위치~동체)를 파악해 작화를 진행합니다.

팔꿈치 위치는 「가슴 아래보다 약간 아래」로 의식하고 자리를 잡았으므로, 가슴을 제대로 그리면 그게 바로 팔꿈치 위치의 기준이 됩니다.

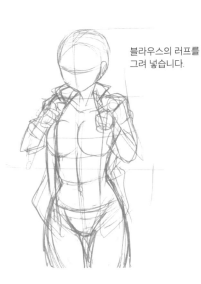

블라우스의 러프를 그려 넣습니다.

● 등쪽…요염하게

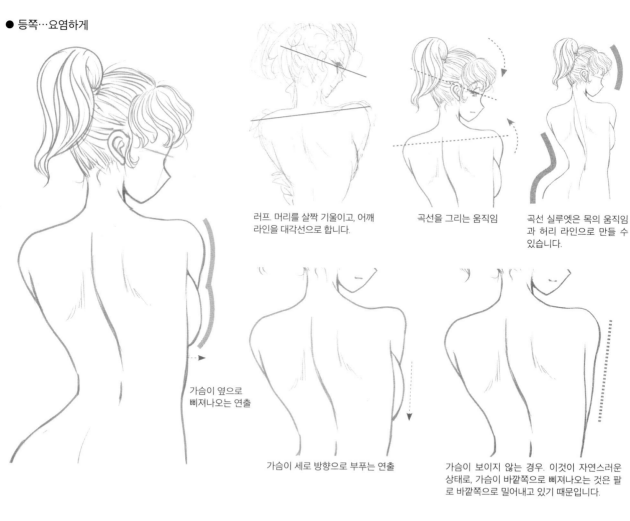

러프. 머리를 살짝 기울이고, 어깨 라인을 대각선으로 합니다.

곡선을 그리는 움직임

곡선 실루엣은 목의 움직임과 허리 라인으로 만들 수 있습니다.

가슴이 옆으로 삐져나오는 연출

가슴이 세로 방향으로 부푸는 연출

가슴이 보이지 않는 경우. 이것이 자연스러운 상태로, 가슴이 바깥쪽으로 삐져나오는 것은 팔로 바깥쪽으로 밀어내고 있기 때문입니다.

● 앞으로 숙인 느낌으로 가리는 동작

앞을 가리기… 「순간적인 동작」 입니다.

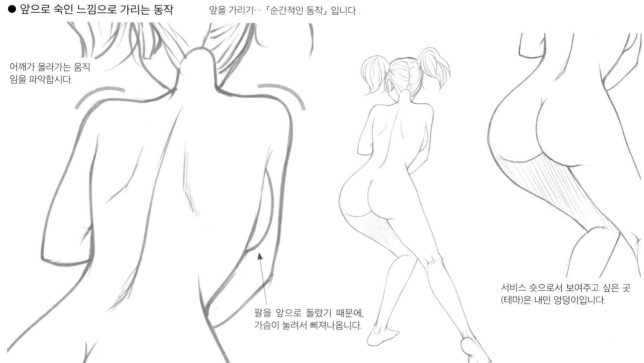

어깨가 올라가는 움직임을 파악합시다.

팔을 앞으로 돌렸기 때문에, 가슴이 눌려서 삐져나옵니다.

서비스 숏으로서 보여주고 싶은 곳 (테마)은 내민 엉덩이입니다.

43

다채로운 포즈와 동작을 조합하기

다양한 시추에이션 중에서도, 「동작」에 관한 섹시한 포즈는 난이도가 높은 것도 많습니다. 여기서는 앵글을 주체로 ·팔의 움직임이 있는 것 ·팔과 손이 동체의 앞쪽에 있는 것 ·앞으로 숙인 느낌+비틀림 등에 도전해 봅시다.

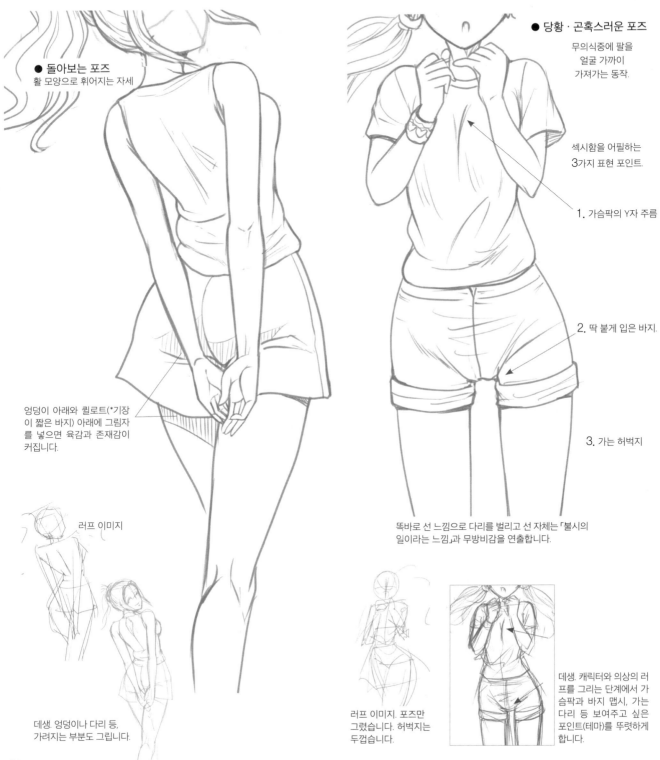

● 돌아보는 포즈
활 모양으로 휘어지는 자세

엉덩이 아래와 퀼로트(*기장이 짧은 바지) 아래에 그림자를 넣으면 육감과 존재감이 커집니다.

러프 이미지

데생. 엉덩이나 다리 등, 가려지는 부분도 그립니다.

● 당황 · 곤혹스러운 포즈
무의식중에 팔을 얼굴 가까이 가져가는 동작.

섹시함을 어필하는 3가지 표현 포인트.

1. 가슴팍의 Y자 주름

2. 딱 붙게 입은 바지.

3. 가는 허벅지

똑바로 선 느낌으로 다리를 벌리고 선 자체는 「불시의 일이라는 느낌」과 무방비감을 연출합니다.

러프 이미지. 포즈만 그렸습니다. 허벅지는 두껍습니다.

데생. 캐릭터와 의상의 러프를 그리는 단계에서 가슴팍과 바지 맵시, 가는 다리 등 보여주고 싶은 포인트(테마)를 뚜렷하게 합니다.

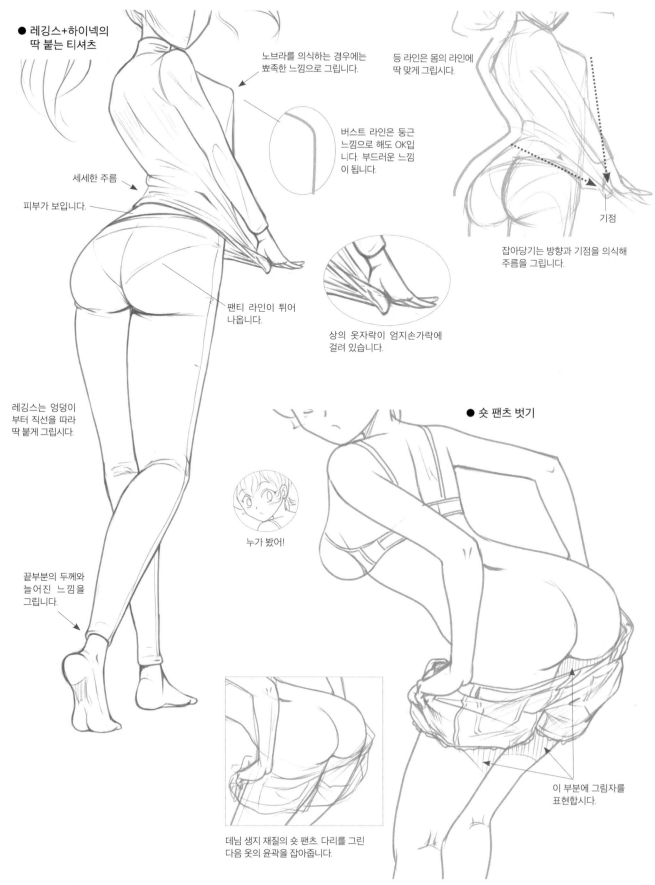

● 레깅스+하이넥의
 딱 붙는 티셔츠

노브라를 의식하는 경우에는
뾰족한 느낌으로 그립니다.

등 라인은 몸의 라인에
딱 맞게 그립시다.

버스트 라인은 둥근
느낌으로 해도 OK입
니다. 부드러운 느낌
이 됩니다.

세세한 주름

피부가 보입니다.

기점

잡아당기는 방향과 기점을 의식해
주름을 그립니다.

팬티 라인이 튀어
나옵니다.

상의 옷자락이 엄지손가락에
걸려 있습니다.

레깅스는 엉덩이
부터 직선을 따라
딱 붙게 그립시다.

● 숏 팬츠 벗기

누가 봤어!

끝부분의 두께와
늘어진 느낌을
그립니다.

이 부분에 그림자를
표현합시다.

데님 생지 재질의 숏 팬츠. 다리를 그린
다음 옷의 윤곽을 잡아줍니다.

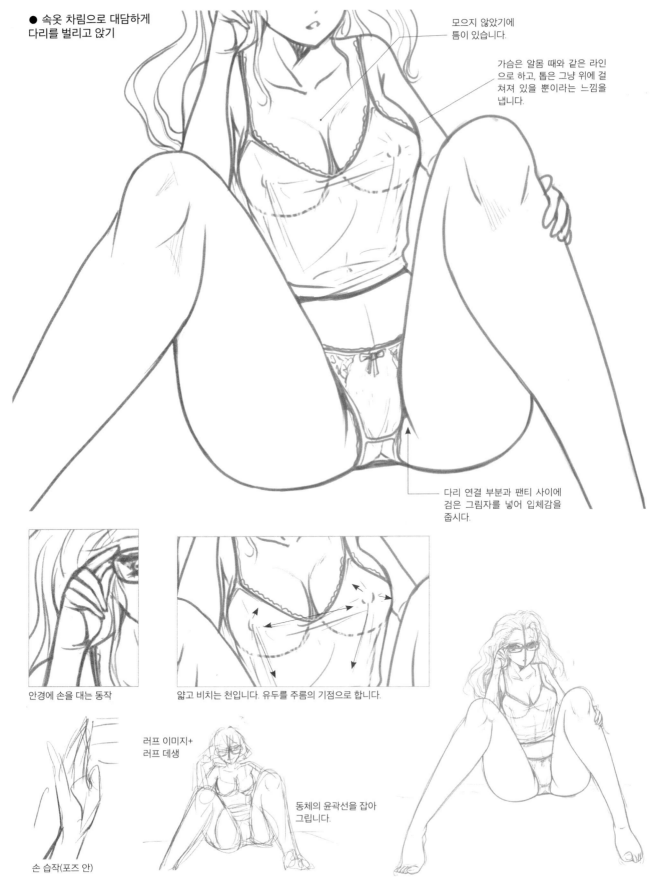

● 속옷 차림으로 대담하게
다리를 벌리고 앉기

모으지 않았기에
틈이 있습니다.

가슴은 알몸 때와 같은 라인
으로 하고, 톱은 그냥 위에 걸
쳐져 있을 뿐이라는 느낌을
냅니다.

다리 연결 부분과 팬티 사이에
검은 그림자를 넣어 입체감을
줍시다.

안경에 손을 대는 동작

얇고 비치는 천입니다. 유두를 주름의 기점으로 합니다.

러프 이미지+
러프 데생

동체의 윤곽선을 잡아
그립니다.

손 습작(포즈 안)

칼럼 나체의 섹시함

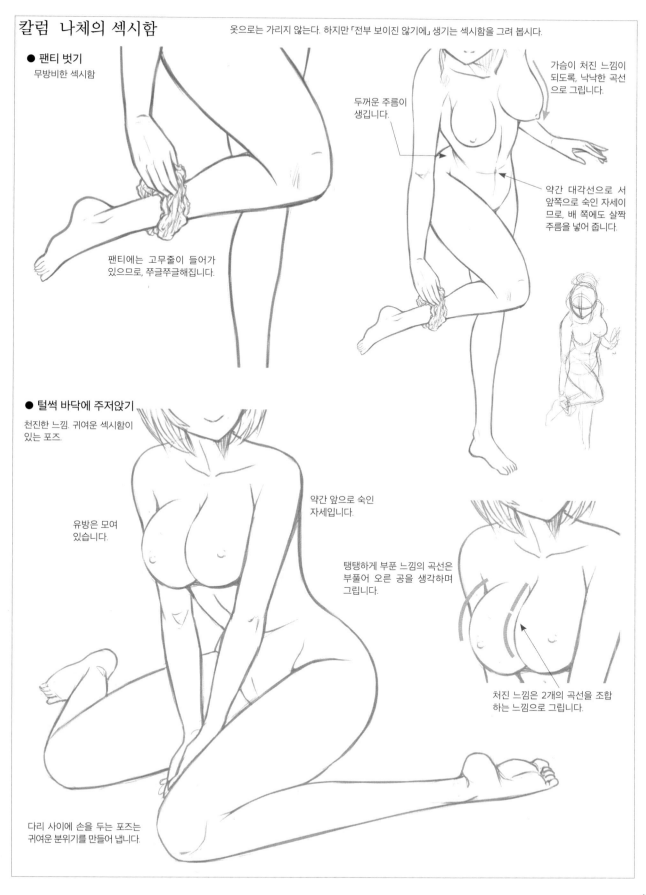

● 팬티 벗기
무방비한 섹시함

팬티에는 고무줄이 들어가 있으므로, 쭈글쭈글해집니다.

두꺼운 주름이 생깁니다.

가슴이 처진 느낌이 되도록, 낙낙한 곡선으로 그립니다.

약간 대각선으로 서 앞쪽으로 숙인 자세이므로, 배 쪽에도 살짝 주름을 넣어 줍니다.

● 털썩 바닥에 주저앉기
천진한 느낌. 귀여운 섹시함이 있는 포즈.

유방은 모여 있습니다.

약간 앞으로 숙인 자세입니다.

탱탱하게 부푼 느낌의 곡선은 부풀어 오른 공을 생각하며 그립니다.

처진 느낌은 2개의 곡선을 조합 하는 느낌으로 그립니다.

다리 사이에 손을 두는 포즈는 귀여운 분위기를 만들어 냅니다.

47

울타리의 윤곽을 그려 놓고 캐릭터
작화를 진행합니다 .

중심선.
몸의 방향과 자세를
파악합니다.

팔이나 스커트로 가려지지만, 허벅지가 중요한
포즈입니다. 그렇기에 다리 연결 부분부터 확실
하게 그립니다.

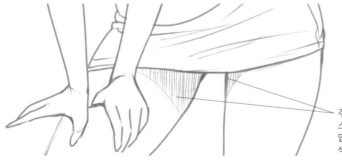

주인공은 허벅지입니다.
스커트의 그림자를 그려
입체감을 만들어 줍시다.
섹시하게 됩니다.

제2장

카메라 워크로
차이를 만들자!

마음을 자극하는 카메라 앵글

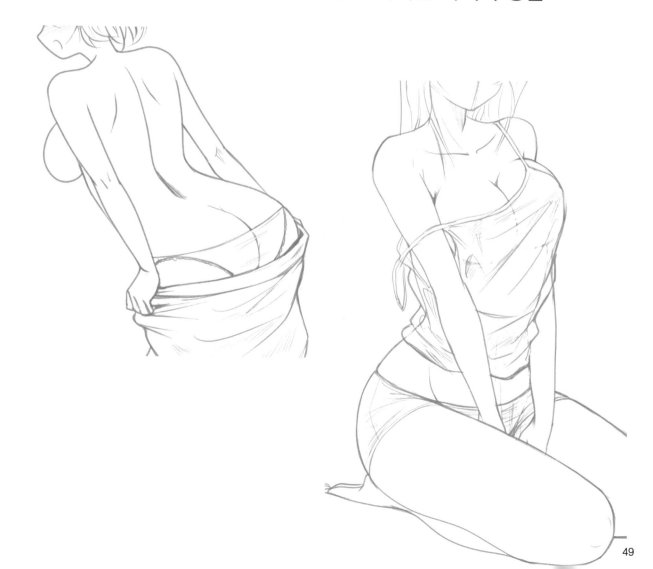

섹시하게 보이기 위해서는 카메라 워크가 중요하ㄷ

로 앵글이나 하이 앵글처럼 물체의 원근감을 강조해 그리는 수법이나, 보여주고 싶은 부분을 크게 업(클로즈업)하는 등 보여주는 연출을 배워 봅시다.

● 「일반 카메라 앵글」 → 「엉덩이를 강조하는 카메라 워크」의 예

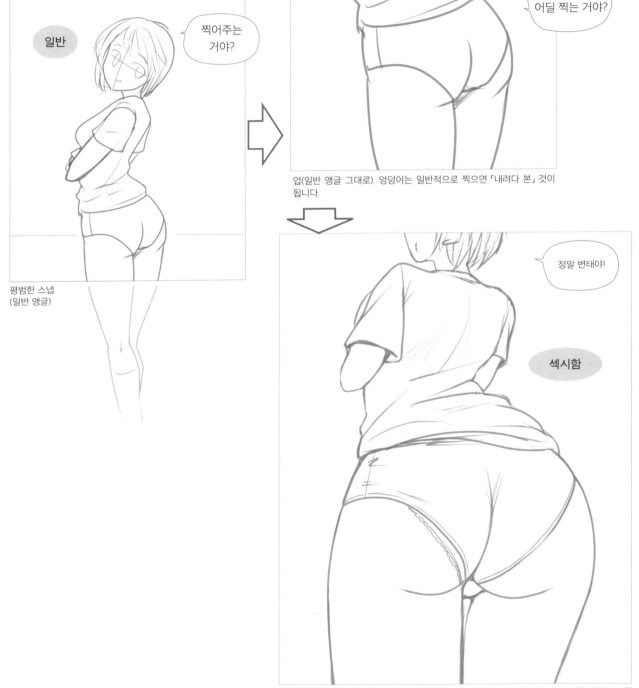

일반

찍어주는 거야?

평범한 스냅
(일반 앵글)

잠깐,
어딜 찍는 거야?

업(일반 앵글 그대로). 엉덩이는 일반적으로 찍으면 「내려다 본」 것이 됩니다.

정말 변태야!

섹시함

뒤로 돌아가 올려다보듯이 찍은 경우(약간 로 앵글). 엉덩이를 목표로 찍는, 엉덩이를 테마로 그릴 경우 등에 쓰이는 수법입니다.

● 로우 앵글 / 아래에서 찍기:
　로 앵글 표현

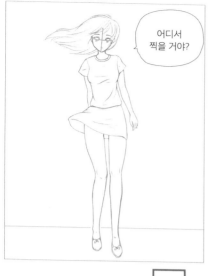

평범하게 클로즈 업

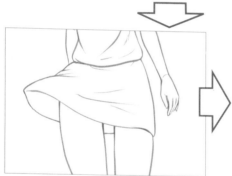

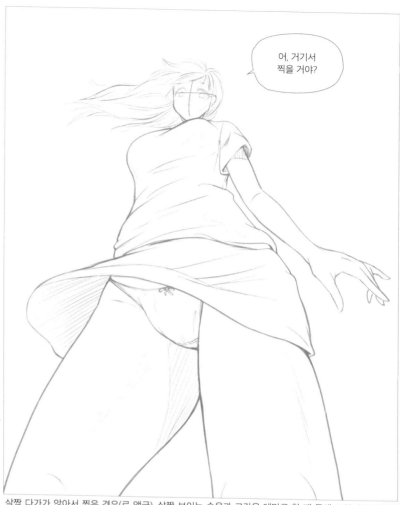

살짝 다가가 앉아서 찍은 경우(로 앵글). 살짝 보이는 속옷과 고간을 테마로 할 때 등에 쓰입니다. 박력이 넘치는 구도입니다. 얼굴이 작아지므로, 캐릭터의 얼굴 어필에는 어울리지 않습니다.

● 하이 앵글/위에서 찍기:
　하이 앵글 표현

평범한 스냅(일반 앵글)

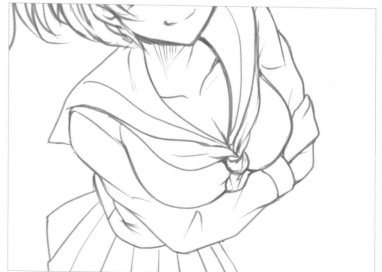

나무에 올라가 위에서 촬영(하이 앵글, 조감/Bird's-eye View). 가슴팍(가슴)의 매력을 테마로 할 때 등에 사용합니다. 캐릭터를 어필할 때나 설명적인 컷에도 이용합니다.

카메라맨이 된 기분으로 그려보자

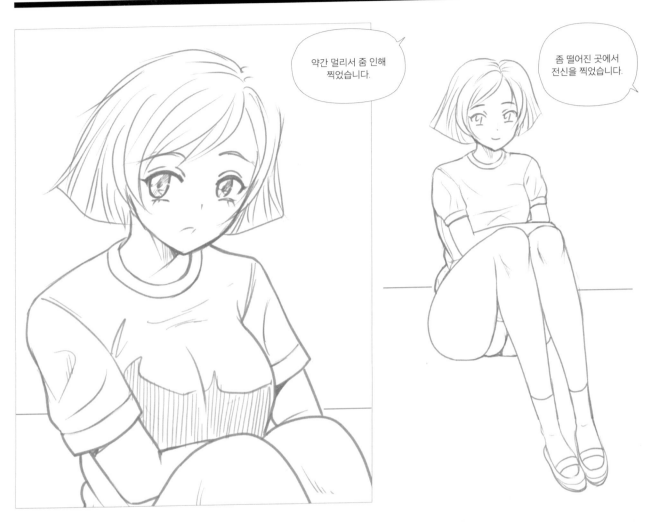

약간 멀리서 줌 인해 찍었습니다.

좀 떨어진 곳에서 전신을 찍었습니다.

카메라맨이 된 기분으로 그리고 싶은 여성을 다양한 각도에서 보도록 합시다. 같은 여성이라도 카메라를 든 장소나 카메라의 각도에 따라 인상이 크게 달라 보일 것입니다.

보여주고 싶은 것이 섹시한 엉덩이인지, 허벅지인지. 아니면 가슴인지 목덜미인지… 보여주고 싶은 것, 표현하고 싶은 것에 맞는 카메라 앵글을 생각해 그려 나갑시다.

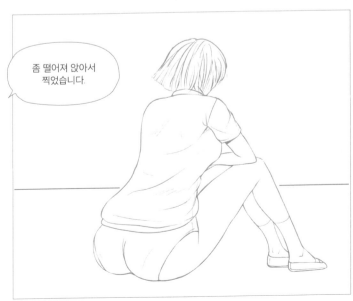

좀 떨어져 앉아서 찍었습니다.

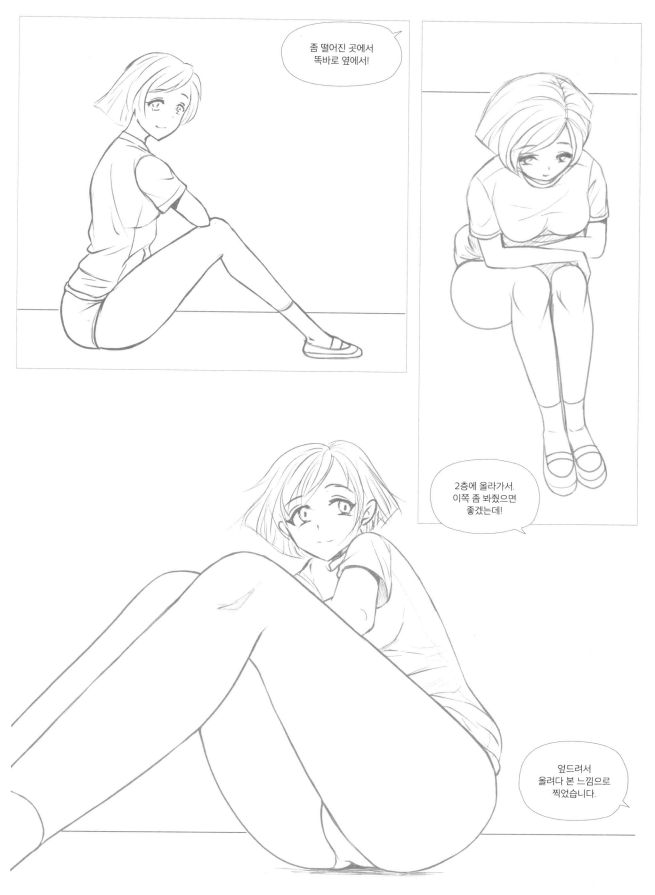

53

카메라 워크의 기본은 「표준」, 「하이 앵글」, 「로 앵글」

평범하게 서서 보는 「표준」, 위에서 내려다보는 「하이 앵글」,
앉아서 올려다보는 「로 앵글」을 이미지하며 그립니다.

표준

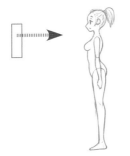

모델과 마찬가지로 평범하게 선
상태로 카메라로 찍는 카메라
워크입니다.

이 부분은 평범하게
보입니다.

동체를 원기둥으로 바꿔보면,
이 그림에서 보이는 어깨는
원기둥의 윗면에 해당한다는
것을 알 수 있습니다.

허벅지나 정강이도 「윗면이
보이는 원기둥」 이미지입니다.

팔이나 다리는 완전한 원기둥
은 아니지만, 원기둥 형태로
그립니다.

● 아이 레벨에 대해

찍는 사람의 눈높이를 아이 레벨이라고 합니다.

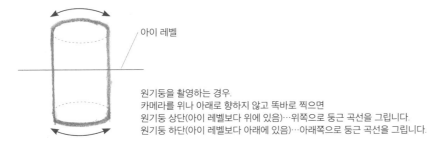

아이 레벨

원기둥을 촬영하는 경우,
카메라를 위나 아래로 향하지 않고 똑바로 찍으면
원기둥 상단(아이 레벨보다 위에 있음)…위쪽으로 둥근 곡선을 그립니다.
원기둥 하단(아이 레벨보다 아래에 있음)…아래쪽으로 둥근 곡선을 그립니다.

하이 앵글

위에서 봄

아이 레벨

원기둥보다 살짝 위에서 내려다 본(찍은) 경우. 윗면이 보입니다.

아이 레벨

좀 더 위에서 내려다 본 경우. 윗면이 좀 더 원에 가깝게 보이기 시작합니다.

광각 하이 앵글

「광각 렌즈」(앞쪽이 더 크게, 뒤쪽이 더 작게 보이는 렌즈)로 내려다보며 찍으면 아래쪽으로 갈수록 작아집니다(p 59).

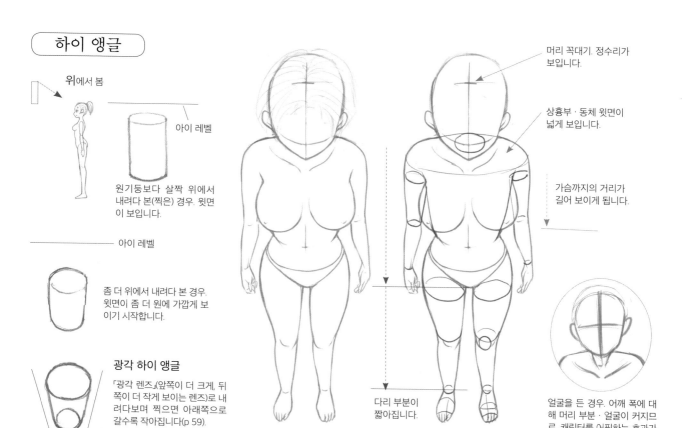

머리 꼭대기. 정수리가 보입니다.

상흉부·동체 윗면이 넓게 보입니다.

가슴까지의 거리가 길어 보이게 됩니다.

다리 부분이 짧아집니다.

얼굴을 든 경우. 어깨 폭에 대해 머리 부분·얼굴이 커지므로, 캐릭터를 어필하는 효과가 있습니다.

로 앵글

아래에서 봄

아이 레벨

약간 아래에서 본 경우(표준 로 앵글). 원기둥의 바닥이 보이기 시작합니다.

광각 로 앵글

광각 렌즈로 올려다보며 찍으면 아래가 크고 위가 작아집니다(p 57).

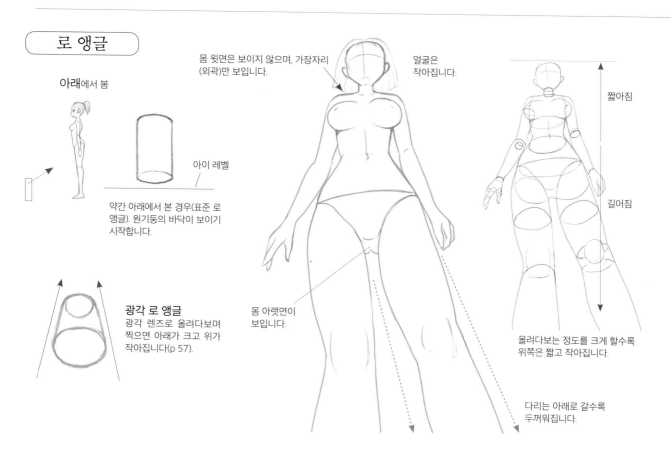

몸 윗면은 보이지 않으며, 가장자리 (외곽)만 보입니다.

얼굴은 작아집니다.

짧아짐

길어짐

몸 아랫면이 보입니다.

올려다보는 정도를 크게 할수록 위쪽은 짧고 작아집니다.

다리는 아래로 갈수록 두꺼워집니다.

55

올려다보는 앵글로 그리기

「캐릭터를 아래에서 올려다 본」 이미지입니다. 평범하게 올려다 보는 「표준 타입」과, 다이나믹한 인상을 주는 「광각 타입」을 그려 봅시다.

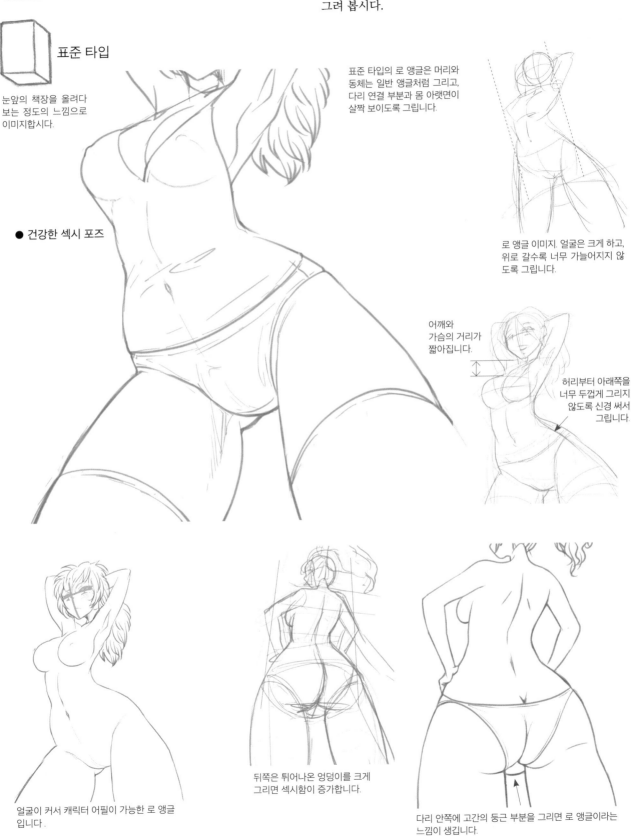

표준 타입

눈앞의 책장을 올려다 보는 정도의 느낌으로 이미지합시다.

● 건강한 섹시 포즈

표준 타입의 로 앵글은 머리와 동체는 일반 앵글처럼 그리고, 다리 연결 부분과 몸 아랫면이 살짝 보이도록 그립니다.

로 앵글 이미지. 얼굴은 크게 하고, 위로 갈수록 너무 가늘어지지 않도록 그립니다.

어깨와 가슴의 거리가 짧아집니다.

허리부터 아래쪽을 너무 두껍게 그리지 않도록 신경 써서 그립니다.

얼굴이 커서 캐릭터 어필이 가능한 로 앵글 입니다 .

뒤쪽은 튀어나온 엉덩이를 크게 그리면 섹시함이 증가합니다.

다리 안쪽에 고간의 둥근 부분을 그리면 로 앵글이라는 느낌이 생깁니다.

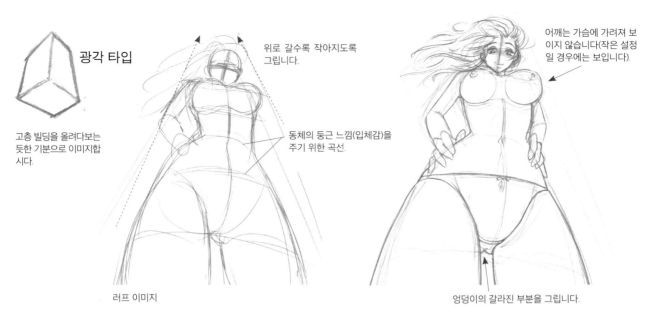

광각 타입

고층 빌딩을 올려다보는 듯한 기분으로 이미지합시다.

러프 이미지

위로 갈수록 작아지도록 그립니다.

동체의 둥근 느낌(입체감)을 주기 위한 곡선.

어깨는 가슴에 가려져 보이지 않습니다(작은 설정일 경우에는 보입니다).

엉덩이의 갈라진 부분을 그립니다.

허리 주름 선에 주의

허리선을 이렇게 그리면 로 앵글이라는 느낌이 나지 않습니다.

로 앵글일 때는 살이 아래에서 위로 눌리도록 그립시다.

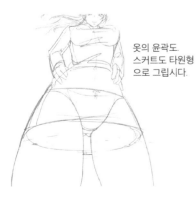

옷의 윤곽도. 스커트도 타원형으로 그립시다.

● 속옷이 살짝 보이는 숏

옷의 주름도 알몸의 허리선 방향을 반영합니다.

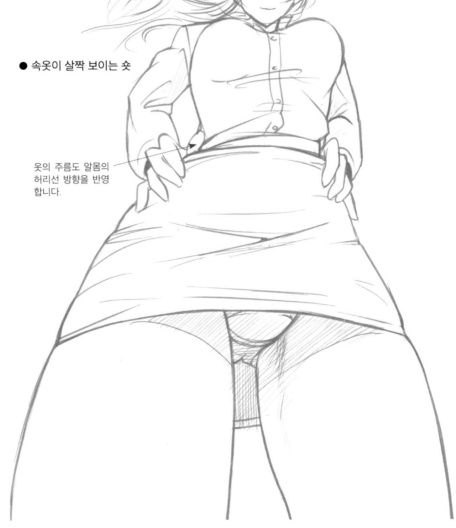

내려다보는 앵글 그리기

「캐릭터를 위쪽에서 내려다보는」 이미지입니다. 앉은 포즈 등은 표준 타입으로 그리고, 원근감을 강조하고 싶을 때는 광각 타입을 사용합니다.

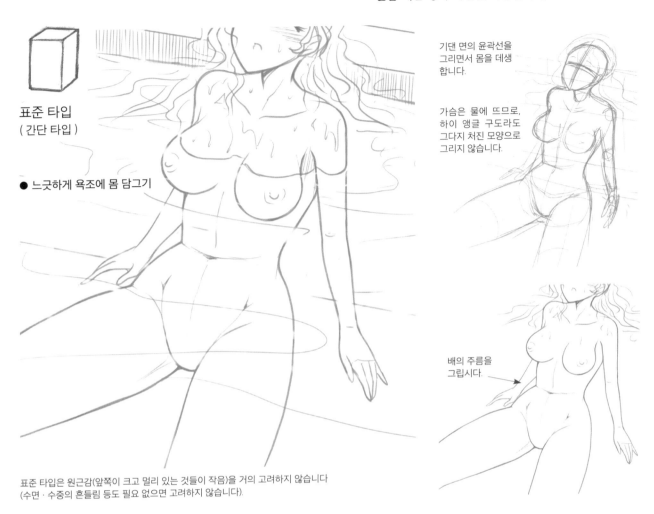

표준 타입
(간단 타입)

● 느긋하게 욕조에 몸 담그기

기댄 면의 윤곽선을 그리면서 몸을 데생합니다.

가슴은 물에 뜨므로, 하이 앵글 구도라도 그다지 처진 모양으로 그리지 않습니다.

배의 주름을 그립시다.

표준 타입은 원근감(앞쪽이 크고 멀리 있는 것들이 작음)을 거의 고려하지 않습니다 (수면·수중의 흔들림 등도 필요 없으면 고려하지 않습니다).

● 타월을 두르고 걸터앉기

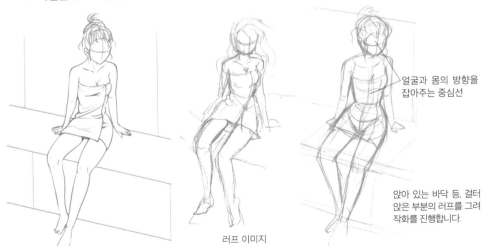

얼굴과 몸의 방향을 잡아주는 중심선

앉아 있는 바닥 등, 걸터앉은 부분의 러프를 그려 작화를 진행합니다.

러프 이미지

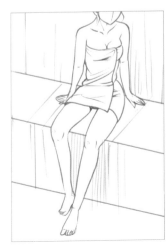

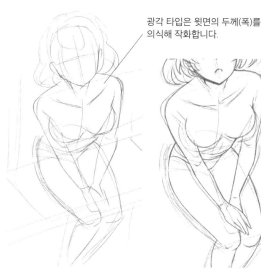

광각 타입은 윗면의 두께(폭)를 의식해 작화합니다.

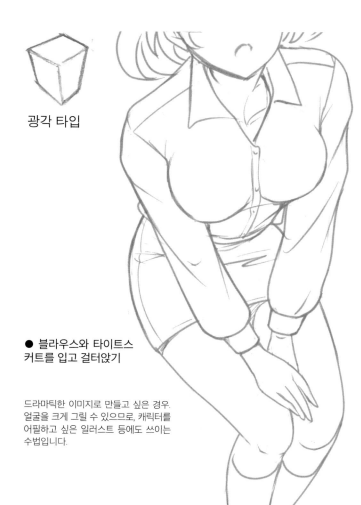

광각 타입

● 블라우스와 타이트스 커트를 입고 걸터앉기

드라마틱한 이미지로 만들고 싶은 경우. 얼굴을 크게 그릴 수 있으므로, 캐릭터를 어필하고 싶은 일러스트 등에도 쓰이는 수법입니다.

앉은 바닥과 등 쪽 면의 가로세로 선을 러프에 그려넣어 자세와 입체 이미지를 파악합시다.

몸의 주선을 그립니다.

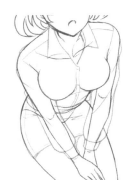

옷을 그립니다. 어깨 부근과 허리 부근은 몸의 라인에 맞춥니다.

옷을 투명하게 한 것. 소매만 낙낙 하게 하고, 나머지는 딱 붙어 있는 것처럼 그려도 위화감이 없습니다.

● 알몸. 살짝 돌아보는 동작

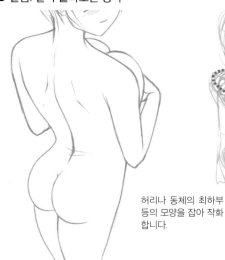

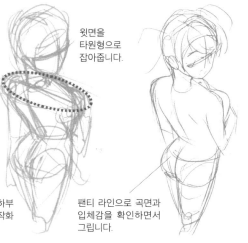

윗면을 타원형으로 잡아줍니다.

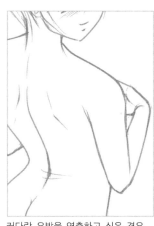

허리나 동체의 최하부 등의 모양을 잡아 작화 합니다.

팬티 라인으로 곡면과 입체감을 확인하면서 그립니다.

커다란 유방을 연출하고 싶은 경우. 가슴은 보이지 않습니다.

카메라 워크를 의식한 작화①
로 앵글을 이용한 섹시한 묘사

몸·육체의 존재감을 강하게 어필하고 싶은 경우, 엉덩이를 크게 그리고 싶은 경우 등에는 광각인 것처럼 그립니다.

자연체의 로 앵글 표준 타입의 어레인지입니다. 하반신을 크게, 아주 약간 광각처럼 그립니다.

● 허리 주변의 강조

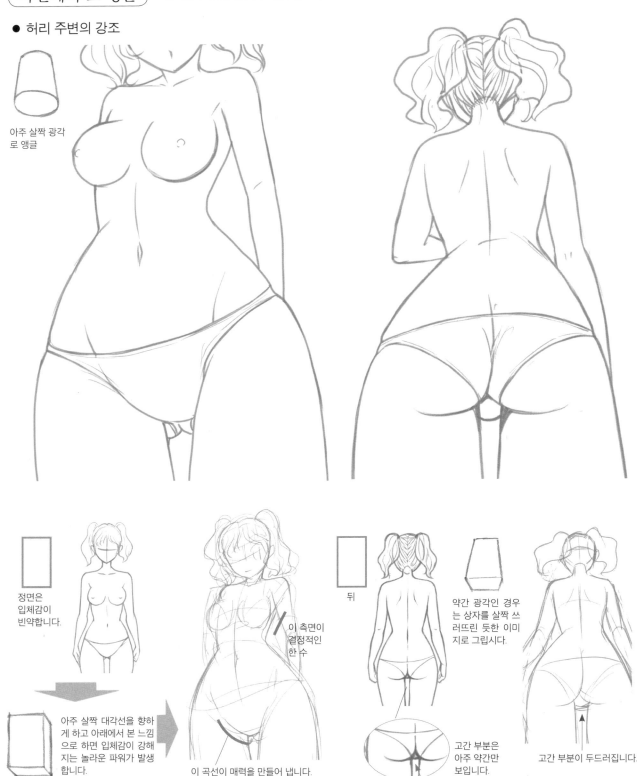

아주 살짝 광각
로 앵글

정면은
입체감이
빈약합니다.

이 측면이
결정적인
한 수

아주 살짝 대각선을 향하
게 하고 아래에서 본 느낌
으로 하면 입체감이 강해
지는 놀라운 파워가 발생
합니다.

이 곡선이 매력을 만들어 냅니다.

뒤

약간 광각인 경우
는 상자를 살짝 쓰
러드린 듯한 이미
지로 그립시다.

고간 부분은
아주 약간만
보입니다.

고간 부분이 두드러집니다.

60

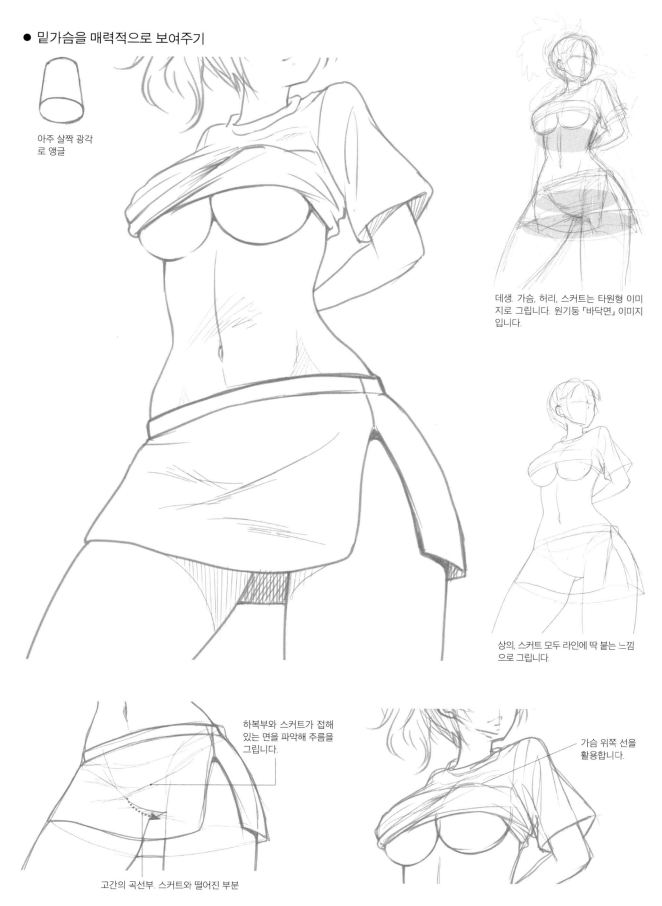

● 밑가슴을 매력적으로 보여주기

아주 살짝 광각
로 앵글

데생. 가슴, 허리, 스커트는 타원형 이미
지로 그립니다. 원기둥 「바닥면」 이미지
입니다.

상의, 스커트 모두 라인에 딱 붙는 느낌
으로 그립니다.

하복부와 스커트가 접해
있는 면을 파악해 주름을
그립니다.

가슴 위쪽 선을
활용합니다.

고간의 곡선부. 스커트와 떨어진 부분

● 로 앵글로 그리는 가슴 표현

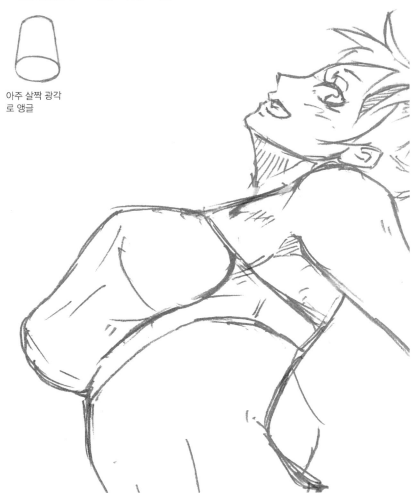

아주 살짝 광각
로 앵글

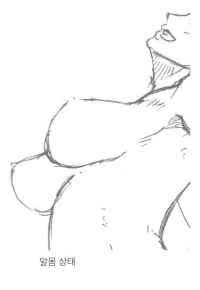

알몸 상태

투시도

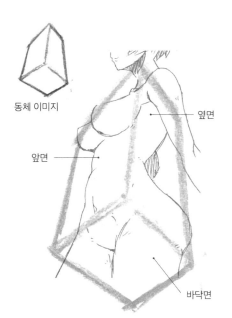

동체 이미지

앞면

옆면

바닥면

오버올 스타일(*overall, 상하의가 붙은 작업복 등)의
의상인 경우. 버스트 라인은 완전히 사라집니다.

투시도

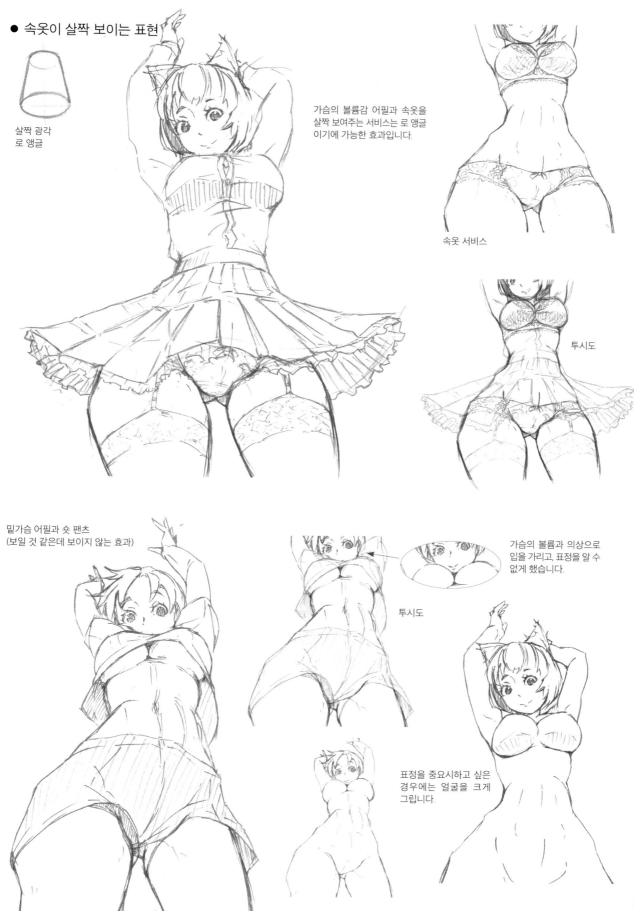

● 속옷이 살짝 보이는 표현

살짝 광각
로 앵글

가슴의 볼륨감 어필과 속옷을
살짝 보여주는 서비스는 로 앵글
이기에 가능한 효과입니다.

속옷 서비스

투시도

밑가슴 어필과 숏 팬츠
(보일 것 같은데 보이지 않는 효과)

가슴의 볼륨과 의상으로
입을 가리고, 표정을 알 수
없게 했습니다.

투시도

표정을 중요시하고 싶은
경우에는 얼굴을 크게
그립니다.

63

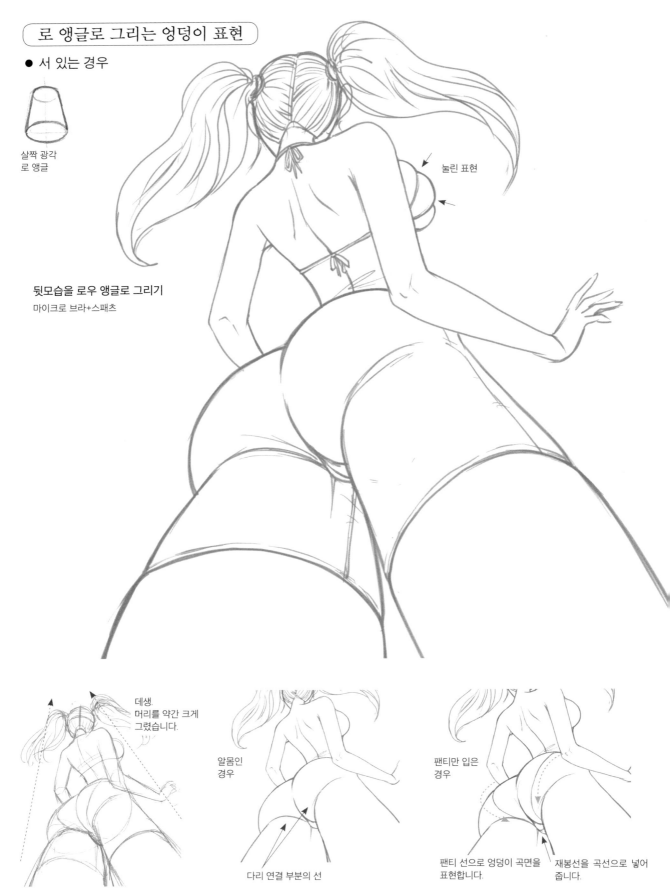

로 앵글로 그리는 엉덩이 표현

● 서 있는 경우

살짝 광각
로 앵글

뒷모습을 로우 앵글로 그리기
마이크로 브라+스패츠

눌린 표현

데생.
머리를 약간 크게
그렸습니다.

알몸인
경우

다리 연결 부분의 선

팬티만 입은
경우

팬티 선으로 엉덩이 곡면을
표현합니다.

재봉선을 곡선으로 넣어
줍니다.

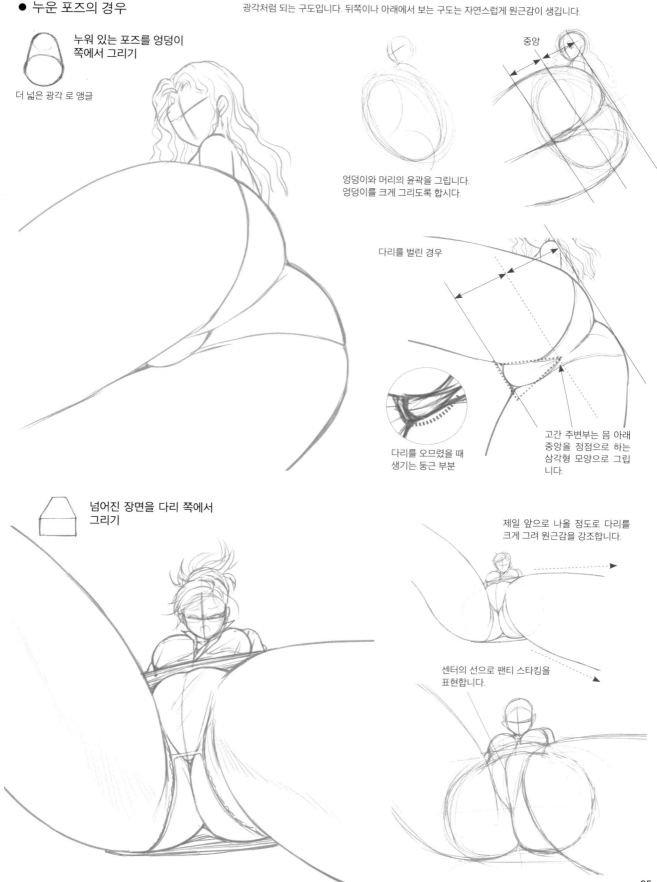

● 누운 포즈의 경우

광각처럼 되는 구도입니다. 뒤쪽이나 아래에서 보는 구도는 자연스럽게 원근감이 생깁니다.

누워 있는 포즈를 엉덩이 쪽에서 그리기

더 넓은 광각 로 앵글

중앙

엉덩이와 머리의 윤곽을 그립니다.
엉덩이를 크게 그리도록 합시다.

다리를 벌린 경우

다리를 오므렸을 때 생기는 둥근 부분

고간 주변부는 몸 아래 중앙을 정점으로 하는 삼각형 모양으로 그립니다.

넘어진 장면을 다리 쪽에서 그리기

제일 앞으로 나올 정도로 다리를 크게 그려 원근감을 강조합니다.

센터의 선으로 팬티 스타킹을 표현합니다.

하이 앵글을 이용한 섹시한 묘사

하이 앵글 그림에는 설명적으로 쓰인 하이 앵글과 효과로 쓰인 「다이나믹한 하이 앵글」이 있습니다.

자연체의 하이 앵글

평범한 그림도 카메라보다 아래 부분은 종종 하이 앵글 스타일로 그려 입체감을 표현합니다.

● 정면 쪽

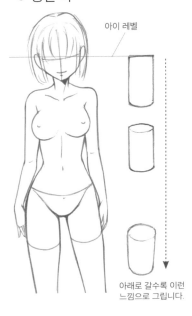

아이 레벨

아래로 갈수록 이런 느낌으로 그립니다.

가슴 주변의 작화

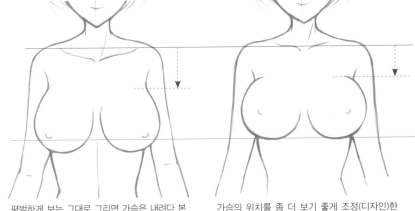

평범하게 보는 그대로 그리면 가슴은 내려다 본 느낌이 되므로, 어깨에서 꽤 아래쪽에 있습니다.

가슴의 위치를 좀 더 보기 좋게 조정(디자인)한 경우. 보이지 않는 브래지어로 모양을 보정하는 이미지입니다.

팬티 주변의 작화

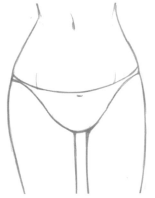

앉아서 정면으로 본 경우. 엉덩이 살이 보입니다.

평범하게 서서 봤을 때의 하복부. 엉덩이의 살은 거의 보이지 않습니다.

완만하게 아래쪽으로 처진 곡선으로 그리면 입체감이 생겨납니다.

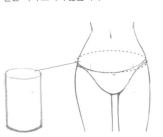

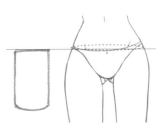

● 옆

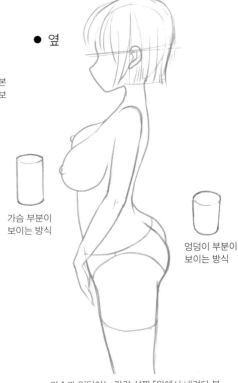

가슴 부분이 보이는 방식

엉덩이 부분이 보이는 방식

가슴과 엉덩이는 각각 살짝 「위에서 내려다 본 방식」으로 그리면 입체적.

● 뒤쪽

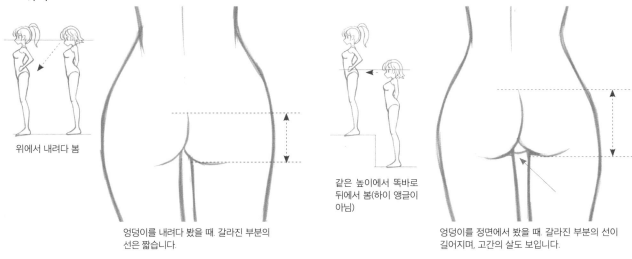

위에서 내려다 봄

엉덩이를 내려다 봤을 때. 갈라진 부분의
선은 짧습니다.

같은 높이에서 똑바로
뒤에서 봄(하이 앵글이
아님)

엉덩이를 정면에서 봤을 때. 갈라진 부분의 선이
길어지며, 고간의 살도 보입니다.

설명 숏의 하이 앵글

장면 소개 등, 「설명적으로 전하고 싶은 숏」은 표준 타입의 하이 앵글을 사용하는
경우가 많습니다.

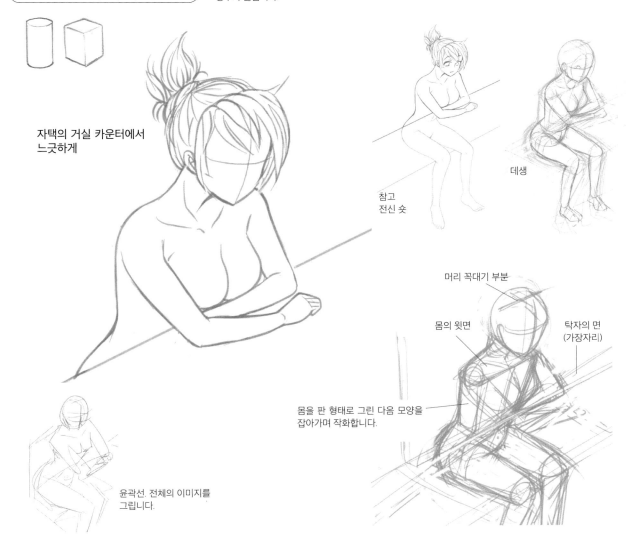

자택의 거실 카운터에서
느긋하게

참고
전신 숏

데생

머리 꼭대기 부분

몸의 윗면

탁자의 면
(가장자리)

몸을 판 형태로 그린 다음 모양을
잡아가며 작화합니다.

윤곽선. 전체의 이미지를
그립니다.

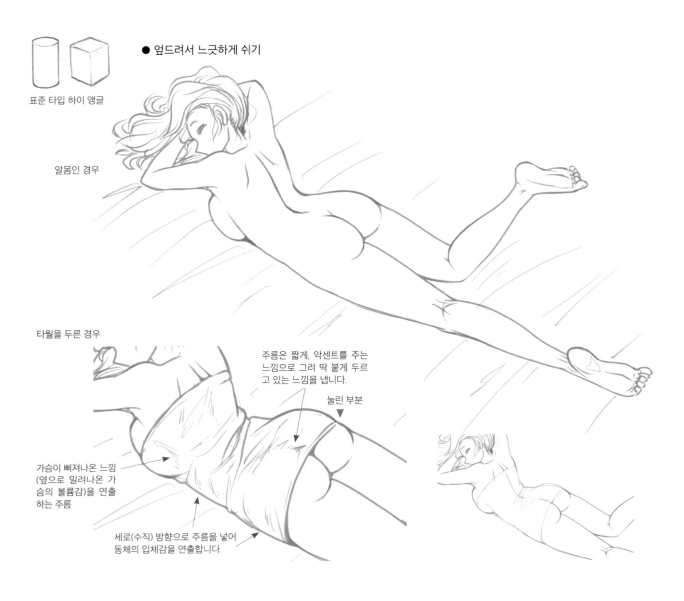

● 엎드려서 느긋하게 쉬기

표준 타입 하이 앵글

알몸인 경우

타월을 두른 경우

주름은 짧게, 악센트를 주는 느낌으로 그려 딱 붙게 두르고 있는 느낌을 냅니다.

눌린 부분

가슴이 삐져나온 느낌 (옆으로 밀려나온 가슴의 볼륨감)을 연출하는 주름

세로(수직) 방향으로 주름을 넣어 동체의 입체감을 연출합니다.

● 바닥에 털썩, 다리를 벌리고 앉기

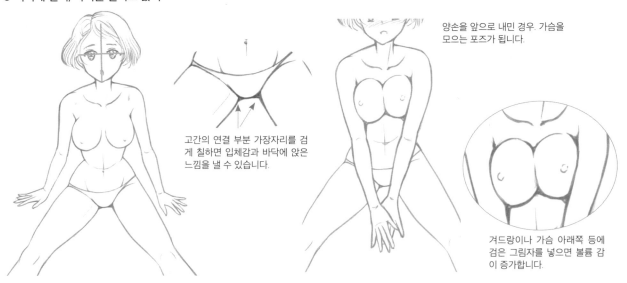

고간의 연결 부분 가장자리를 검게 칠하면 입체감과 바닥에 앉은 느낌을 낼 수 있습니다.

양손을 앞으로 내민 경우. 가슴을 모으는 포즈가 됩니다.

겨드랑이나 가슴 아래쪽 등에 검은 그림자를 넣으면 볼륨감이 증가합니다.

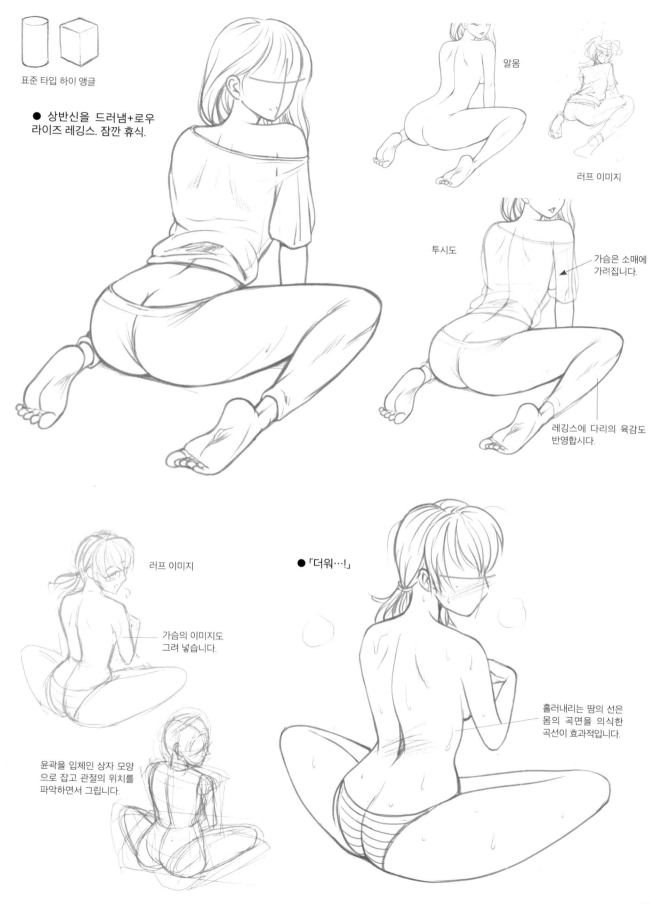

표준 타입 하이 앵글

● 상반신을 드러냄+로우
라이즈 레깅스. 잠깐 휴식.

알몸

러프 이미지

투시도

가슴은 소매에
가려집니다.

레깅스에 다리의 육감도
반영합시다.

러프 이미지

가슴의 이미지도
그려 넣습니다.

윤곽을 입체인 상자 모양
으로 잡고 관절의 위치를
파악하면서 그립니다.

●「더워…!」

흘러내리는 땀의 선은
몸의 곡면을 의식한
곡선이 효과적입니다.

다이나믹한 하이 앵글

광각 타입의 하이 앵글을
사용합니다.

가슴팍 어필

가슴 가리개가 없는 세일러복+팔짱을
껴서 가슴을 끌어안은 듯한 포즈.

가슴 가리개. 탈부착이
가능합니다.

아래로 갈수록 작아지듯이
그립니다.

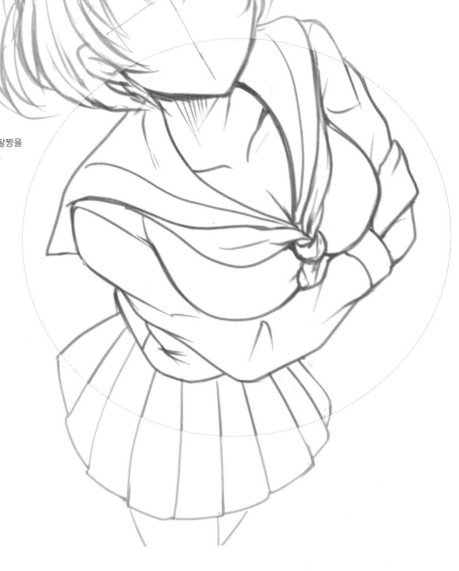

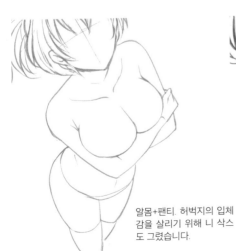

알몸+팬티. 허벅지의 입체
감을 살리기 위해 니 삭스
도 그렸습니다.

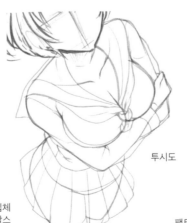

투시도

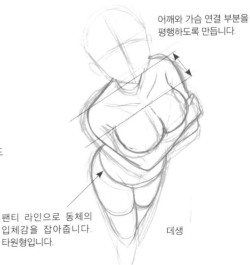

어깨와 가슴 연결 부분을
평행하도록 만듭니다.

팬티 라인으로 동체의
입체감을 잡아줍니다.
타원형입니다.

데생

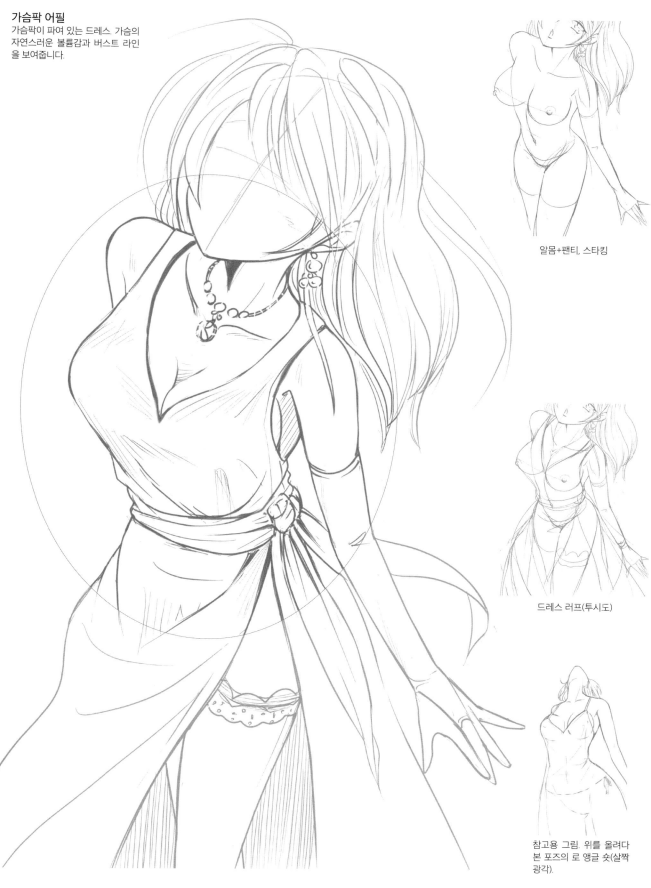

가슴팍 어필
가슴팍이 파여 있는 드레스. 가슴의
자연스러운 볼륨감과 버스트 라인
을 보여줍니다.

알몸+팬티, 스타킹

드레스 러프(투시도)

참고용 그림. 위를 올려다
본 포즈의 로 앵글 숏(살짝
광각).

보여주고 싶은 것을 클로즈업해보자

「확대」 기법은 주로 애니메이션이나 만화에 자주 쓰이지만 컷이나 일러스트에 사용해도 임팩트 있는 그림이 완성됩니다. 부분만 그리면 실패하기 쉽기 때문에 대강이라도 어느 정도 전체적 포징을 그려본 다음 필요한 부분을 확대해 마무리합니다. 트레이스하는 경우도 있습니다.

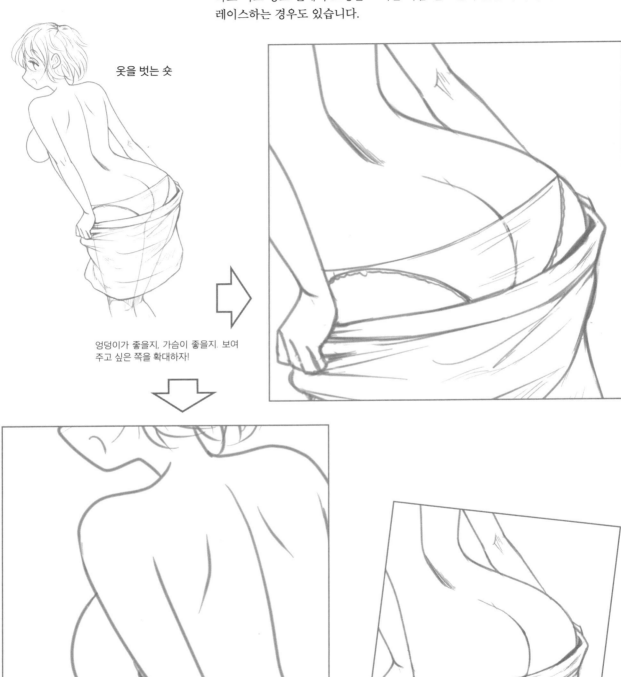

옷을 벗는 숏

엉덩이가 좋을지, 가슴이 좋을지. 보여주고 싶은 쪽을 확대하자!

입지 않은 연출

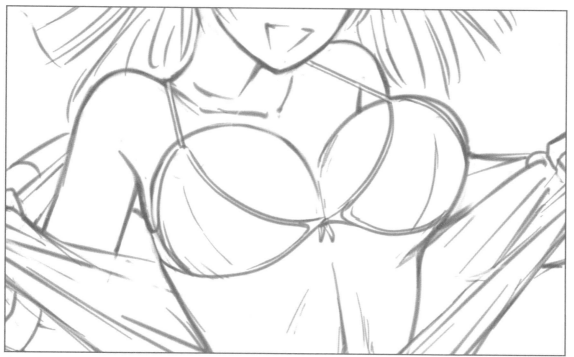

옷을 벗는 숏 기세 좋게 옷을 벗는 숏. 속옷이 아니라 수영복으로 깜짝 놀라게 합니다.

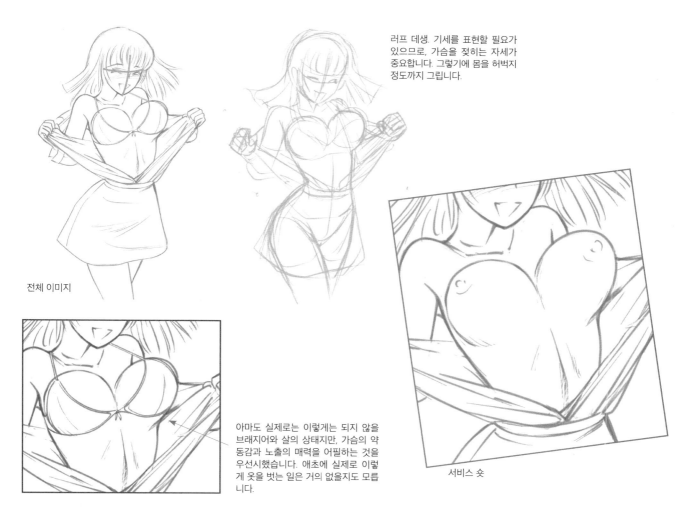

러프 데생. 기세를 표현할 필요가 있으므로, 가슴을 젖히는 자세가 중요합니다. 그렇기에 몸을 허벅지 정도까지 그립니다.

전체 이미지

아마도 실제로는 이렇게는 되지 않을 브래지어와 살의 상태지만, 가슴의 약동감과 노출의 매력을 어필하는 것을 우선시했습니다. 애초에 실제로 이렇게 옷을 벗는 일은 거의 없을지도 모릅니다.

서비스 숏

73

전체 이미지

한쪽 어깨끈이 흘러내린다

벗을 것 같다, 벗겨질 것 같아…그런 두근두근 효과. 가슴의 절반이 천으로 가려져 있으므로,
맨살의 존재감이 대폭 증가합니다.

알몸의 경우

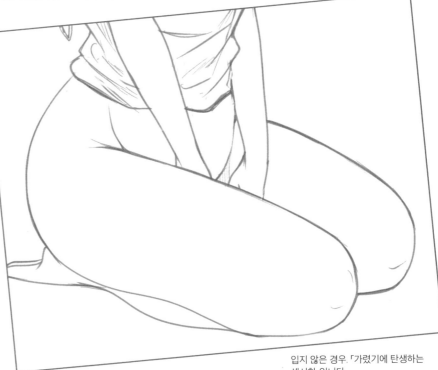

설명적으로 전달하고 싶은 숏이나 부분 확대는 하이
앵글 그림이 되는 경우가 많습니다. 하이 앵글 구도는
로 앵글보다도 알기 쉬워지는 특징이 있습니다.

입지 않은 경우.「가렸기에 탄생하는
섹시함」입니다.

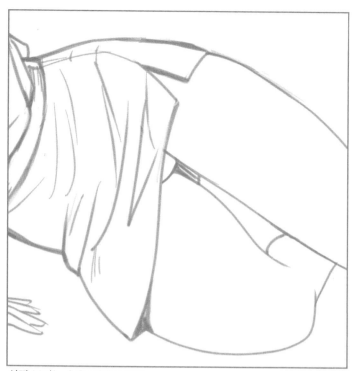

살짝 보이는 속옷+허벅지 어필

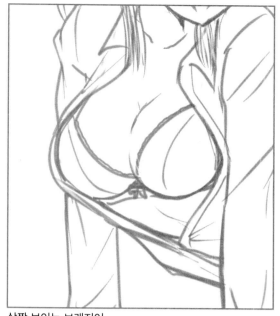

살짝 보이는 브래지어

알몸의 경우

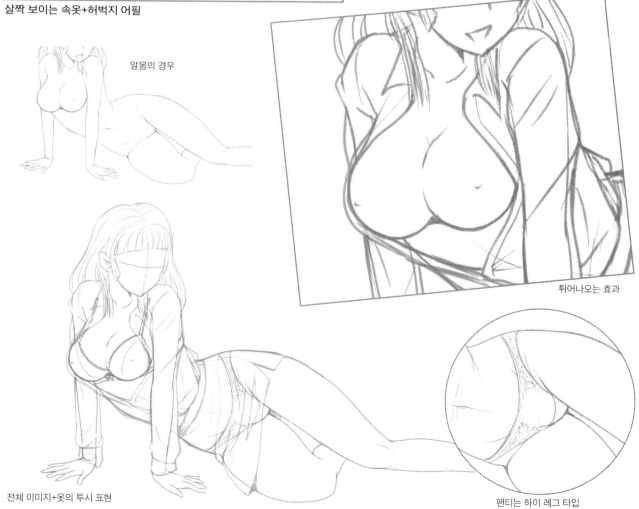

튀어나오는 효과

전체 이미지+옷의 투시 표현

팬티는 하이 레그 타입.

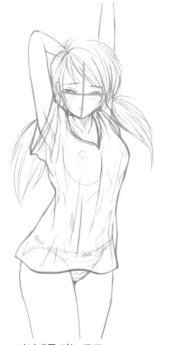

기지개를 켜는 포즈

팬티 확대

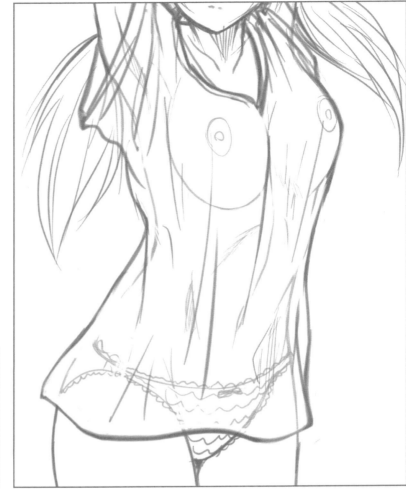

티셔츠의 시스루 연출

원래는 속옷이 살짝 보이는 연출

알몸의 경우

팬티가 없는 경우

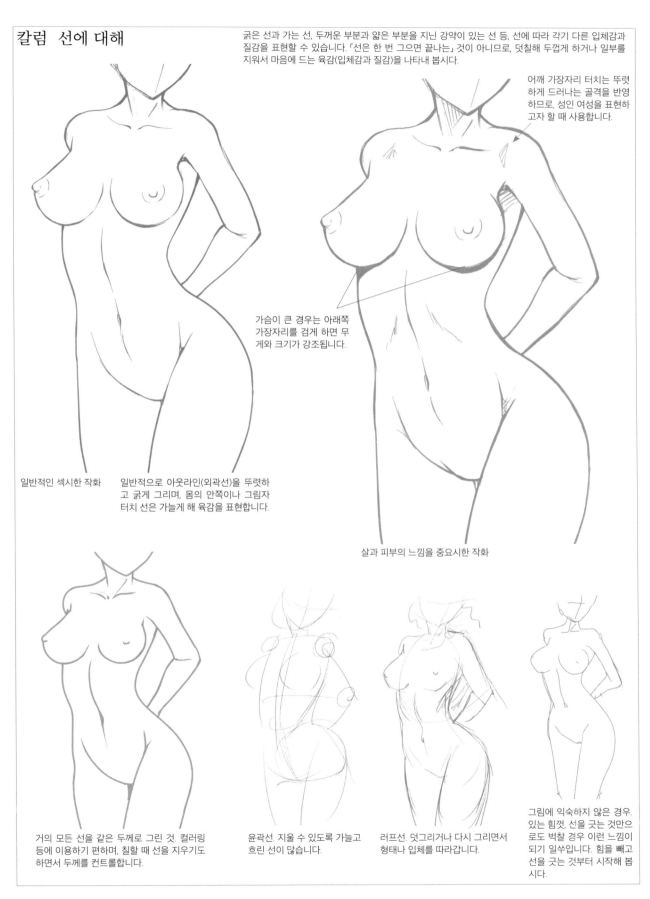

칼럼 선에 대해

굵은 선과 가는 선, 두꺼운 부분과 얇은 부분을 지닌 강약이 있는 선 등, 선에 따라 각기 다른 입체감과 질감을 표현할 수 있습니다. 「선은 한 번 그으면 끝나는」 것이 아니므로, 덧칠해 두껍게 하거나 일부를 지워서 마음에 드는 육감(입체감과 질감)을 나타내 봅시다.

어깨 가장자리 터치는 뚜렷하게 드러나는 골격을 반영하므로, 성인 여성을 표현하고자 할 때 사용합니다.

가슴이 큰 경우는 아래쪽 가장자리를 검게 하면 무게와 크기가 강조됩니다.

일반적인 섹시한 작화

일반적으로 아웃라인(외곽선)을 뚜렷하고 굵게 그리며, 몸의 안쪽이나 그림자 터치 선은 가늘게 해 육감을 표현합니다.

살과 피부의 느낌을 중요시한 작화

거의 모든 선을 같은 두께로 그린 것. 컬러링 등에 이용하기 편하며, 칠할 때 선을 지우기도 하면서 두께를 컨트롤합니다.

윤곽선. 지울 수 있도록 가늘고 흐린 선이 많습니다.

러프선. 덧그리거나 다시 그리면서 형태나 입체를 따라갑니다.

그림에 익숙하지 않은 경우. 있는 힘껏, 선을 긋는 것만으로도 벅찰 경우 이런 느낌이 되기 일쑤입니다. 힘을 빼고 선을 긋는 것부터 시작해 봅시다.

기타 카메라 워크를 의식한 작화

여기서는 「현실에서 촬영한다면 구현하기 어렵지만 그림으로는 쉽게 표현할 수 있는 모습」(만화 원근법)을 이용한 작화를 알아 봅시다. 섹시한 부위를 강조하면서 캐릭터의 표정도 매력적으로 그릴 수 있는 방법입니다.

만화 원근법으로 그리기

표준

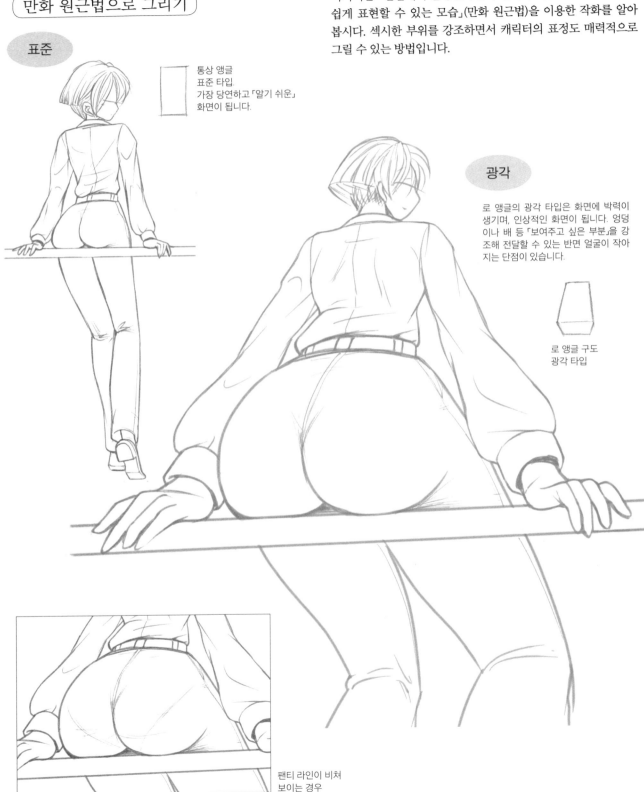

통상 앵글
표준 타입.
가장 당연하고 「알기 쉬운」
화면이 됩니다.

광각

로 앵글의 광각 타입은 화면에 박력이 생기며, 인상적인 화면이 됩니다. 엉덩이나 배 등 「보여주고 싶은 부분」을 강조해 전달할 수 있는 반면 얼굴이 작아지는 단점이 있습니다.

로 앵글 구도
광각 타입

팬티 라인이 비쳐
보이는 경우

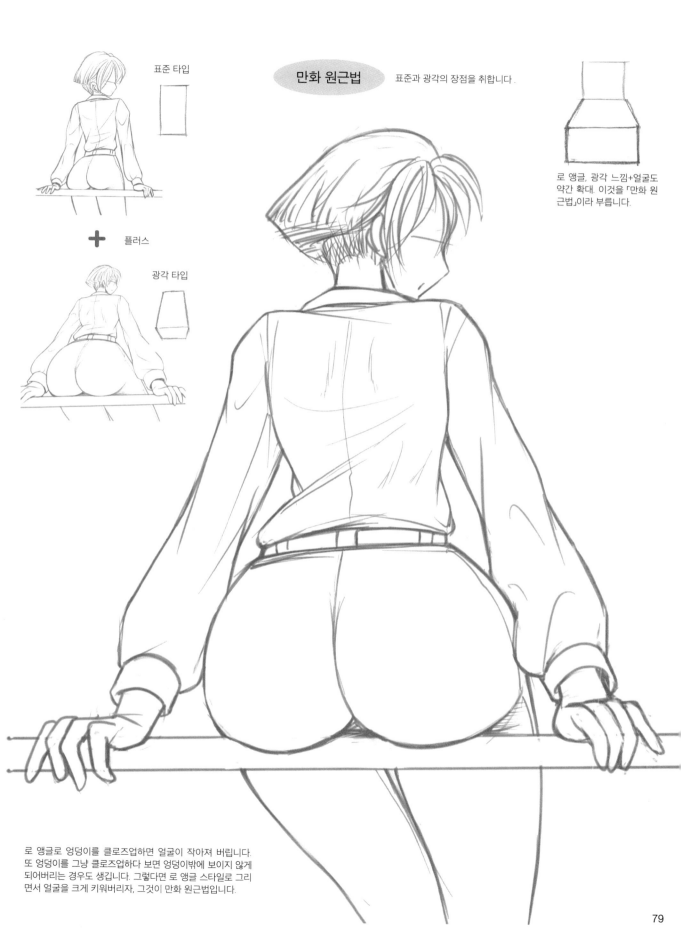

표준 타입

만화 원근법 표준과 광각의 장점을 취합니다.

＋ 플러스

광각 타입

로 앵글, 광각 느낌＋얼굴도 약간 확대. 이것을 「만화 원근법」이라 부릅니다.

로 앵글로 엉덩이를 클로즈업하면 얼굴이 작아져 버립니다. 또 엉덩이를 그냥 클로즈업하다 보면 엉덩이밖에 보이지 않게 되어버리는 경우도 생깁니다. 그렇다면 로 앵글 스타일로 그리면서 얼굴을 크게 키워버리자, 그것이 만화 원근법입니다.

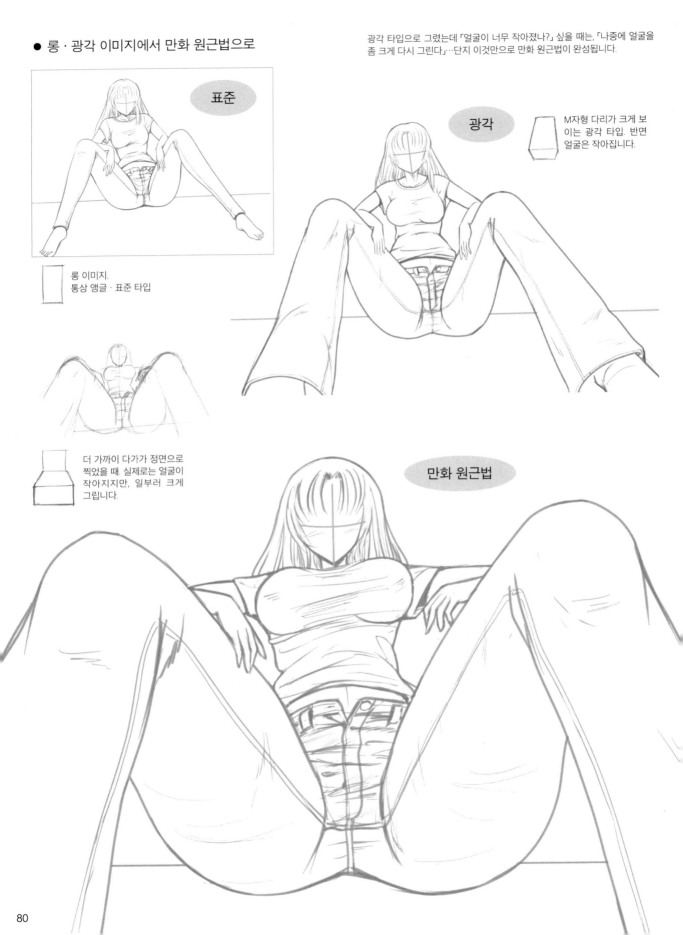

● 롱 · 광각 이미지에서 만화 원근법으로

광각 타입으로 그렸는데 「얼굴이 너무 작아졌나」 싶을 때는, 「나중에 얼굴을 좀 크게 다시 그린다」…단지 이것만으로 만화 원근법이 완성됩니다.

표준

광각

M자형 다리가 크게 보이는 광각 타입. 반면 얼굴은 작아집니다.

롱 이미지.
통상 앵글 · 표준 타입

더 가까이 다가가 정면으로 찍었을 때. 실제로는 얼굴이 작아지지만, 일부러 크게 그립니다.

만화 원근법

제**3**장

섹시하게 느껴지는
표정과 **부위별 묘사**

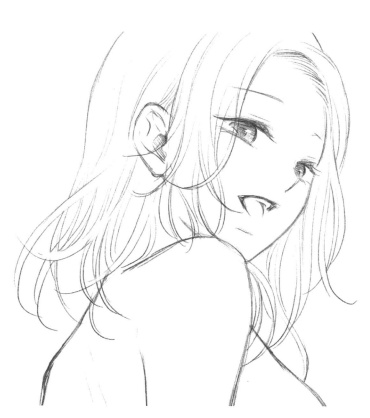

표정과 부위별 묘사를 바꾸기만 해도 섹시하다!

● 얼굴(표정)

캐릭터의 섹시한 분위기는, 낼 생각이 있으면 낼 수 있는 것입니다. 입술도 엉덩이도 가슴도, 모양을 확실하게 하거나 그림자를 그리는 등으로 존재감을 높입니다.

보통

얼굴 · 표정 묘사에 변화를 주는 포인트
…눈가(속눈썹), 입술 표현 등.

빰의 홍조를 이용해 살짝 부끄러워하는 귀여운 웃는 얼굴

머리 부분의 윤곽선은 어느 쪽이든 똑같습니다.

섹시함

의미심장한 웃는 얼굴. 눈을 살짝 뜬 상태로 내리 깐 표현
+입술을 약간 강조.

● 엉덩이

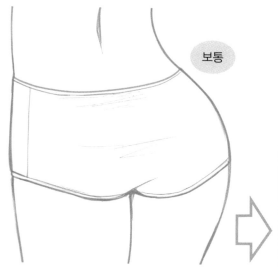

보통

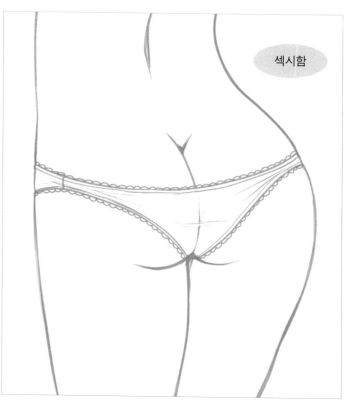

섹시함

섹시함을 억제한 작화. 팬티의 천 폭을 넓게 해 엉덩이의 갈라진 부분을 가립니다(엉덩이 선은 그리지 않습니다). 기저귀 타입이라고도 하며, 딸기 무늬나 동물 얼굴 등을 그려 넣으면 좀 더 귀여운 느낌을 연출할 수 있습니다.

섹시함을 드러낸 작화. 팬티의 천 폭을 좁게 하고, 천을 통해 엉덩이 선이 보일 정도로 얇은 천을 연출합니다. 「비쳐 보이는」 연출입니다.

● 가슴

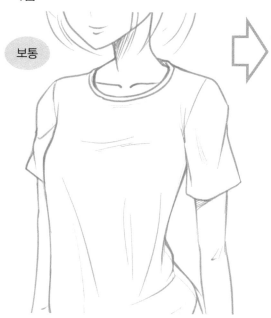

보통

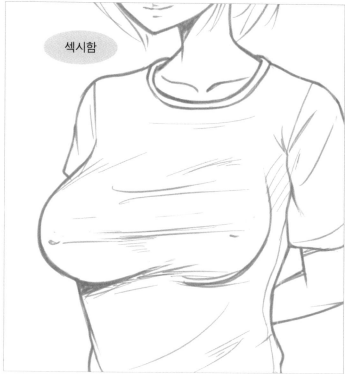

섹시함

섹시함을 억제한 작화. 가슴은 약간 작은 사이즈로 하고, 주름으로 부풀어 있는 느낌을 표현합니다. 다만 티셔츠나 체육복일 경우에는 이것만으로도 충분히 섹시한 느낌이 됩니다(산뜻한 섹시함).

섹시함을 드러내는 작화. 가슴이 크게 부풀게 하고, 밑가슴의 아웃라인도 그립니다. 주름이나 그림자로 육감을 어필하고, 필요에 따라 유두가 튀어나온 것도 그림자로 표현합니다(체육복일 경우는 만화라 가능한 표현입니다).

두근거릴 것만 같은 표정을 그리자

호소, 유혹, 천진난만, 야릇함 등, 다양한 표정에 섹시함을 플러스.
다양한 눈동자 표현에 주목합시다.

● 눈동자 표현

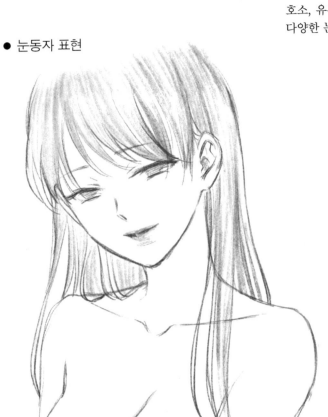

요사스러운 미소. 유혹하는 분위기.

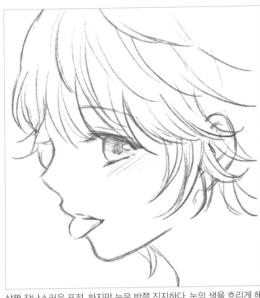

살짝 장난스러운 표정. 하지만 눈은 반쯤 진지하다. 눈의 색을 흐리게 해
장난기와 「반쯤 진지한」 느낌을 연출합니다.

눈동자
동공
홍채

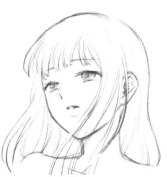

슬픔. 그림자 표현이 없는 경우.
슬픈 표현은 감정을 직접적으로 전달하지 않는
대신, 주인공 청년 등이 문득 보았을 때 두근거
리는 등, 「평소와는 다른 캐릭터 분위기」를 인상
적으로 연출합니다.

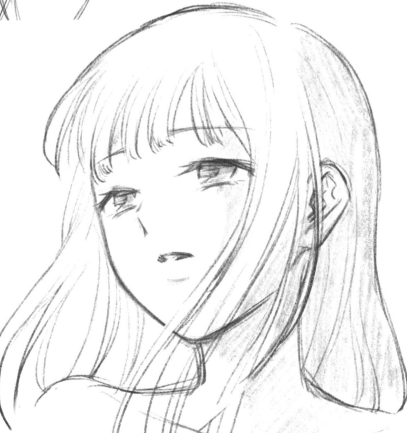

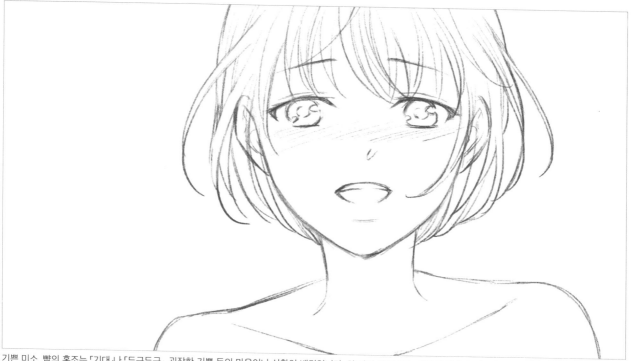

기쁜 미소. 뺨의 홍조는 「기대」나 「두근두근」, 굉장한 기쁨 등의 마음이나 상황이 배경입니다. 원 컷인 경우, 보는 사람의 상상을 자극하는 효과도 있습니다. 동공, 홍채 모두 하얗게 해서 부드러운 인상을 더합니다.

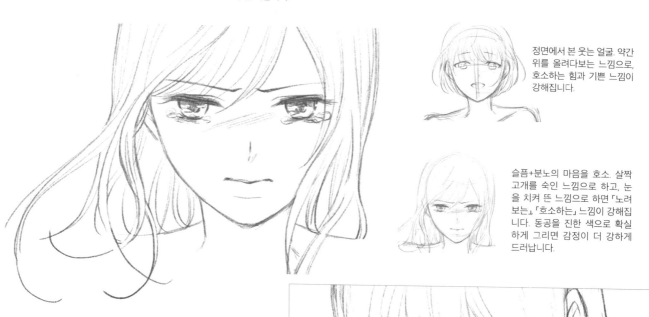

정면에서 본 웃는 얼굴. 약간 위를 올려다보는 느낌으로, 호소하는 힘과 기쁜 느낌이 강해집니다.

슬픔+분노의 마음을 호소. 살짝 고개를 숙인 느낌으로 하고, 눈을 치켜 뜬 느낌으로 하면 「노려보는」 「호소하는」 느낌이 강해집니다. 동공을 진한 색으로 확실하게 그리면 감정이 더 강하게 드러납니다.

상냥한 마음으로 바라본다. 고개를 살짝 숙인 느낌으로 짓는 상냥한 표정은 지켜보는 느낌이 생기지만, 완전히 정반대인 「바라는」 표정과도 통합니다. 시선 앞에 있는 것은 독자가 무엇을 상상하느냐에 따라 달라집니다.

보통 표정을 섹시하게 해 보자

눈과 눈동자, 입가 등 얼굴 각 부위와 관련된 표현은 매우 다양합니다. 일반적인 표현을 가슴을 뛰게 만드는 표현으로 업그레이드하는 묘사 방법을 살펴봅시다.

살짝 놀람

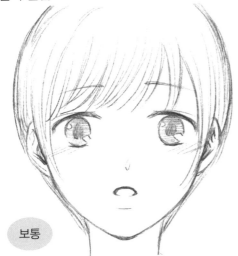

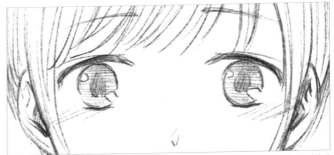

눈동자는 세로로 길게. 동그랗게 그리면 놀란 느낌이 납니다.

보통

평범하게 살짝 놀란 얼굴.
미묘하게 당황함. 약간 기쁨.

머리 부분의 윤곽선은 공통.
아주 살짝 위를 보는 느낌입니다.

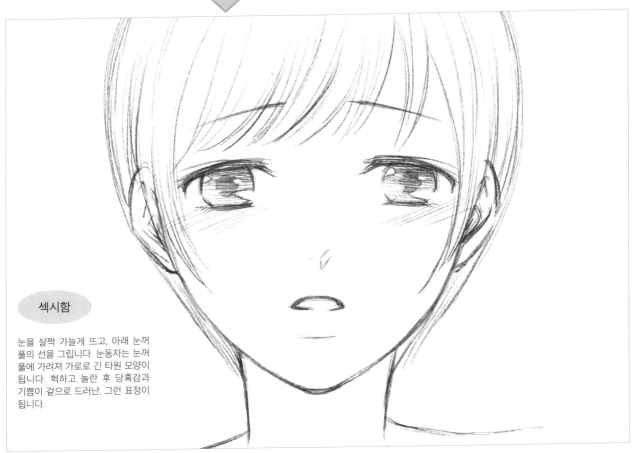

섹시함

눈을 살짝 가늘게 뜨고, 아래 눈꺼풀의 선을 그립니다. 눈동자는 눈꺼풀에 가려져 가로로 긴 타원 모양이 됩니다. 헉하고 놀란 후 당혹감과 기쁨이 겉으로 드러난, 그런 표정이 됩니다.

● 비밀♡

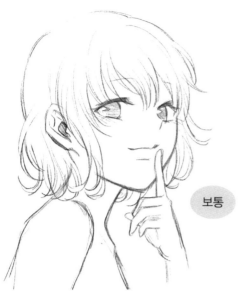

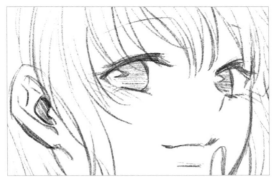

뚜렷한 눈동자. 솔직한 느낌
입니다. 입술도 강조하지
않습니다.

보통

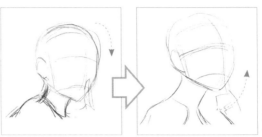

살짝 고개를 들어 위를 바라
보는 느낌으로 그립니다. 또,
어깨도 살짝 앞으로 내밀면
섹시한 느낌이 생깁니다.

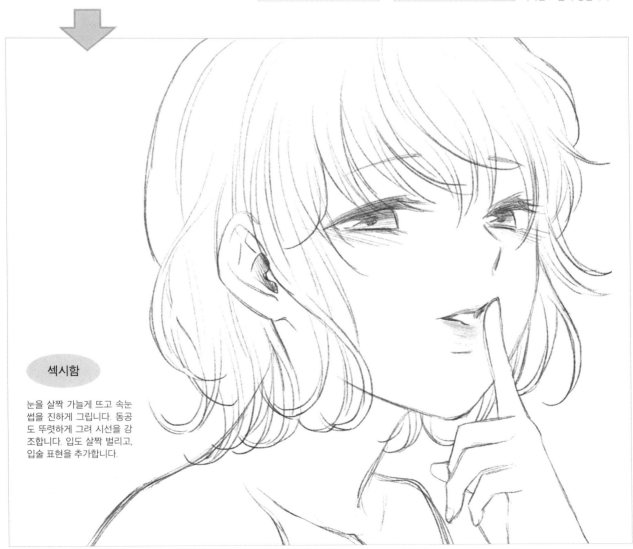

섹시함

눈을 살짝 가늘게 뜨고 속눈
썹을 진하게 그립니다. 동공
도 뚜렷하게 그려 시선을 강
조합니다. 입도 살짝 벌리고,
입술 표현을 추가합니다.

● 아아, 기뻐라…

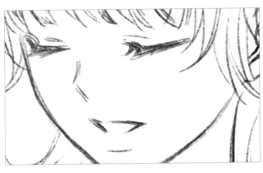

감은 눈의 표현. 눈언저리에 머리카락 표현을 살짝 추가하면 귀여운 느낌이 납니다.

보통

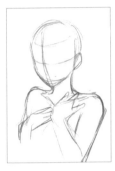

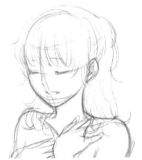

윤곽선은 공통. 가슴팍에 손을 대는 동작은 우아한 분위기를 냅니다.

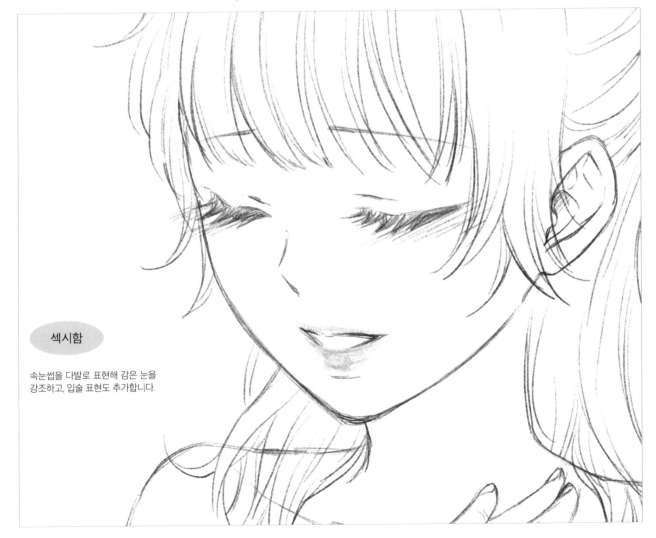

섹시함

속눈썹을 다발로 표현해 감은 눈을 강조하고, 입술 표현도 추가합니다.

● 왜 그래?

유혹하는 표정입니다. 눈동자 전체를 칠하면 「평소와는 다른」 「약간 요사스러운」 분위기가 생겨나지만, 미묘하게 귀여운 분위기도 남아 있습니다.

보통

윤곽선은 공통입니다. 어깨의 연기(어깨를 살짝 올린다)+고개를 기울이는 동작으로 「귀여운 느낌」과 「조르는 느낌」이 생겨납니다.

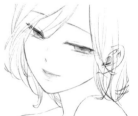

「섹시한」 버전. 그림자 표현이 없는 경우

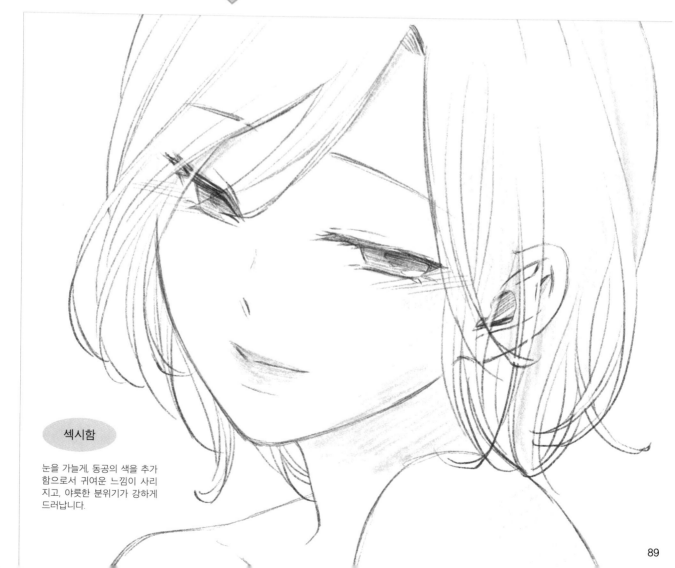

섹시함

눈을 가늘게, 동공의 색을 추가함으로서 귀여운 느낌이 사라지고, 야릇한 분위기가 강하게 드러납니다.

표정 작화를 통해 부위별 표현 배우기

눈과 입 표현

점과 선만으로도 그려버릴 수 있는 것이 캐릭터의 표정입니다. 섹시한 얼굴과 표정을 연출할 때 중요한 눈(속눈썹)과 입(입술)의 기본적인 성질과 표현을 알아봅시다.

● 맨 얼굴(화장하지 않은 얼굴)과 풀 메이크업(진하게 화장) 표현을 비교해 보자

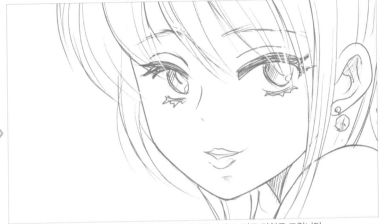

맨 얼굴(화장 안 함). 눈, 입술, 눈썹 모두 거의 「같은 굵기의 선 하나」로 그렸습니다.

진하게 화장했을 때. 눈가(속눈썹, 눈썹), 입술을 강조합니다. 눈썹도 터치로 그립니다.

데생 순서

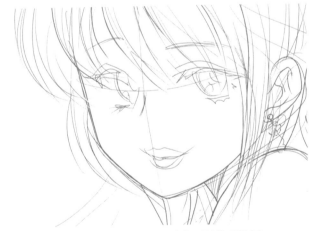

각 부위를 모양만 잡아두었습니다.

이 단계에서 상하의 눈꺼풀을 두껍게, 속눈썹 다발도 표현하고, 입술을 그립니다.

● 눈을 감고 입을 벌림

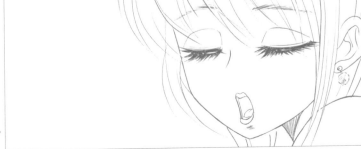

이것만으로는 굉장히 평범합니다.

속눈썹을 진하게 하고, 입에 입술과 혀를 그려넣은 것.

● **눈꺼풀의 움직임** 눈을 내리뜨면 상하의 눈꺼풀이 움직이는데, 만화 표현에서는 어레인지(데포르메)가 필요합니다.

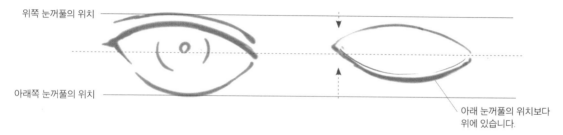

위쪽 눈꺼풀의 위치

아래쪽 눈꺼풀의 위치

아래 눈꺼풀의 위치보다
위에 있습니다.

눈을 감은 작화 표현

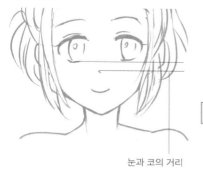

눈과 코의 거리

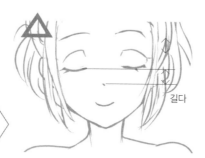

길다

실제 눈의 움직임처럼 아래 눈꺼풀보다도 위쪽에 감은 눈의 선을 그린 경우. 눈(눈꺼풀)과 코의 거리가 멀어지며, 눈도 작아 보이고 머리카락이 없으면 다른 사람처럼 보입니다.

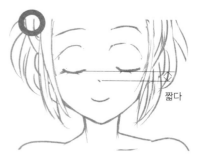

짧다

눈을 떴을 때의 아래 눈꺼풀 위치에 감은 눈의 선을 그린 경우. 이쪽이 더 원래 캐릭터처럼 보입니다.

옆에서 본 경우

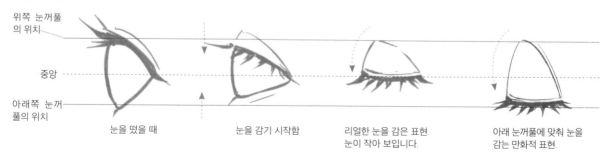

위쪽 눈꺼풀의 위치

중앙

아래쪽 눈꺼풀의 위치

눈을 떴을 때

눈을 감기 시작함

리얼한 눈을 감은 표현.
눈이 작아 보입니다.

아래 눈꺼풀에 맞춰 눈을
감는 만화적 표현.

● **속눈썹 표현**

속눈썹은 바깥쪽을 향하도록 그립니다.

눈을 감은 경우

눈을 떴을 때

반쯤
감았을 때
(반쯤 뜬 눈)

눈을
감았을 때

91

입술

입가에 입체감을 주면 귀여운 이미지보다 요염함과 어른스러운 섹시함을 지닌 분위기가 됩니다.

● 대각선 방향

아랫입술을 강조하는 타입

위, 아래 입술의 형태를 그리는 타입

아랫입술과 윗입술 중앙에 움푹 팬 곳을 그리는 타입

입을 살짝 오므리듯 벌린 경우. 윗입술 모양을 강조하지 않고 선만으로 입술 모양을 상상하게 합니다.

● 정면 섹시하게 다문 입

심플한 선으로 그린 것

양쪽 끝(입가)과 중앙에 악센트를 준 것

아랫입술과 윗입술의 중앙에 움푹 팬 곳을 그리는 타입

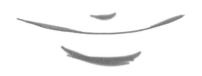

심플하게 입을 꽉 다문 타입

입술의 특징

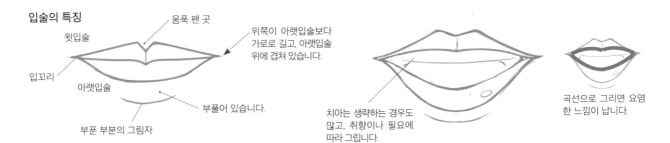

윗입술

입꼬리

아랫입술

부푼 부분의 그림자

움푹 팬 곳

위쪽이 아랫입술보다 가로로 길고, 아랫입술 위에 겹쳐 있습니다.

부풀어 있습니다.

치아는 생략하는 경우도 많고, 취향이나 필요에 따라 그립니다.

곡선으로 그리면 요염한 느낌이 납니다.

● 옆

리얼 타입의 옆얼굴

약간 뾰족하게 만든 입

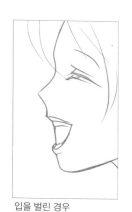

입을 벌린 경우

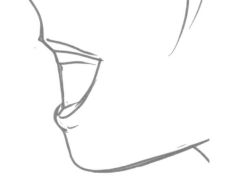

옆얼굴과 입가의 배리에이션

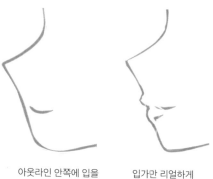

아웃라인 안쪽에 입을
그리는 타입

입가만 리얼하게
그리는 타입

● **표정과 입가의 표현** 입 모양으로 다양한 표정이 탄생합니다. 입 안과 입술 표현도 다채롭습니다.

방긋 웃는 얼굴

입 안을 생략하는 타입

무뚝뚝하고
불만이 가득한
얼굴

자주 쓰이는
「∧ 모양」

우는 얼굴

일그러진 직사각형

혀와 입 안

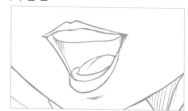

혀가 리얼한 존재감을 만듭니다.

아랫입술을 강조해서 입을 비쭉이는 모습을
표현.

입술을 묘사하면 일그러짐이 더 강조됩니다.

혀와 입 안

혀 모양과 크기로 귀여운 느낌이나 섹시한 느낌을 연출합니다. 작게 그리면 귀여운 느낌이 됩니다.

● 메롱 혀 내밀기

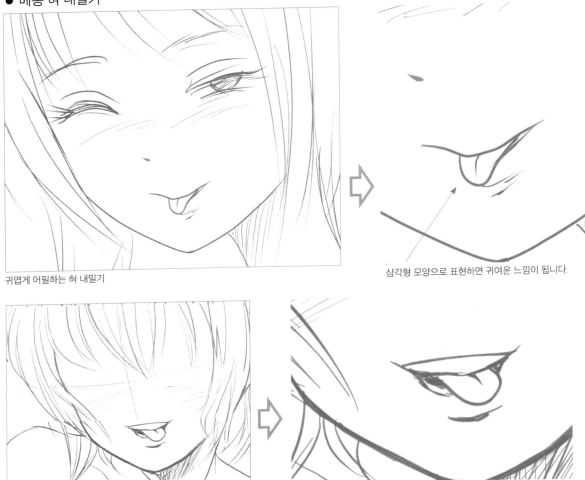

귀엽게 어필하는 혀 내밀기

삼각형 모양으로 표현하면 귀여운 느낌이 됩니다.

어딘지 모르게 섹시한 혀 내밀기

혀는 타원형 아웃라인으로 그립니다.

혀의 아웃라인을 둥글게 하는 타입

「맛있는 표현」에 자주 쓰이는 혀 내밀기

「메롱이다」는 뉘앙스의 혀 내밀기

장난스럽게 혀를 내미는…등. 입 안을 진하게 하고 아랫입술도 제대로 그리면 약간 요염한 느낌이 됩니다.

● 핥는 혀

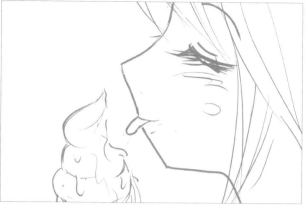

귀여운 표현

있는 힘껏 핥는 표현. 평평한 느낌으로 합니다.

● 입을 벌렸을 때의 혀

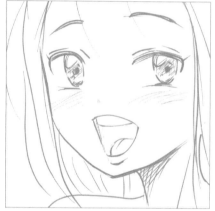

활기찬 캐릭터 이미지의 혀

혀의 표현을 생략하는 경우. 둥근 이미지

별 거 아니지만, 입 안을 진하게 칠하기만 해도 임팩트가 강해집니다.

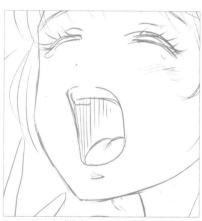

크게 하품하기(아랫니는 생략했습니다)

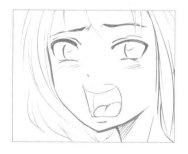

불만스럽게 외치는 입

● 의미심장한 입과 혀 표현

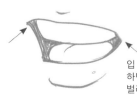

입 가장자리를 검게 강조하면 입의 움직임(입을 벌리는 느낌)이 느껴집니다.

혀 아래쪽에 그림자를 넣으면 혀의 움직임이 표현됩니다.

혀의 입체감을 나타내는 터치 표현

아랫입술이 혀에 눌리는 표현이므로, 아랫입술의 그림자를 뚜렷하게 그렸습니다.

마음을 자극하는 버스트 표현을 마스터하자

버스트 묘사의 기본

캐릭터의 스타일을 반영하므로, 보디라인(버스트 사이즈) 설정부터 시작합니다. 옷 사이즈는 깊이 생각하지 말고, 몸의 선을 가릴 것인지 보여줄 것인지를 결정해 그려봅시다.

다양한 옷맵시 · 버스트 표현

● 티셔츠 동일 인물(같은 스타일)이 옷맵시가 다른 경우

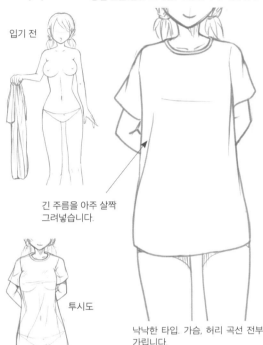

입기 전

긴 주름을 아주 살짝 그려넣습니다.

투시도

낙낙한 타입. 가슴, 허리 곡선 전부 가립니다.

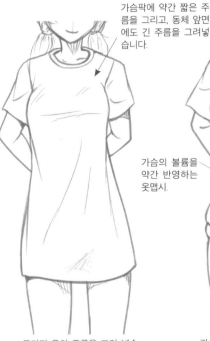

가슴팍에 약간 짧은 주름을 그리고, 동체 앞면에도 긴 주름을 그려넣습니다.

구겨진 옷의 주름을 그려 넣습니다. 동체의 곡면을 따라가는 곡선을 사용합니다.

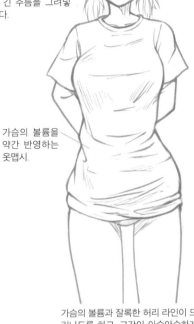

가슴의 볼륨을 약간 반영하는 옷맵시.

가슴의 볼륨과 잘록한 허리 라인이 드러나도록 하고, 고간이 아슬아슬하게 보이는 길이까지 걷어 올린 옷맵시.

● 세일러복 다른 사람이고 스타일 자체가 다른 경우

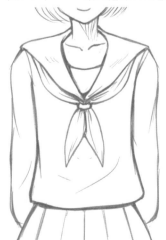

버스트가 눈에 띄지 않는 타입. 말끔한 아웃라인입니다.

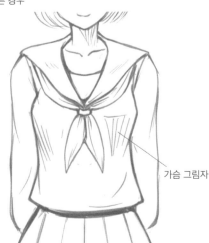

가슴 그림자

버스트가 어느 정도 눈에 띄는 타입. 아웃라인에 가슴의 볼륨을 약간 반영하고, 가슴 그림자를 표현합니다.

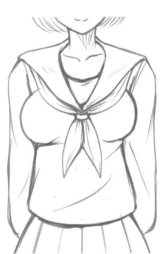

버스트가 돋보이는 타입. 가슴의 모양을 둥근 아웃라인으로 표현합니다.

● 윤곽선에서 시작해 셔츠로 감싼 버스트를 그리는 순서

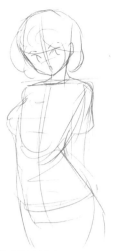

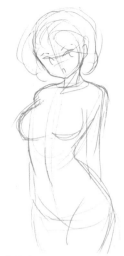

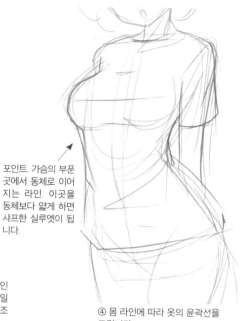

포인트. 가슴의 부푼 곳에서 동체로 이어지는 라인. 이곳을 동체보다 얇게 하면 샤프한 실루엣이 됩니다.

① 러프 이미지. 포즈, 자세, 버스트 사이즈의 이미지 등을 대강 그립니다.

② 데생. 전체의 형태(실루엣 이미지)를 잡아줍니다.

③ 몸의 라인을 잡아줍니다(몸의 라인을 따라 티셔츠를 그리는 경우. 스타일을 가리는 이미지인 경우는 여기서 조정합니다).

④ 몸 라인에 따라 옷의 윤곽선을 그립니다.

⑤ 얼굴과 머리카락, 주름 등을 그려 대강 완성합니다. 이 이상은 니즈에 따라 필요하면 그려넣습니다.

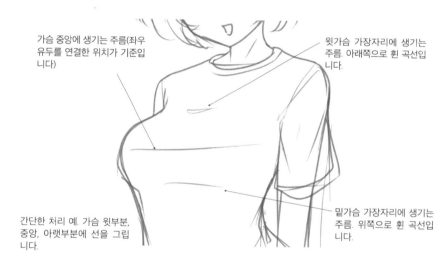

가슴 중앙에 생기는 주름(좌우 유두를 연결한 위치가 기준입니다)

윗가슴 가장자리에 생기는 주름. 아래쪽으로 휜 곡선입니다.

밑가슴 가장자리에 생기는 주름. 위쪽으로 휜 곡선입니다.

간단한 처리 예. 가슴 윗부분, 중앙, 아랫부분에 선을 그립니다.

● 가슴팍에 그리는 선의 주름

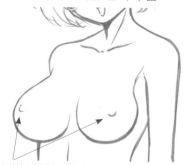

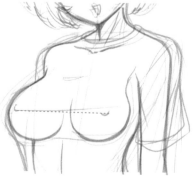

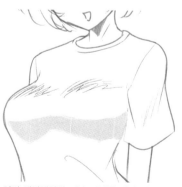

BT(버스트 톱). 유두의 끝부분을 말하며, 몸의 가장 바깥쪽으로 튀어나온 부분입니다. 좌우 BT를 연결한 선을 버스트 톱 라인이라고 합니다.

블라우스나 티셔츠 등 옷 가슴팍의 주름 선은, 유두를 연결한 부분(버스트 톱 라인 위)에 생깁니다.

처리 배리에이션. 가슴 아래쪽 반에 생기는 그림자를 그릴 때도 버스트 톱 라인을 기준으로 삼습니다.

살짝 보이는 버스트 그리기

가슴골을 어필하는 셔츠를 입었을 때의 옷맵시입니다.
보이는 방식의 이미지를 결정해 그려봅시다.

● 정면을 보며 어필

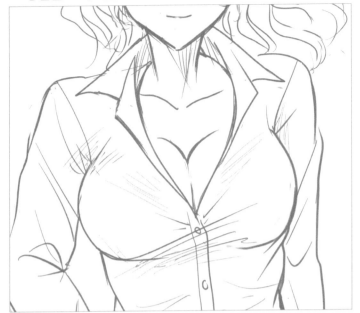

① 전체 이미지 러프를 그립니다. 버스트 숏을 그릴 경우에도 허리 아래까지 그려 밸런스를 잡아줍니다.

② 블라우스의 「살짝 보이는 버스트」를 테마로, 옷의 이미지를 러프로 그립니다.

③ 이 단계에서 먼저 얼굴과 머리 부분을 그려도 OK입니다.

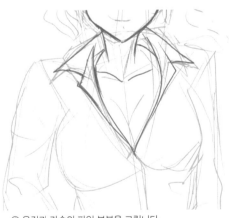

④ 옷깃과 가슴의 파인 부분을 그립니다.

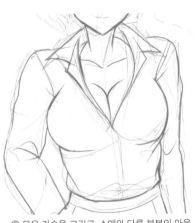

⑤ 모은 가슴을 그리고, 소매와 다른 부분의 아웃라인을 그립니다.

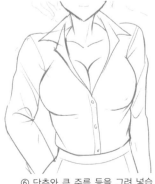

⑥ 단추와 큰 주름 등을 그려 넣습니다.

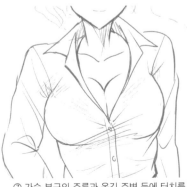

⑦ 가슴 부근의 주름과 옷깃 주변 등에 터치를 넣어 완성합니다.

가슴팍의 파인 부분은 중앙을 파악해 좌우가 균등해지도록 그립시다.

● 대각선 방향에서 어필

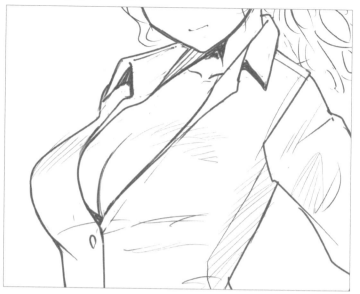

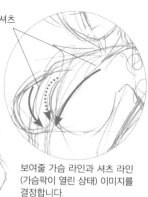

셔츠

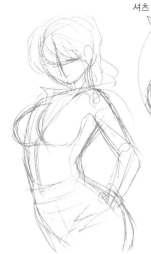

보여줄 가슴 라인과 셔츠 라인
(가슴팍이 열린 상태) 이미지를
결정합니다.

① 전체 이미지를 그립니다.

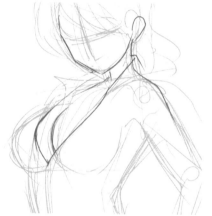

② 중앙의 가슴 선과 셔츠 라인을 그립니다.

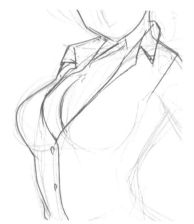

③ 옷깃과 가슴둘레를 그립니다.

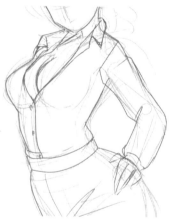

④ 전체에 아웃라인을 넣습니다.

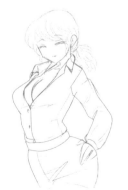

⑤ 표정과 머리카락 등, 머리 부분
을 그려 넣으면 캐릭터 이미지가
확실해 집니다.

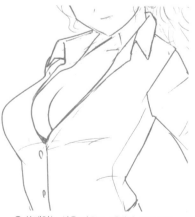

⑥ 쓸데없는 선을 지우고, 세세한 주름 등을
그려 넣습니다.

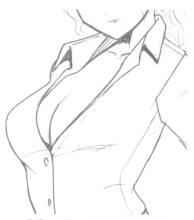

⑦ 옷깃 그림자 등에 터치나 검은 색을
칠해 완성합니다.

볼륨감 연출하기

선과 터치로 주름이나 그림자를 그려 넣습니다.

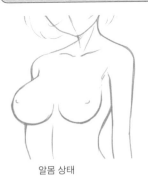

알몸 상태

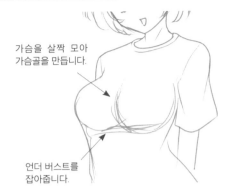

가슴을 살짝 모아 가슴골을 만듭니다.

언더 버스트를 잡아줍니다.

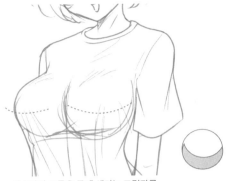

가슴팍의 주름은 공에 생기는 그림자를 이미지해 그려 넣습니다.

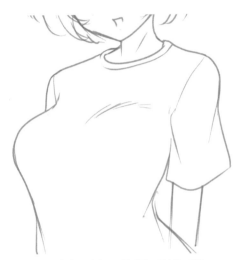

가슴 위쪽에 짧은 터치로 그림자를 그려 넣는 타입

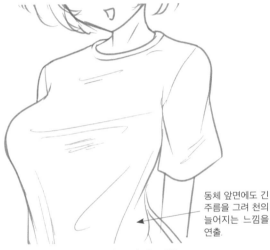

동체 앞면에도 긴 주름을 그려 천의 늘어지는 느낌을 연출.

주로 가로 방향 주름을 그려 넣는 타입

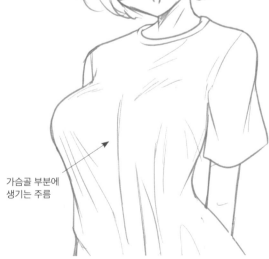

가슴골 부분에 생기는 주름

세로 방향 주름을 주로 넣어 가슴의 볼륨감을 강조하는 타입

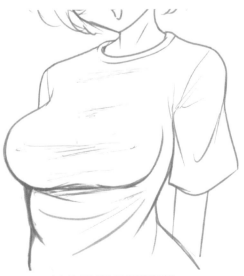

가슴 아래로 천이 말려들어간 타입

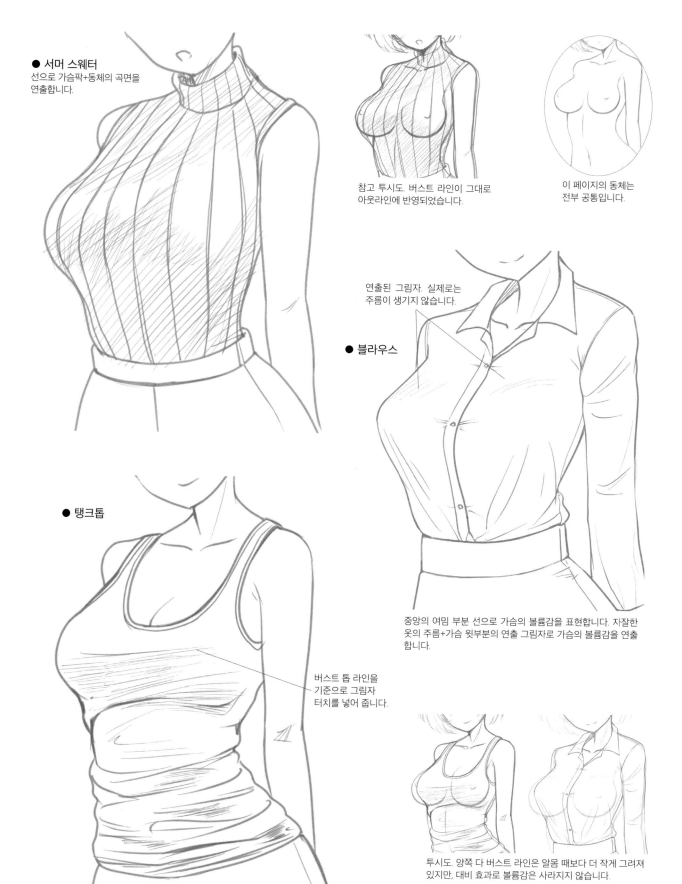

● 서머 스웨터
선으로 가슴팍+동체의 곡면을
연출합니다.

참고 투시도. 버스트 라인이 그대로
아웃라인에 반영되었습니다.

이 페이지의 동체는
전부 공통입니다.

연출된 그림자. 실제로는
주름이 생기지 않습니다.

● 블라우스

● 탱크톱

버스트 톱 라인을
기준으로 그림자
터치를 넣어 줍니다.

중앙의 여밈 부분 선으로 가슴의 볼륨감을 표현합니다. 자잘한
옷의 주름+가슴 윗부분의 연출 그림자로 가슴의 볼륨감을 연출
합니다.

투시도. 양쪽 다 버스트 라인은 알몸 때보다 더 작게 그려져
있지만, 대비 효과로 볼륨감은 사라지지 않습니다.

101

노브라 연출

● 블라우스 　뾰족하게 표현한 것과 가슴의 둥그스름함을 강조한 것, 2가지 타입의 실루엣이 있습니다.

뾰족한 타입

둥근 타입

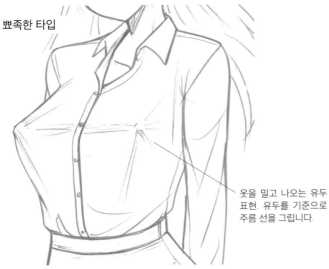

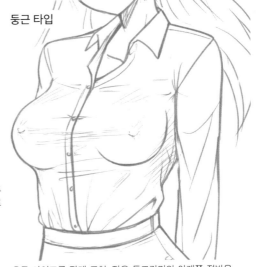

옷을 밀고 나오는 유두 표현. 유두를 기준으로 주름 선을 그립니다.

유두 사이즈를 크게 표현합니다. 유두 모양을 좀 큰 동그라미로 그립니다.

유두 사이즈를 작게 표현. 작은 동그라미의 아래쪽 절반을 그리면 「튀어나온」 느낌이 생기며, 두근거리는 효과가 발생합니다.

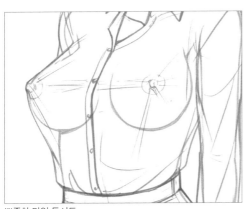

뾰족한 타입 투시도

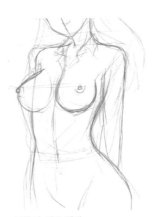

윤곽선~알몸 데생

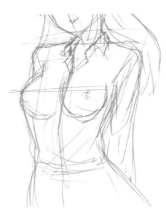

옷을 그려넣는다

유두를 표현하지 않는 경우

뾰족한 타입

둥근 타입

양쪽 다 유두의 돌기를 무시하고 실루엣을 만듭니다.

둥근 타입 · 브래지어가 비치는 표현

둥근 모양을 그리는 타입

니 숏 이미지. 유두는 작은 점이지만
존재감이 있습니다.

데생

● 탱크톱

유두의 모양과 유륜이 비쳐 보이는 연출

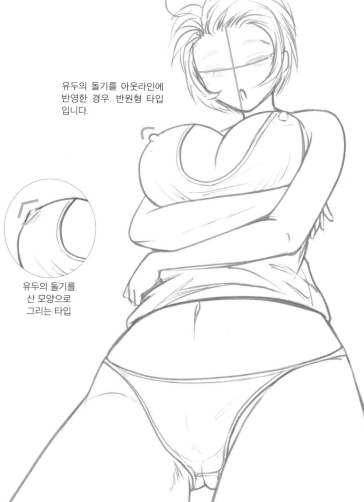

유두의 돌기를 아웃라인에
반영한 경우. 반원형 타입
입니다.

유두의 돌기를
산 모양으로
그리는 타입

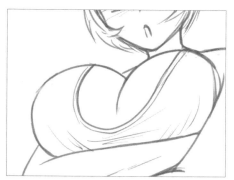

유두를 표현하지 않은 경우

마음을 자극하는 엉덩이 표현을 마스터하자

엉덩이의 매력은 모양과 볼륨감입니다. 바지류는 모양의 표현, 스커트류는 볼륨감 표현으로 어필합니다.

엉덩이 묘사의 기본

● 바지류…엉덩이 모양을 어필

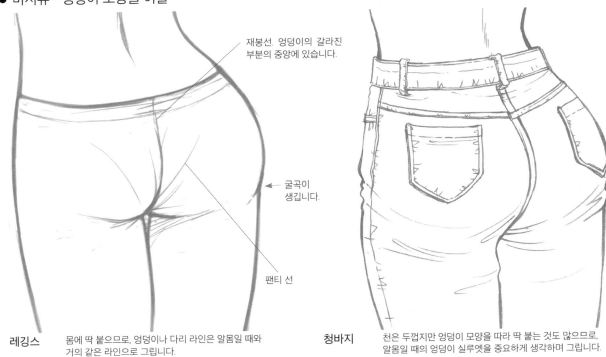

재봉선. 엉덩이의 갈라진 부분의 중앙에 있습니다.

← 굴곡이 생깁니다.

팬티 선

레깅스 몸에 딱 붙으므로, 엉덩이나 다리 라인은 알몸일 때와 거의 같은 라인으로 그립니다.

청바지 천은 두껍지만 엉덩이 모양을 따라 딱 붙는 것도 많으므로, 알몸일 때의 엉덩이 실루엣을 중요하게 생각하며 그립니다.

엉덩이 작화의 포인트

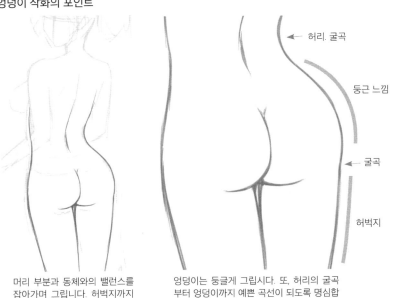

← 허리. 굴곡

둥근 느낌

← 굴곡

허벅지

머리 부분과 동체와의 밸런스를 잡아가며 그립니다. 허벅지까지 그립시다.

엉덩이는 둥글게 그립시다. 또, 허리의 굴곡부터 엉덩이까지 예쁜 곡선이 되도록 명심합시다.

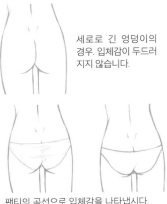

세로로 긴 엉덩이의 경우. 입체감이 두드러지지 않습니다.

팬티의 곡선으로 입체감을 나타냅시다.

● 스커트류…엉덩이의 볼륨감 어필

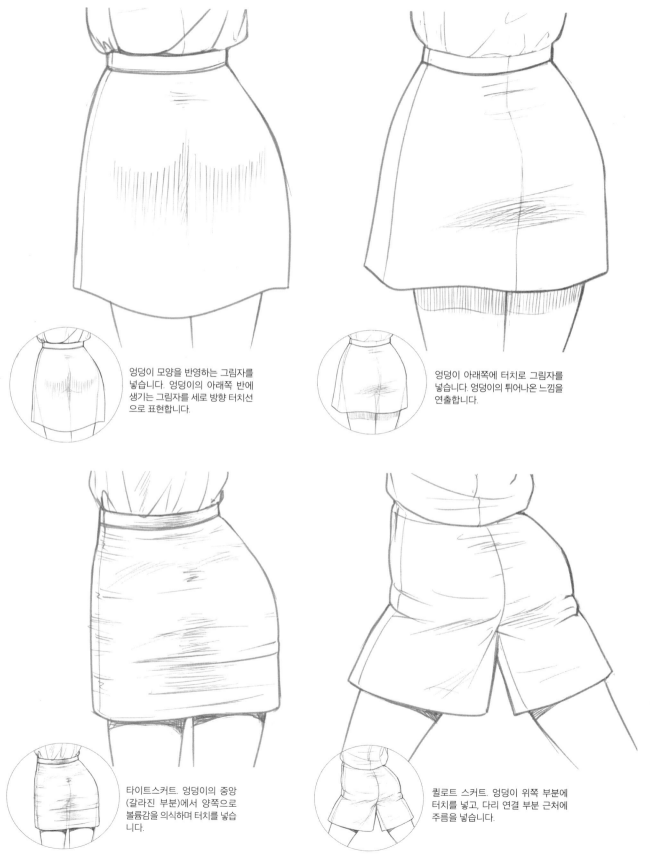

엉덩이 모양을 반영하는 그림자를
넣습니다. 엉덩이의 아래쪽 반에
생기는 그림자를 세로 방향 터치선
으로 표현합니다.

엉덩이 아래쪽에 터치로 그림자를
넣습니다. 엉덩이의 튀어나온 느낌을
연출합니다.

타이트스커트. 엉덩이의 중앙
(갈라진 부분)에서 양쪽으로
볼륨감을 의식하며 터치를 넣습
니다.

퀼로트 스커트. 엉덩이 위쪽 부분에
터치를 넣고, 다리 연결 부분 근처에
주름을 넣습니다.

줄무늬 팬티를 입은 엉덩이 그리기

줄무늬 수와 색은 다양합니다. 취향에 맞는 폭으로 선을 그립시다.

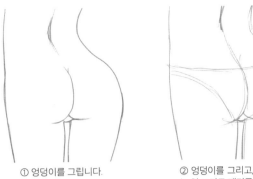

① 엉덩이를 그립니다.

② 엉덩이를 그리고, 취향에 맞는 천 크기로 팬티를 그립니다.

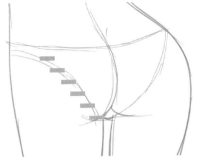

③ 대략적인 선의 폭을 정합니다. 가능한 한 균등하고 평행해지도록 그립니다.

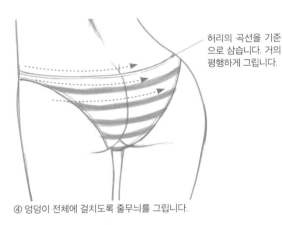

허리의 곡선을 기준으로 삼습니다. 거의 평행하게 그립니다.

④ 엉덩이 전체에 걸치도록 줄무늬를 그립니다.

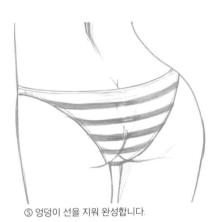

⑤ 엉덩이 선을 지워 완성합니다.

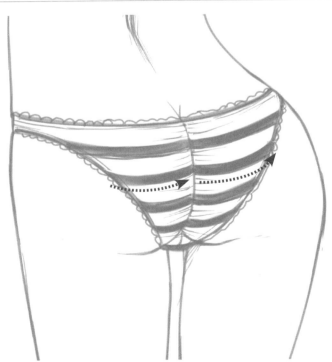

엉덩이의 갈라진 부분에 전환선(재봉선)이 디자인된 제품의 경우. 좌우의 볼륨감을 의식해 W자 모양으로 그립니다.

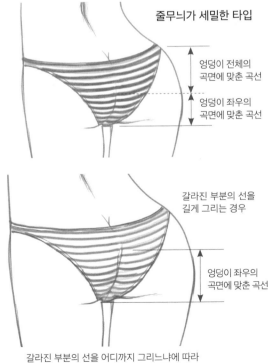

줄무늬가 세밀한 타입

엉덩이 전체의 곡면에 맞춘 곡선

엉덩이 좌우의 곡면에 맞춘 곡선

갈라진 부분의 선을 길게 그리는 경우

엉덩이 좌우의 곡면에 맞춘 곡선

갈라진 부분의 선을 어디까지 그리느냐에 따라 줄무늬의 곡선을 그리는 방식을 변경합시다.

칼럼 팬티 작화의 원포인트

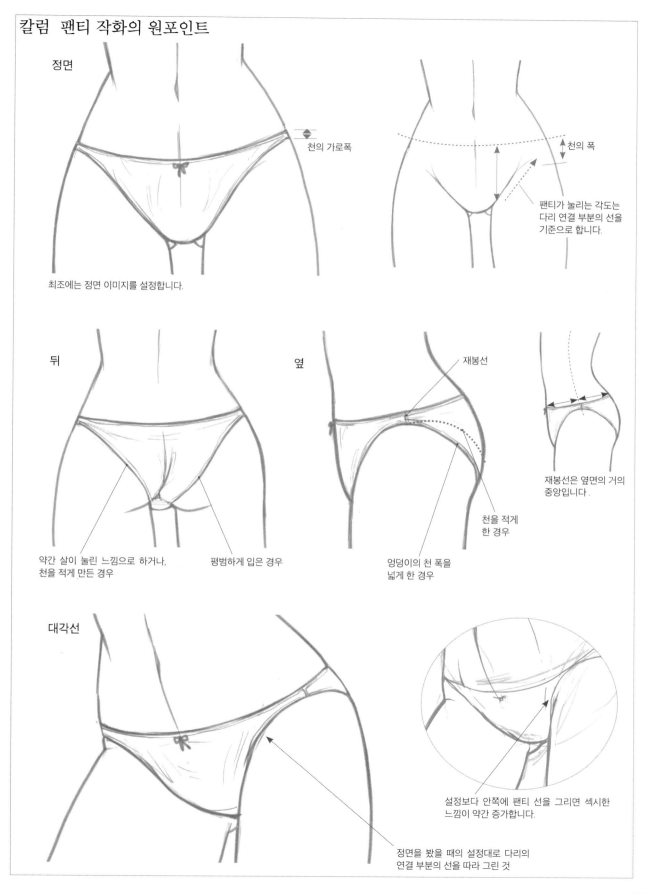

정면

천의 가로폭

천의 폭

팬티가 눌리는 각도는
다리 연결 부분의 선을
기준으로 합니다.

최조에는 정면 이미지를 설정합니다.

뒤

옆

재봉선

약간 살이 눌린 느낌으로 하거나,
천을 적게 만든 경우

평범하게 입은 경우

천을 적게
한 경우

엉덩이의 천 폭을
넓게 한 경우

재봉선은 옆면의 거의
중앙입니다 .

대각선

설정보다 안쪽에 팬티 선을 그리면 섹시한
느낌이 약간 증가합니다.

정면을 봤을 때의 설정대로 다리의
연결 부분의 선을 따라 그린 것

섹시 타입 팬티 그리기

디자인에 공을 들인 팬티는 무수히 존재하지만,
난이도가 높습니다. 가장 간단하게 그릴 수 있는
섹시 팬티를 그려봅시다.

작화 순서

① 몸을 그립니다.

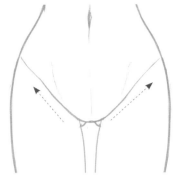

② 다리의 연결 부분을 따라서 입구 라인을 그립
니다(각도를 급격하게 하면 하이 레그 타입이
됩니다).

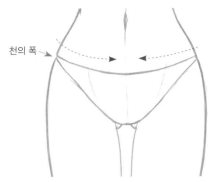

천의 폭 →

③ 천의 폭을 정하고, 허리선을 그립니다.

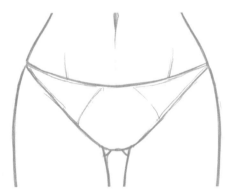

④ 레이스의 경계를 곡선으로 그립니다.

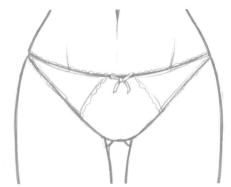

⑤ 테두리를 그리고, 중앙에 리본을 그립니다. 간단하게 할
경우에는 이것으로 OK. 테두리는 마지막에 그리는 경우도
있습니다.

⑥ 간단한 꽃무늬나 나뭇잎
무늬 등을 그립니다.

⑦ 경계선에서 안쪽을 향해 가는 선
으로 주름을 그립니다. 몸의 곡면을
의식한 곡선을 사용합니다.

⑧ 완성

작은 팬티(천이 적은 팬티)의 이모저모

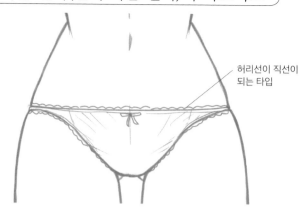

허리선이 직선이
되는 타입

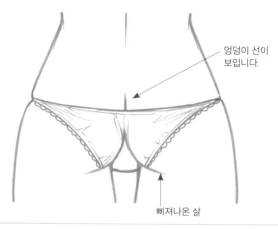

엉덩이 선이
보입니다.

삐져나온 살

삼각 타입

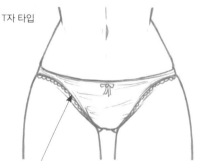

T자 타입

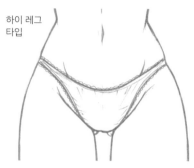

하이 레그
타입

다리 연결 부분의 선보다 약간 더 각도가 급합니다.

다리의 연결 부분의 선을 확실하게 보여줍니다.

훈도시
(*일본 전통 속옷)
타입

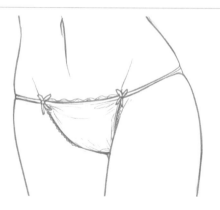

T백

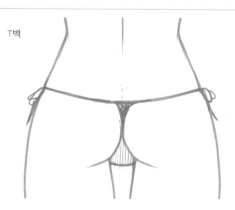

참고: 섹시한 느낌을 억제해 주는 폭이 넓은 노멀 팬티

앞면

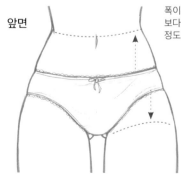

폭이 더 넓은 경우. 위쪽은 배꼽
보다 위, 아래쪽은 허벅지에 걸칠
정도도 천의 양을 늘립니다.

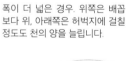

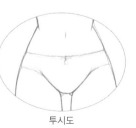

투시도

뒷면

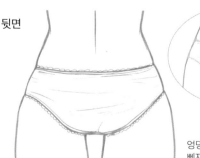

투시도

엉덩이의 갈라진 부분 선도,
삐져나온 엉덩이 살도 그리지
않습니다.

109

간단한 섹시 · 검은 팬티

팬티의 천을 그라데이션 등으로 진하게 합니다.

앞면

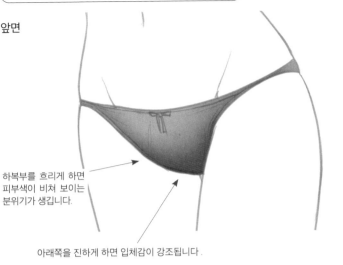

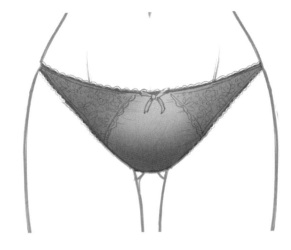

하복부를 흐리게 하면 피부색이 비쳐 보이는 분위기가 생깁니다.

아래쪽을 진하게 하면 입체감이 강조됩니다.

엉덩이 빛이 닿는 부분을 둥글고 하얗게 그립시다.

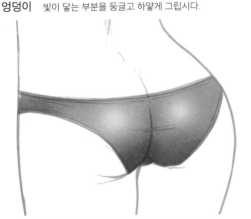

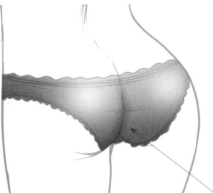

중앙 · 위쪽을 하얗게 빛나게 합니다. 탱탱한 느낌의 엉덩이가 됩니다.

오른쪽 위에서 빛이 닿는다는 느낌으로, 좌우 엉덩이 오른쪽 위를 하얗게 한 경우. 부드러운 볼륨감이 생깁니다.

하얀 경우. 엉덩이 선을 가늘게 그려 비쳐 보이는 것처럼 만들면 섹시한 느낌이 생깁니다.

갈라진 부분과 아래쪽을 약간 진하게 했습니다. 대비가 강해지고, 육감적이 됩니다.

● 작화의 원포인트 · 육감 표현

보통

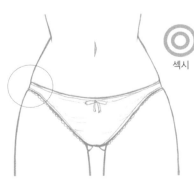

섹시

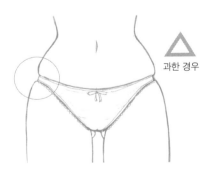

과한 경우

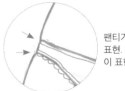

「살 위에 천이 올려져있다」고 의식하며 그린 것. 몸의 아웃라인 위에 팬티 라인을 그렸습니다.

팬티가 살에 파고든 표현. 살의 부드러움이 표현됩니다.

팬티가 살을 너무 심하게 파고든 것. 뚱뚱한 느낌이 되어 별로 예뻐 보이지 않습니다.

● 재봉선이 하나인 타입

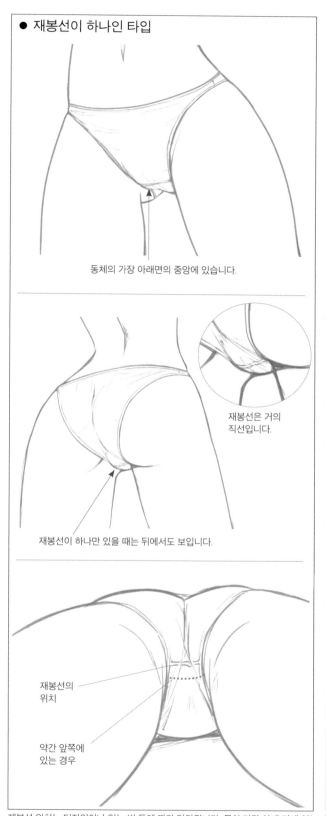

동체의 가장 아래면의 중앙에 있습니다.

재봉선은 거의
직선입니다.

재봉선이 하나만 있을 때는 뒤에서도 보입니다.

재봉선의
위치

약간 앞쪽에
있는 경우

● 재봉선이 2개인 타입

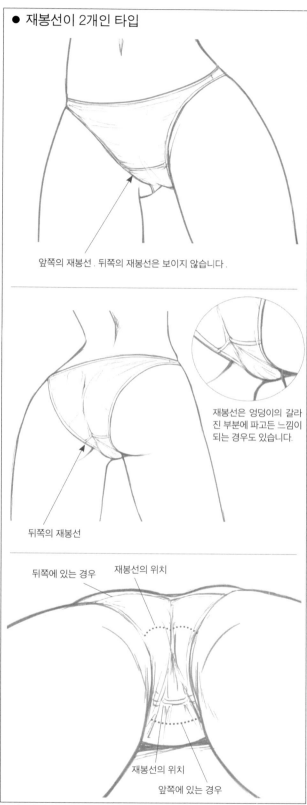

앞쪽의 재봉선 . 뒤쪽의 재봉선은 보이지 않습니다 .

재봉선은 엉덩이의 갈라
진 부분에 파고든 느낌이
되는 경우도 있습니다.

뒤쪽의 재봉선

뒤쪽에 있는 경우 재봉선의 위치

재봉선의 위치

앞쪽에 있는 경우

재봉선 위치는 디자인이나 입는 법 등에 따라 달라집니다. 몸의 가장 아래 면에 있는 재봉선 1개 타입은 거의 직선에 가까운 형태로, 2개 타입은 엉덩이와 고간의 곡면을
반영해 곡선으로 그립시다.

팬티의 주름 표현

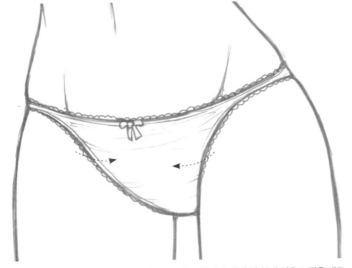

주름이 없는 표현. 주름을 그리지 않으면 딱 붙는 느낌을 연출됩니다.

가로 주름 가로 방향을 주체로 짧은 주름을 그립니다. 몸에 딱 붙게 입은 느낌을 내고 싶을 때 잘 어울립니다. 곡선을 사용합시다.

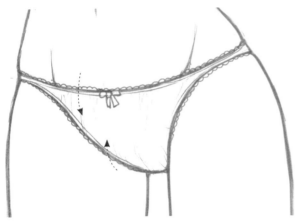

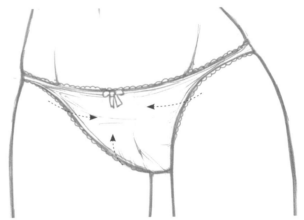

세로 주름 세로 방향인 짧은 곡선으로 그립니다. 천이 살짝 떠 있는 것처럼 질감이 느껴지고, 천을 두르고 있는 분위기가 생깁니다.

복합 주름 가로 주름과 세로 주름을 사용합니다. 딱 붙는 느낌과 천의 느낌 양쪽을 모두 내고 싶을 때 사용합니다. 움직이고 난 후 같은 느낌이 납니다.

고간의 형태에 대해 3가지 타입이 있습니다. 취향에 따라 구별해 사용합시다.

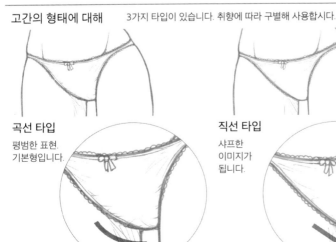

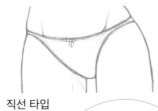

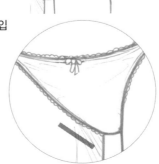

곡선 타입
평범한 표현.
기본형입니다.

직선 타입
샤프한
이미지가
됩니다.

직선+곡선 타입
고간의 둥근 느낌이
강조되어 섹시한 느
낌이 납니다.

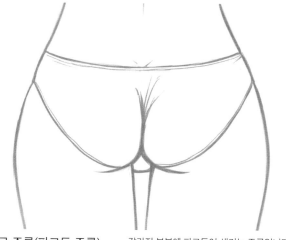

세로 주름(파고든 주름) 갈라진 부분에 파고들어 생기는 주름입니다.

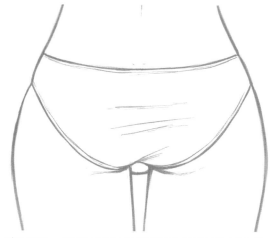

가로 주름 갈라진 부분에 선이 생기지 않는(그리지 않는) 경우 등, 천이 팽팽하게 당겨져 생기는 주름입니다.

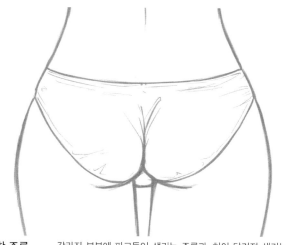

복합 주름 갈라진 부분에 파고들어 생기는 주름과, 천이 당겨져 생기는 가로 주름을 그립니다.

특수한 주름 갈라진 부분을 따라 홈이 팬 것처럼 보이도록 좁은 폭으로 짧은 터치를 넣습니다.

비치는 소재의 경우 길고 얇은 주름을 엉덩이 선에 덧씌워 그립시다.

참고 · 엉덩이의 갈라진 부분 선에 대해

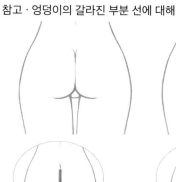

직선 타입. 바로 뒤에서 보면 원리적으로는 직선이 됩니다.

곡선 타입. 바로 뒤를 보고 있어도 좌우 어느 한쪽에 치우치게 되므로, 곡선으로 그려도 OK입니다.

섹시한 다리 표현

다리 전체…각선미

다리의 매력은 상반신이 옷으로 가려져 있을 때 생겨납니다.

늘씬하게 쭉 뻗은 다리의 섹시함을 어필합니다. 허벅지는 안쪽 허벅지를 굵게, 무릎에 가까워질수록 가늘게 그립니다.

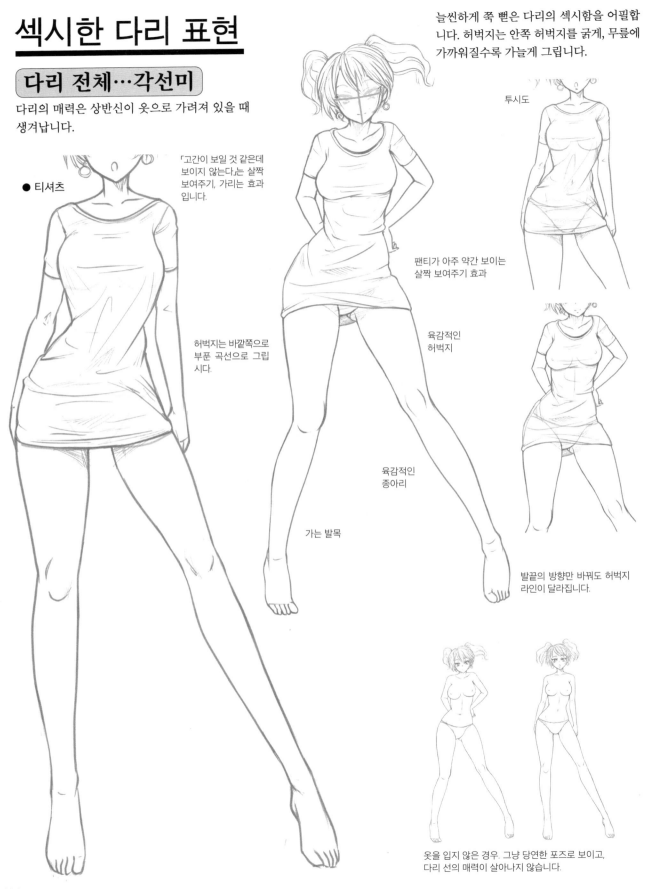

● 티셔츠

「고간이 보일 것 같은데 보이지 않는다」는 살짝 보여주기, 가리는 효과입니다.

허벅지는 바깥쪽으로 부푼 곡선으로 그립시다.

투시도

팬티가 아주 약간 보이는 살짝 보여주기 효과

육감적인 허벅지

육감적인 종아리

가는 발목

발끝의 방향만 바꿔도 허벅지 라인이 달라집니다.

옷을 입지 않은 경우. 그냥 당연한 포즈로 보이고, 다리 선의 매력이 살아나지 않습니다.

● 차이나 드레스

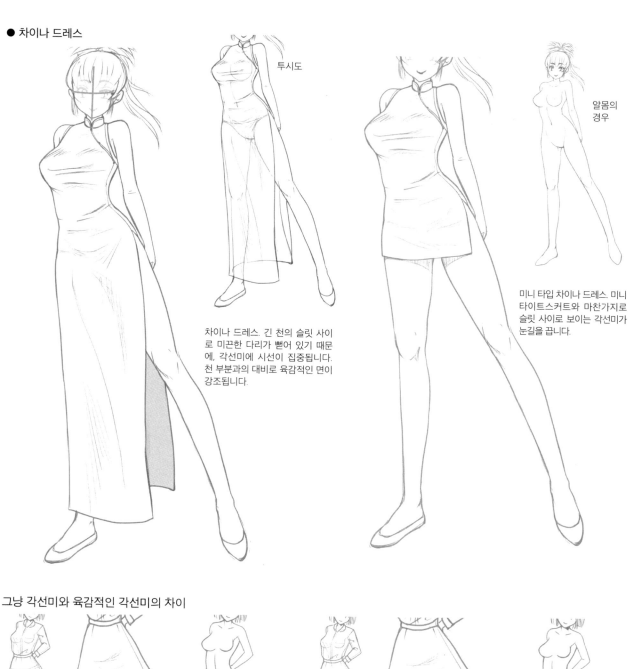

투시도

알몸의
경우

차이나 드레스. 긴 천의 슬릿 사이
로 미끈한 다리가 뻗어 있기 때문
에, 각선미에 시선이 집중됩니다.
천 부분과의 대비로 육감적인 면이
강조됩니다.

미니 타입 차이나 드레스. 미니
타이트스커트와 마찬가지로
슬릿 사이로 보이는 각선미가
눈길을 끕니다.

그냥 각선미와 육감적인 각선미의 차이

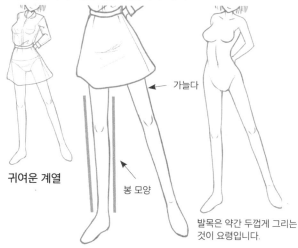

가늘다

봉 모양

귀여운 계열

발목은 약간 두껍게 그리는
것이 요령입니다.

섹시함이 필요 없는 활기찬 캐릭터나 귀여운
캐릭터의 다리는 가는 봉 모양입니다.

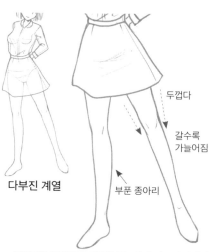

다부진 계열

부푼 종아리

두껍다

갈수록
가늘어짐

허벅지와 종아리의 기복을 강조하면 다부진 인상이
됩니다. 니 삭스나 하이 삭스를 그리면 섹시함이 생겨
납니다.

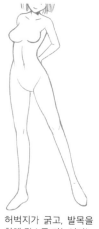

허벅지가 굵고, 발목을
향해 갈수록 가늘어지는
실루엣임을 명심합시다.

115

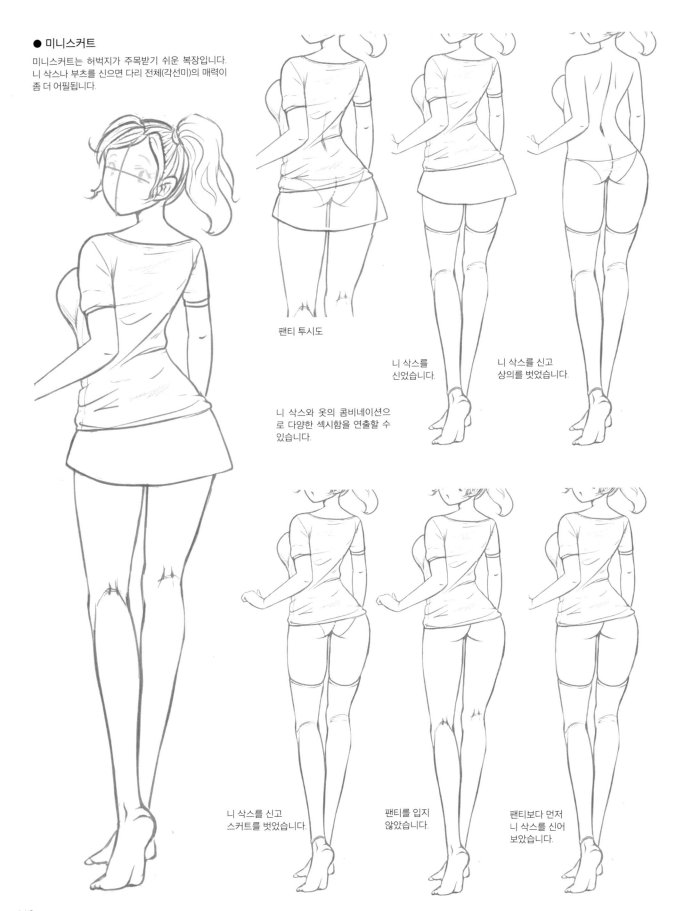

● 미니스커트

미니스커트는 허벅지가 주목받기 쉬운 복장입니다.
니 삭스나 부츠를 신으면 다리 전체(각선미)의 매력이
좀 더 어필됩니다.

팬티 투시도

니 삭스를
신었습니다.

니 삭스와 옷의 콤비네이션으
로 다양한 섹시함을 연출할 수
있습니다.

니 삭스를 신고
상의를 벗었습니다.

니 삭스를 신고
스커트를 벗었습니다.

팬티를 입지
않았습니다.

팬티보다 먼저
니 삭스를 신어
보았습니다.

섹시한 허벅지

미끈하게 뻗은 다리를 어필하는 「각선미」에 비해, 다리를 꼬거나 앉아 있을 때의 다리 등은 허벅지의 육감이 섹시함을 어필합니다.

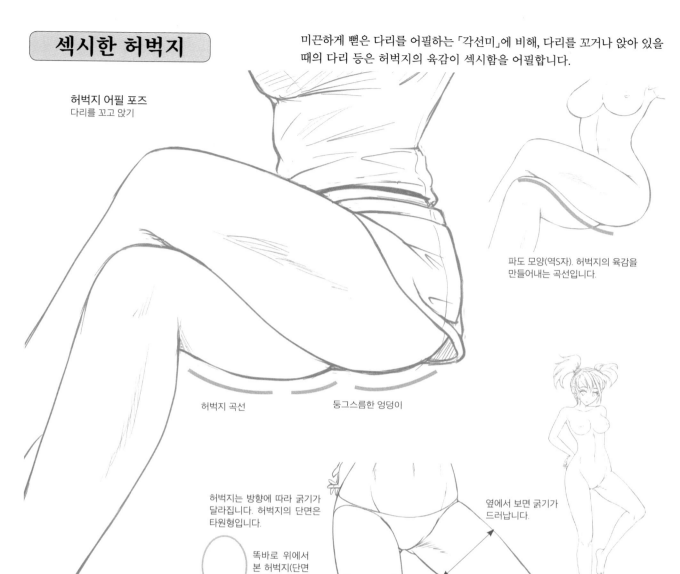

허벅지 어필 포즈
다리를 꼬고 앉기

파도 모양(역S자). 허벅지의 육감을 만들어내는 곡선입니다.

허벅지 곡선

둥그스름한 엉덩이

허벅지는 방향에 따라 굵기가 달라집니다. 허벅지의 단면은 타원형입니다.

똑바로 위에서 본 허벅지(단면 모식도)

정면에서 보면 얇습니다.

옆에서 보면 굵기가 드러납니다.

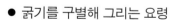

● **굵기를 구별해 그리는 요령**

허벅지 안쪽 라인을 그리기 시작하는 위치에서 허벅지를 구별해 그릴 수 있습니다. 다리를 모은 경우, 가는 다리는 고간의 가로 폭이 넓음을 의식하며 그립니다. 굵은 허벅지는 역 삼각형의 작은 틈이 생깁니다.

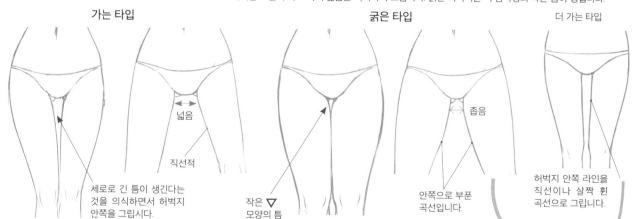

가는 타입

넓음

직선적

세로로 긴 틈이 생긴다는 것을 의식하면서 허벅지 안쪽을 그립시다.

작은 ▽ 모양의 틈

굵은 타입

좁음

안쪽으로 부푼 곡선입니다.

더 가는 타입

허벅지 안쪽 라인을 직선이나 살짝 휜 곡선으로 그립니다.

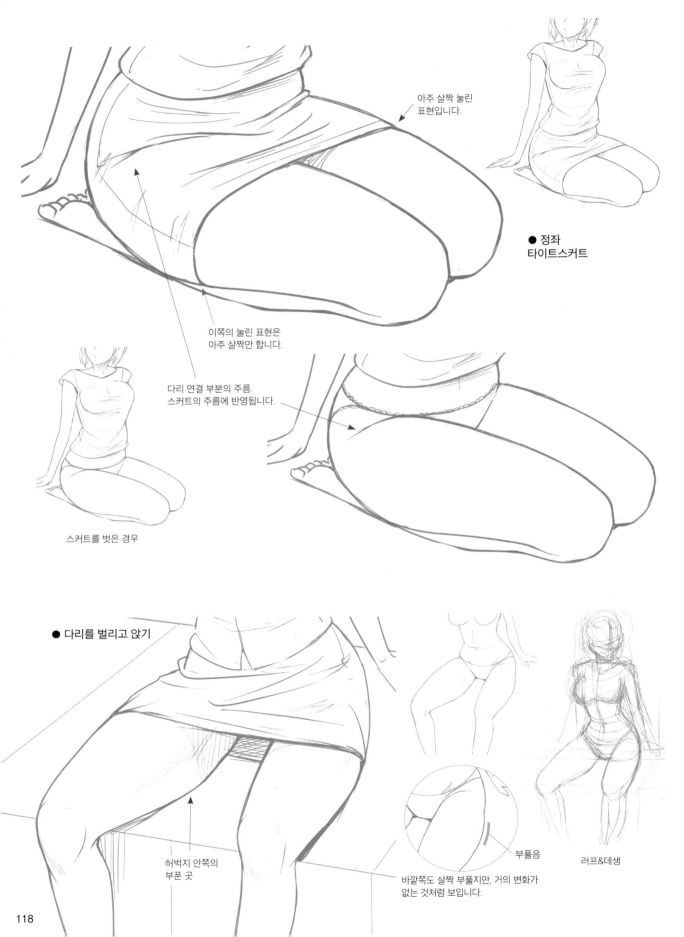

아주 살짝 눌린
표현입니다.

● 정좌
타이트스커트

이쪽의 눌린 표현은
아주 살짝만 합니다.

다리 연결 부분의 주름.
스커트의 주름에 반영됩니다.

스커트를 벗은 경우

● 다리를 벌리고 앉기

허벅지 안쪽의
부푼 곳

부풀음

바깥쪽도 살짝 부풀지만, 거의 변화가
없는 것처럼 보입니다.

러프&데생

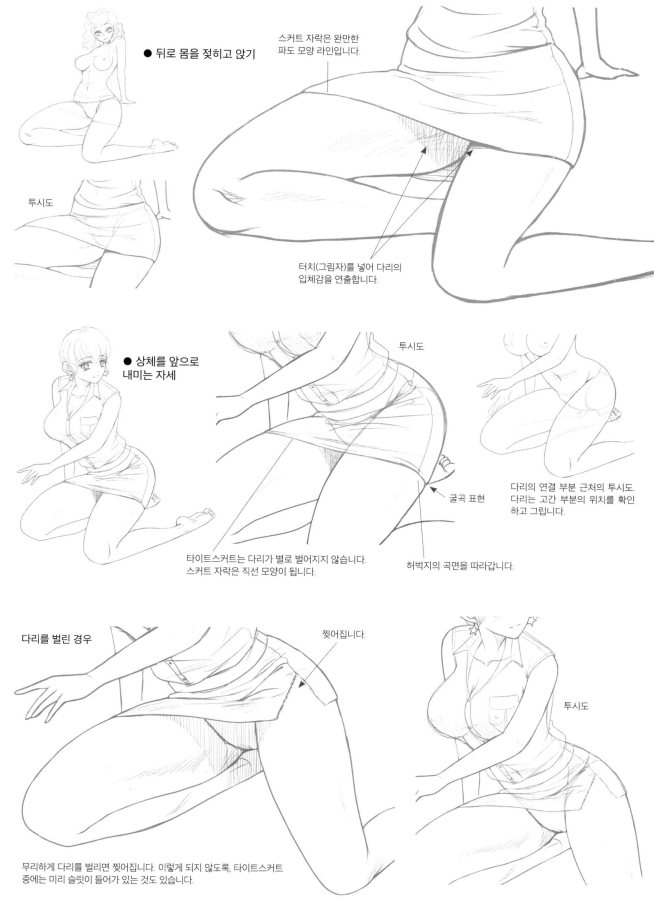

● 뒤로 몸을 젖히고 앉기

스커트 자락은 완만한
파도 모양 라인입니다.

터치(그림자)를 넣어 다리의
입체감을 연출합니다.

투시도

● 상체를 앞으로
내미는 자세

투시도

다리의 연결 부분 근처의 투시도.
다리는 고간 부분의 위치를 확인
하고 그립니다.

굴곡 표현

타이트스커트는 다리가 별로 벌어지지 않습니다.
스커트 자락은 직선 모양이 됩니다.

허벅지의 곡면을 따라갑니다.

다리를 벌린 경우

찢어집니다.

투시도

무리하게 다리를 벌리면 찢어집니다. 이렇게 되지 않도록, 타이트스커트
중에는 미리 슬릿이 들어가 있는 것도 있습니다.

● 걸터앉기

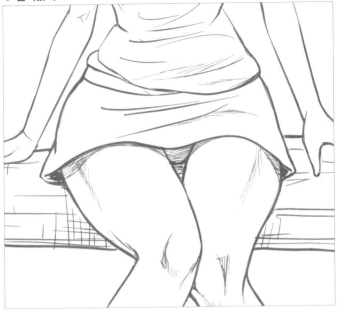

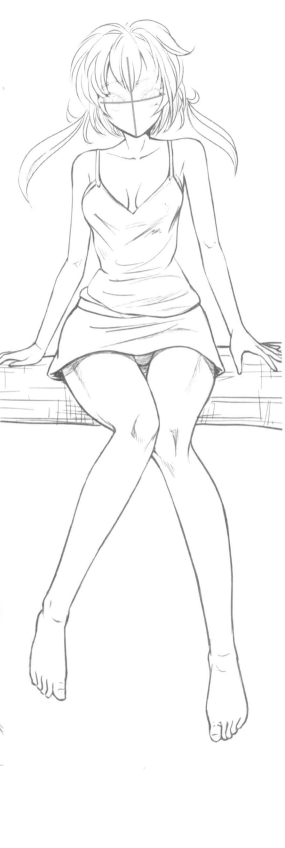

다리로 걸터앉은 부분이
바깥쪽으로 부풉니다.

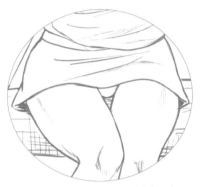

그림자가 져 있어야 할 팬티에 그림
자를 그리지 않은 경우(살짝 보이는
속옷 어필 연출).

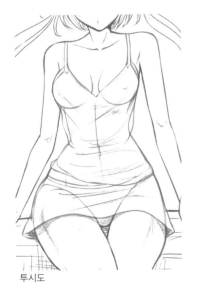

투시도

러프 데생. 스커트 부분은 허벅지의 둥근
느낌을 반영해 M자 형태로 잡아줍니다.

120

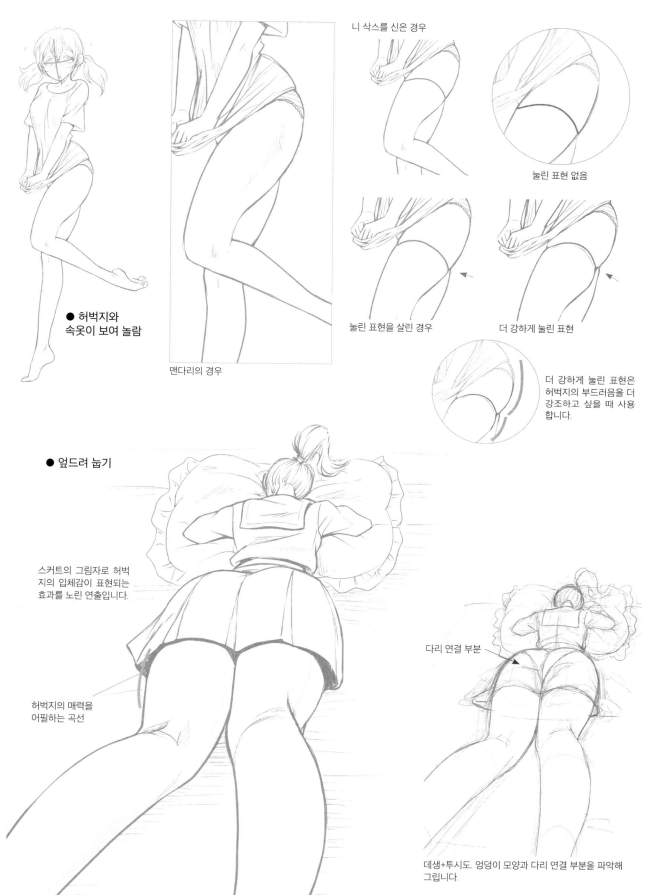

니 삭스를 신은 경우

눌린 표현 없음

● 허벅지와
속옷이 보여 놀람

맨다리의 경우

눌린 표현을 살린 경우

더 강하게 눌린 표현

더 강하게 눌린 표현은
허벅지의 부드러움을 더
강조하고 싶을 때 사용
합니다.

● 엎드려 눕기

스커트의 그림자로 허벅
지의 입체감이 표현되는
효과를 노린 연출입니다.

허벅지의 매력을
어필하는 곡선

다리 연결 부분

데생+투시도. 엉덩이 모양과 다리 연결 부분을 파악해
그립니다.

칼럼　입체감을 표현하는 곡선

스패츠를 입은 허벅지선 작화에서

상의나 스커트 자락, 팬티의 허리선 등 입체를 의식한 곡선이 중요한 수법입니다.

● **팬티의 곡선(천의 폭이 적은 타입)**

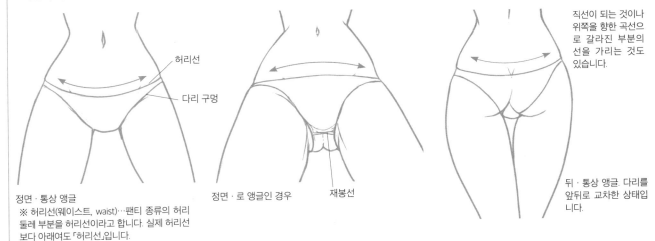

직선이 되는 것이나 위쪽을 향한 곡선으로 갈라진 부분의 선을 가리는 것도 있습니다.

허리선

다리 구멍

정면 · 통상 앵글
※ 허리선(웨이스트, waist)⋯팬티 종류의 허리 둘레 부분을 허리선이라고 합니다. 실제 허리선보다 아래여도 「허리선」입니다.

정면 · 로 앵글인 경우　　재봉선

뒤 · 통상 앵글. 다리를 앞뒤로 교차한 상태입니다.

● **스패츠의 곡선**

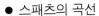

스패츠는 허벅지에 곡선이 들어가므로, 다리의 입체감이 뚜렷해집니다.

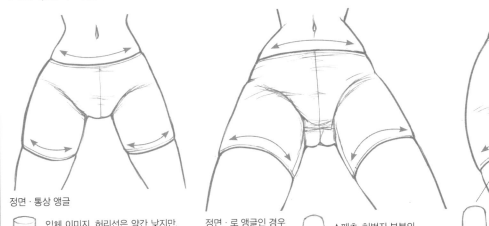

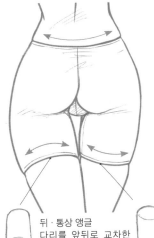

정면 · 통상 앵글

입체 이미지. 허리선은 약간 낮지만, 배꼽이 가려질 정도로 높은 위치에 있는 것도 있습니다.

정면 · 로 앵글인 경우　스패츠, 허벅지 부분의 입체 이미지.

뒤 · 통상 앵글
다리를 앞뒤로 교차한 상태입니다. 입는 부분 라인이 달라집니다.

● **실패한 예(스패츠)**　곡선을 통상과는 반대로 그린 경우. 입체 감각이 혼란스러워집니다.

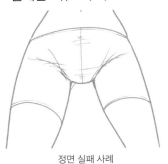
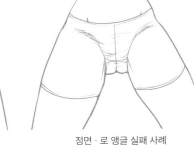
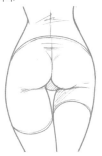

정면 실패 사례　　　　정면 · 로 앵글 실패 사례　　　　뒤 실패 사례

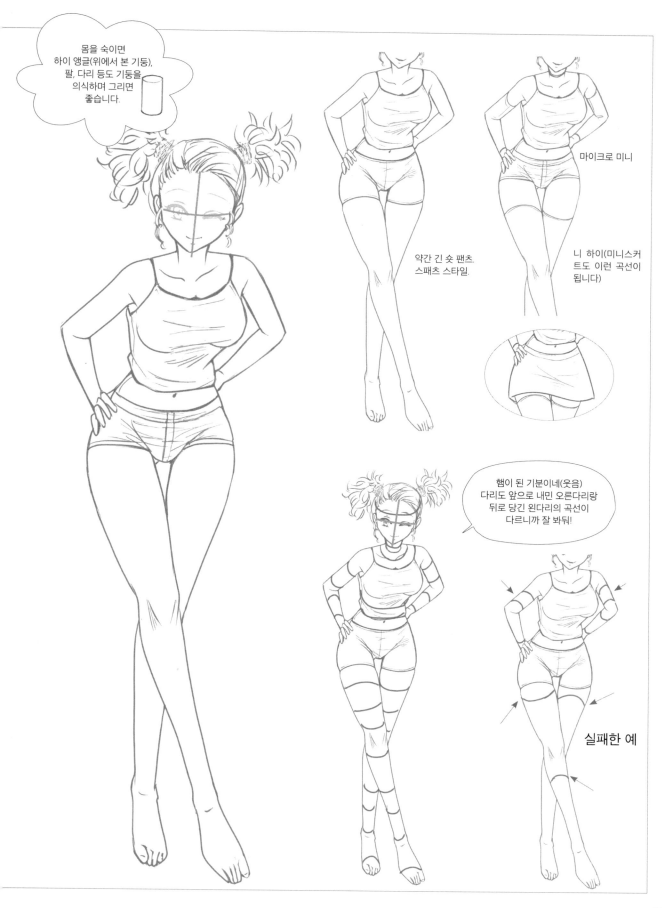

섹시한 등·배

등의 매력을 어필

엉덩이나 가슴의 볼륨감, 잘록한 허리만이 아니라, 등이나 배의 매력도 패션적으로는 어필 포인트 중 하나입니다.

등은 견갑골이 섹시함의 포인트입니다. 등뼈의 선은 생략하는 경우도 있습니다.

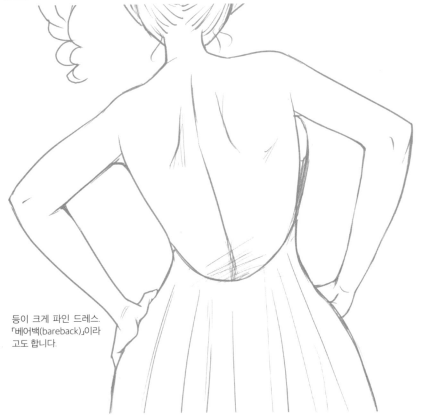

등이 크게 파인 드레스. 「베어백(bareback)」이라 고도 합니다.

엉덩이가 보일 정도로 깊이 파인 디자 인도 있습니다.

수영복인데 팬티만 있는 스타일을 「토플 리스(topless)」라고 합니다.

등의 어필 포인트

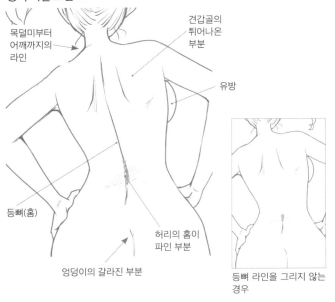

목덜미부터 어깨까지의 라인

견갑골의 튀어나온 부분

유방

등뼈(홈)

허리의 홈이 파인 부분

엉덩이의 갈라진 부분

등뼈 라인을 그리지 않는 경우

● 옆에서 동체의 곡선을 파악하자

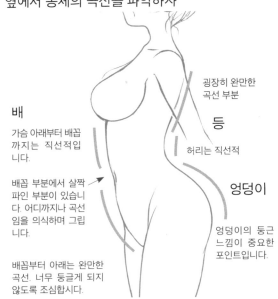

배

가슴 아래부터 배꼽 까지는 직선적입 니다.

배꼽 부분에서 살짝 파인 부분이 있습니 다. 어디까지나 곡선 임을 의식하며 그립 니다.

배꼽부터 아래는 완만한 곡선. 너무 둥글게 되지 않도록 조심합시다.

굉장히 완만한 곡선 부분

등

허리는 직선적

엉덩이

엉덩이의 둥근 느낌이 중요한 포인트입니다.

배의 매력을 어필

배의 섹시함은 복근 등 근육 표현을 주체로 기복을 어필하는 경우와, 근육을 표현하지 않고 배의 부드러움을 테마로 하는 경우가 있습니다.

치어리더 스타일 의상. 배꼽을 보여줍니다. 캐릭터 적으로는 건강한 이미지와 생기발랄함을 어필합니다.

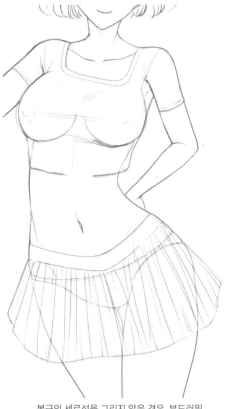

복근의 세로선을 그리지 않은 경우. 부드러워 보이는 배의 매력을 표현할 수 있습니다.

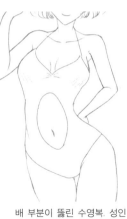

배 부분이 뚫린 수영복. 성인 여성을 연출하고 싶은 캐릭터에 사용합니다.

팬티와 브래지어의 위치에 선을 더하는 디자인도 있습니다.

복근을 표현하는 선

단련된 배를 연출하는 경우. 터치나 선으로 복부의 근육과 굴곡을 강조합니다.

천으로 가슴을 둘둘 감아 가림 + 팬티 . 누워 있는 배를 그린 그림은 팬티와의 콤비네이션으로 요염한 입체감을 연출하기 편합니다 .

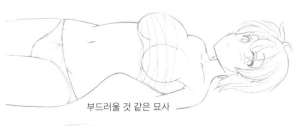

부드러울 것 같은 묘사

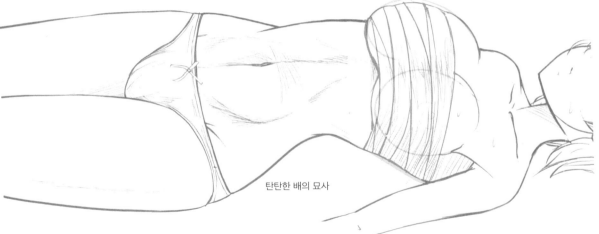

탄탄한 배의 묘사

칼럼 올려다보는 앵글일 때 고간이 보이는 형태와 작화 포인트

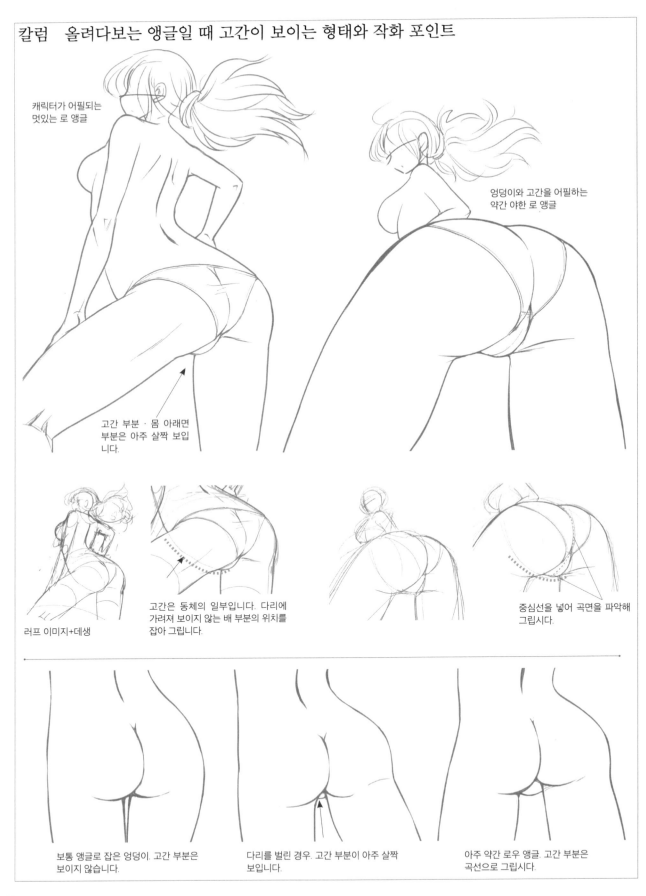

캐릭터가 어필되는 멋있는 로 앵글

엉덩이와 고간을 어필하는 약간 야한 로 앵글

고간 부분 · 몸 아래면 부분은 아주 살짝 보입니다.

러프 이미지+데생

고간은 동체의 일부입니다. 다리에 가려져 보이지 않는 배 부분의 위치를 잡아 그립니다.

중심선을 넣어 곡면을 파악해 그립시다.

보통 앵글로 잡은 엉덩이. 고간 부분은 보이지 않습니다.

다리를 벌린 경우. 고간 부분이 아주 살짝 보입니다.

아주 약간 로우 앵글. 고간 부분은 곡선으로 그립시다.

제4장

모두가 「섹시하다」고
느끼는 장면은?

시추에이션과 연출에 대해 생각해 보자

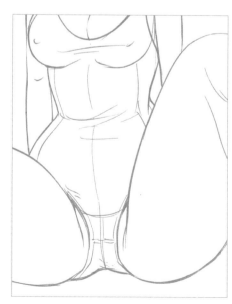

두근거리게 하려면 시추에이션이 중요하다

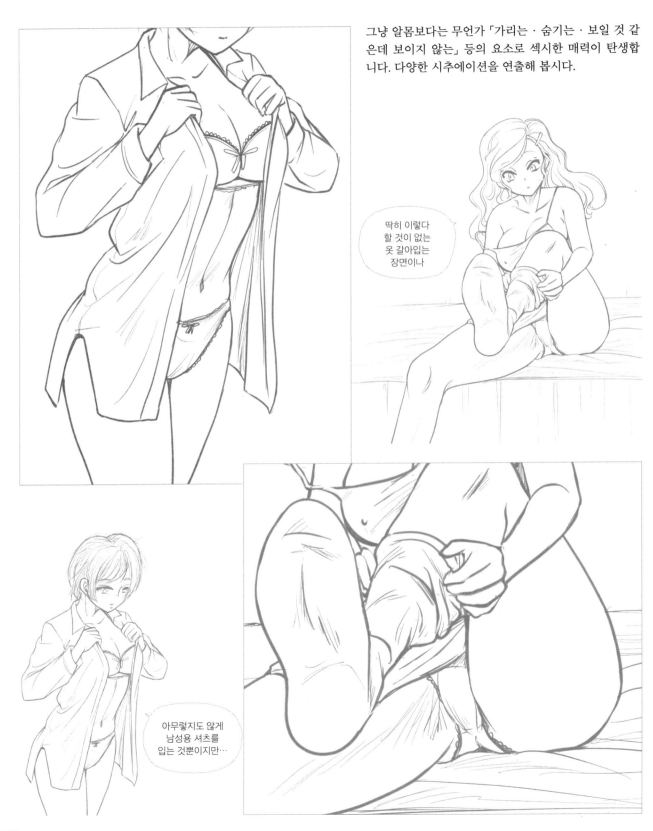

그냥 알몸보다는 무언가 「가리는 · 숨기는 · 보일 것 같은데 보이지 않는」 등의 요소로 섹시한 매력이 탄생합니다. 다양한 시추에이션을 연출해 봅시다.

딱히 이렇다 할 것이 없는 옷 갈아입는 장면이나

아무렇지도 않게 남성용 셔츠를 입는 것뿐이지만…

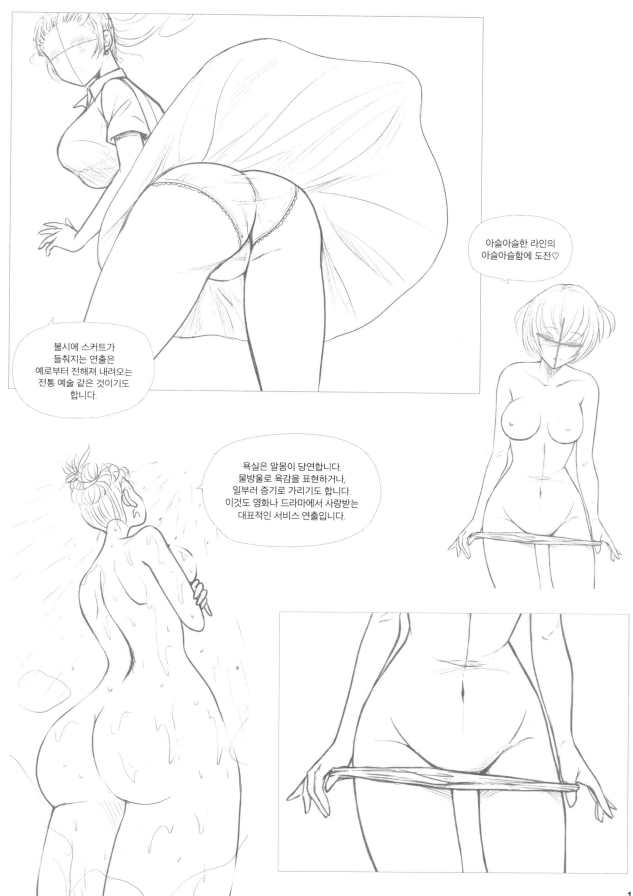

불시에 스커트가
들춰지는 연출은
예로부터 전해져 내려오는
전통 예술 같은 것이기도
합니다.

아슬아슬한 라인의
아슬아슬함에 도전♡

욕실은 알몸이 당연합니다.
물방울로 육감을 표현하거나,
일부러 증기로 가리기도 합니다.
이것도 영화나 드라마에서 사랑받는
대표적인 서비스 연출입니다.

배스 타월을 두른 모습일 때 천을 잡는 표현

욕실 시추에이션의 정석 그리기

그냥 배스 타월을 두른 것뿐인 스타일입니다. 현실에서는 몸의 라인이 가려지지만, 여기서는 보디라인을 확실하게 드러내 섹시함을 연출하는 작화를 알아봅시다.

섹시한 표현
보디라인을 확실히 그려냅니다.

● 평범하게 두른 경우

가슴골, 허리, 고간 부근에 주름을 그립니다. 주로 가로 방향 선을 사용합니다.

뒤쪽은 허리 부근에 굵은 선으로 늘어짐을 표현합니다. 엉덩이 부근은 터치 등 가는 선으로 엉덩이 모양을 연출하는 그림자를 넣습니다.

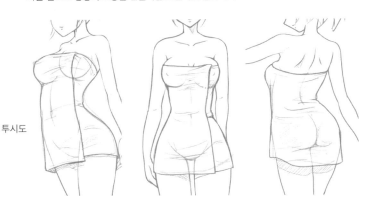

투시도

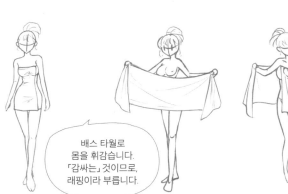

배스 타월로 몸을 휘감습니다. 「감싸는」것이므로, 래핑이라 부릅니다.

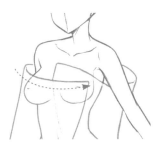

타월의 모서리를 안으로 접어 넣어 고정합니다.

● 좀 더 세게 두른 경우

「천이 좌우에서 강하게 당겨지고 있음」을 의식하며 주름을 추가로 그려 넣습니다.
또, 육체가 뜨는 연출(가는 선이나 터치로 그림자 부분을 연출)도 중요합니다.

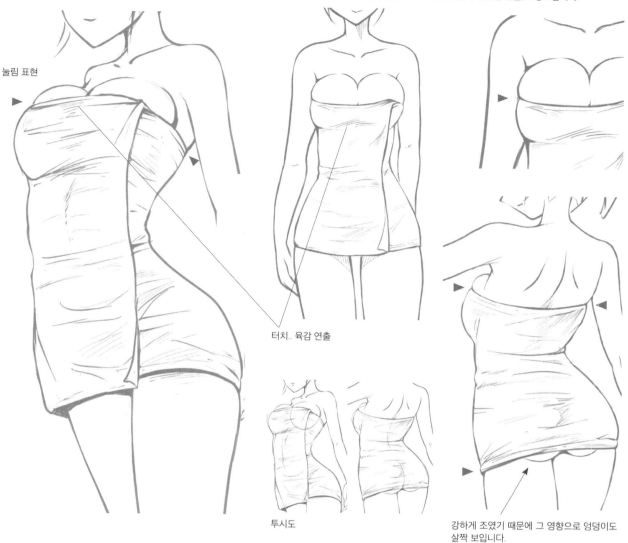

눌림 표현

터치.. 육감 연출

투시도

강하게 조였기 때문에 그 영향으로 엉덩이도
살짝 보입니다.

● 리얼풍으로 표현한 경우

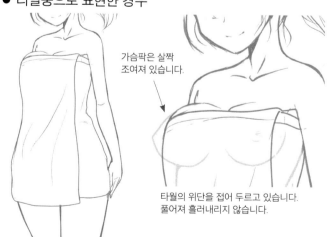

가슴팍은 살짝
조여져 있습니다.

타월의 위단을 접어 두르고 있습니다.
풀어져 흘러내리지 않습니다.

천이 신체를 편안하게 감싸기 때문에, 보디라인은 제대로 드러나지 않습니다.

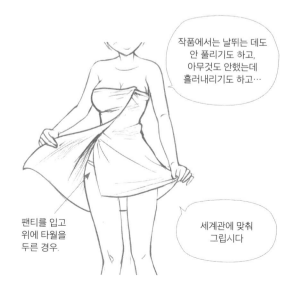

작품에서는 날뛰는 데도
안 풀리기도 하고,
아무것도 안했는데
흘러내리기도 하고…

팬티를 입고
위에 타월을
두른 경우.

세계관에 맞춰
그립시다

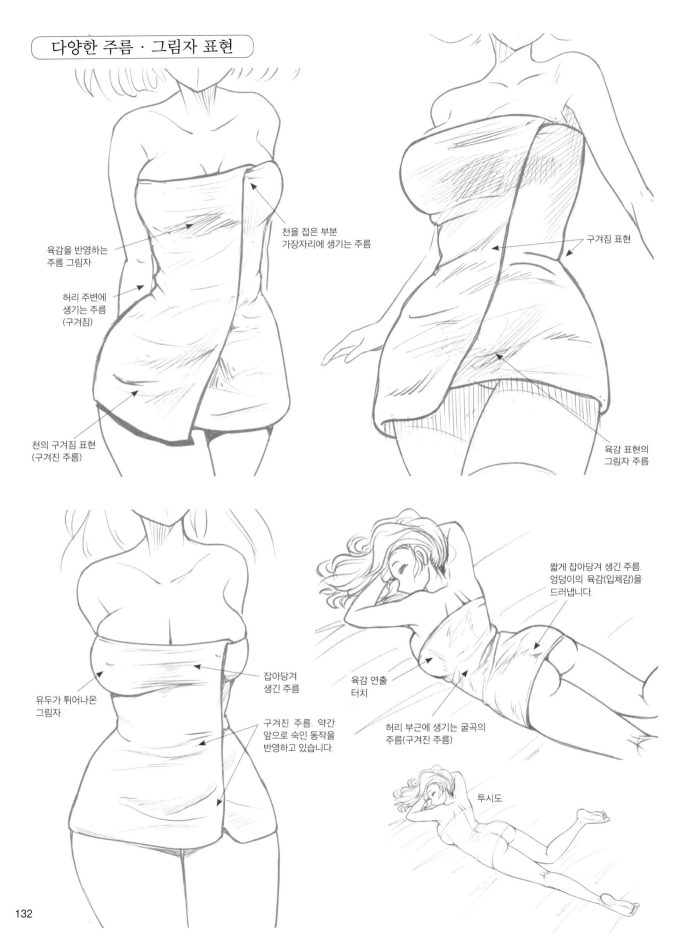

다양한 주름 · 그림자 표현

육감을 반영하는
주름 그림자

천을 접은 부분
가장자리에 생기는 주름

허리 주변에
생기는 주름
(구겨짐)

천의 구겨짐 표현
(구겨진 주름)

구겨짐 표현

육감 표현의
그림자 주름

유두가 튀어나온
그림자

잡아당겨
생긴 주름

구겨진 주름. 약간
앞으로 숙인 동작을
반영하고 있습니다.

짧게 잡아당겨 생긴 주름.
엉덩이의 육감(입체감)을
드러냅니다.

육감 연출
터치

허리 부근에 생기는 굴곡의
주름(구겨진 주름)

투시도

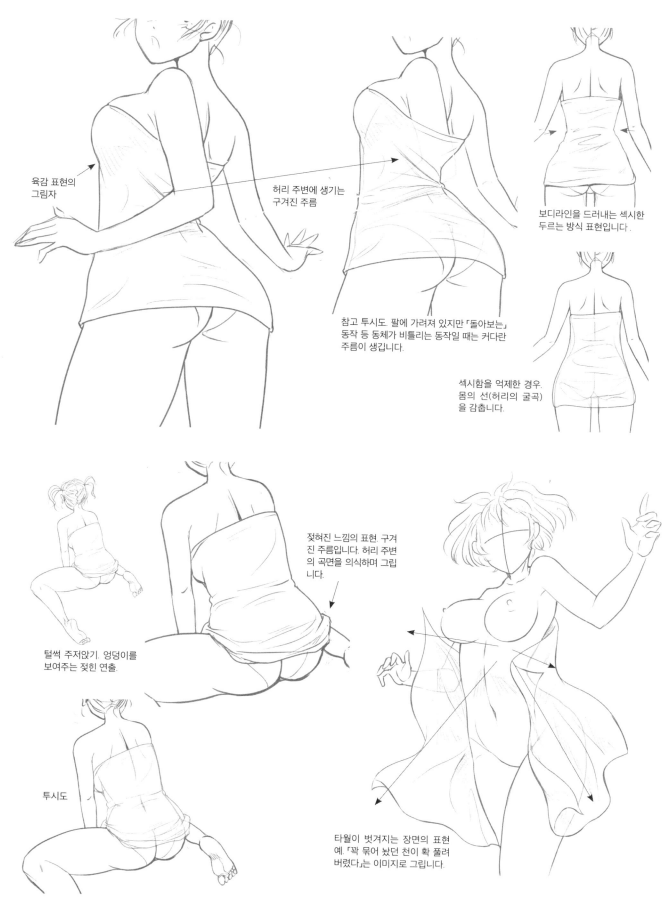

육감 표현의
그림자

허리 주변에 생기는
구겨진 주름

보디라인을 드러내는 섹시한
두르는 방식 표현입니다 .

참고 투시도. 팔에 가려져 있지만 「돌아보는」
동작 등 동체가 비틀리는 동작일 때는 커다란
주름이 생깁니다.

섹시함을 억제한 경우.
몸의 선(허리의 굴곡)
을 감춥니다.

젖혀진 느낌의 표현. 구겨
진 주름입니다. 허리 주변
의 곡면을 의식하며 그립
니다.

털썩 주저앉기. 엉덩이를
보여주는 젖힌 연출.

투시도

타월이 벗겨지는 장면의 표현
예. 「꽉 묶어 놨던 천이 확 풀려
버렸다」는 이미지로 그립니다.

133

앞으로 숙인 모습

갑작스런 사고나 해프닝 연출 중 하나입니다. 앞에서는 가슴을, 뒤에서는 엉덩이나 살짝 보이는 팬티를 어필합니다.

<div>

줍는 포즈

</div>

● 블라우스+타이트스커트: 앞

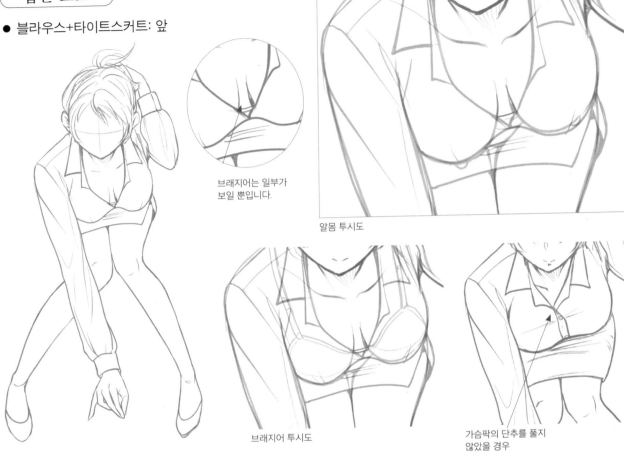

브래지어는 일부가 보일 뿐입니다.

알몸 투시도

브래지어 투시도

가슴팍의 단추를 풀지 않았을 경우

속옷의 경우

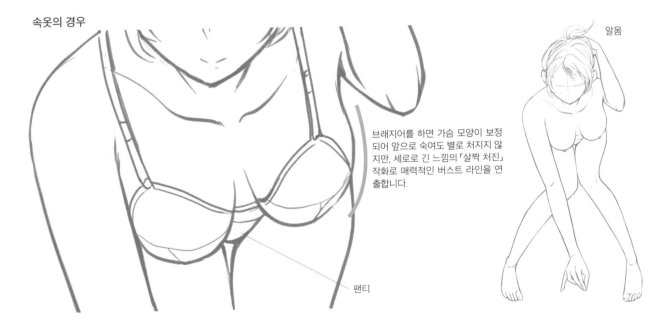

알몸

브래지어를 하면 가슴 모양이 보정 되어 앞으로 숙여도 별로 처지지 않 지만, 세로로 긴 느낌의 「살짝 처진」 작화로 매력적인 버스트 라인을 연 출합니다.

팬티

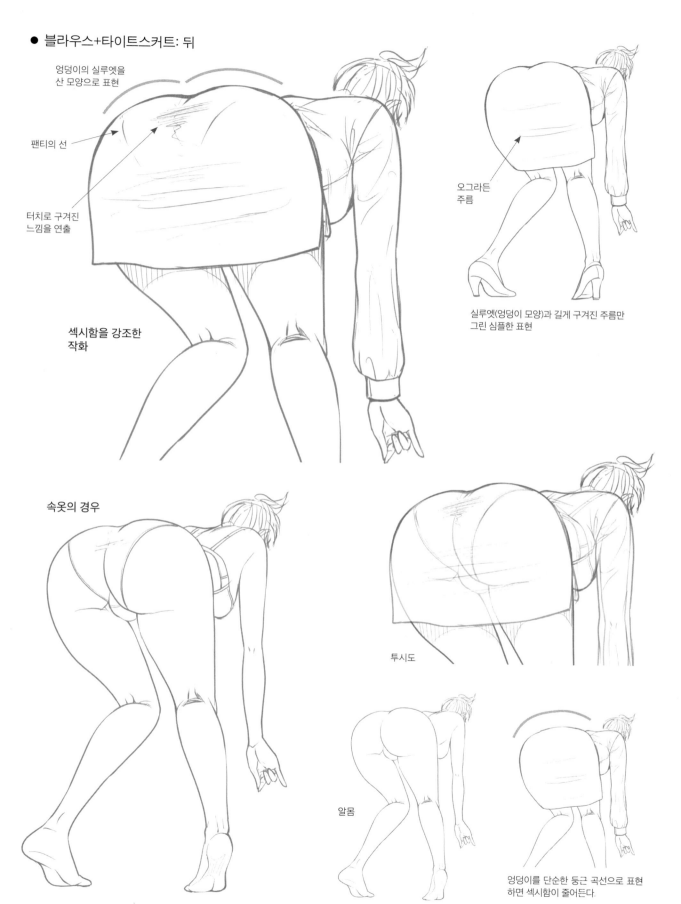

● 블라우스+타이트스커트: 뒤

엉덩이의 실루엣을
산 모양으로 표현

팬티의 선

터치로 구겨진
느낌을 연출

섹시함을 강조한
작화

오그라든
주름

실루엣(엉덩이 모양)과 길게 구겨진 주름만
그린 심플한 표현

속옷의 경우

투시도

알몸

엉덩이를 단순한 둥근 곡선으로 표현
하면 섹시함이 줄어든다.

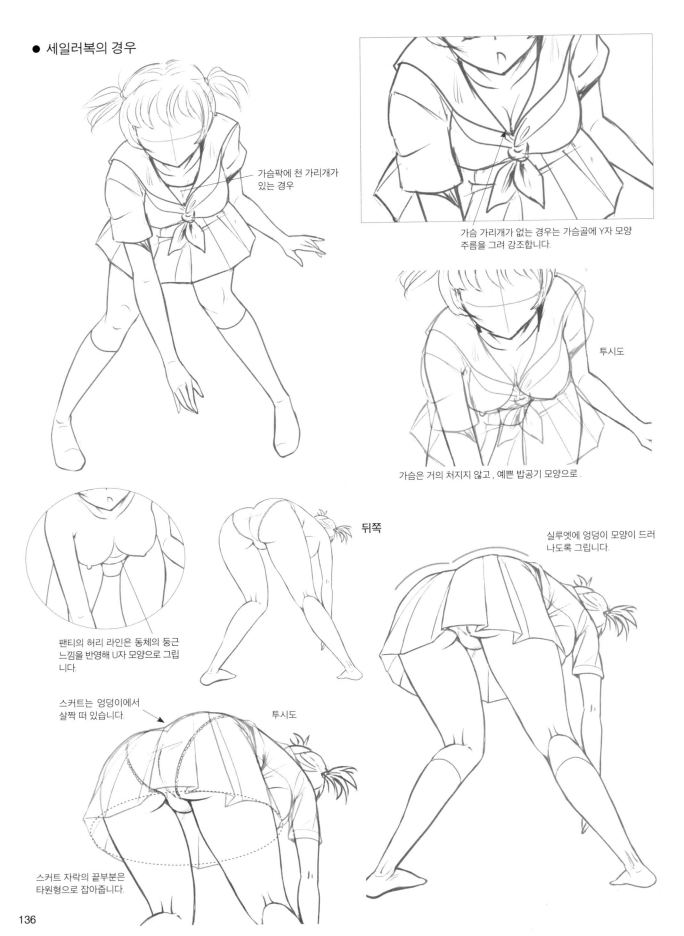

● 세일러복의 경우

가슴팍에 천 가리개가
있는 경우

가슴 가리개가 없는 경우는 가슴골에 Y자 모양
주름을 그려 강조합니다.

투시도

가슴은 거의 처지지 않고, 예쁜 밥공기 모양으로 .

뒤쪽

실루엣에 엉덩이 모양이 드러
나도록 그립니다.

팬티의 허리 라인은 동체의 둥근
느낌을 반영해 U자 모양으로 그립
니다.

스커트는 엉덩이에서
살짝 떠 있습니다.

투시도

스커트 자락의 끝부분은
타원형으로 잡아줍니다.

책상에 손 짚기

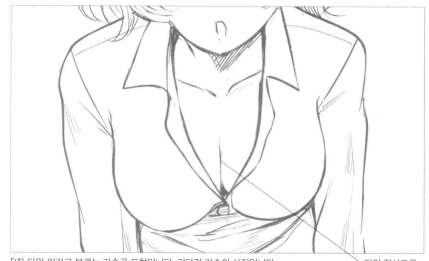

「I자 타입」이라고 부르는 가슴골 표현입니다. 커다란 가슴의 상징입니다.

거의 직선으로 그립니다.

가슴골과 허벅지를 어필하는 경우

러프 이미지. 알몸 상태이며 가슴이 처져 있습니다.

데생. 옷을 입은 스타일에 맞춰 가슴도 달라붙은 형태로 변경합니다.

수영복 차림으로 폴짝 다가와 들여다보기

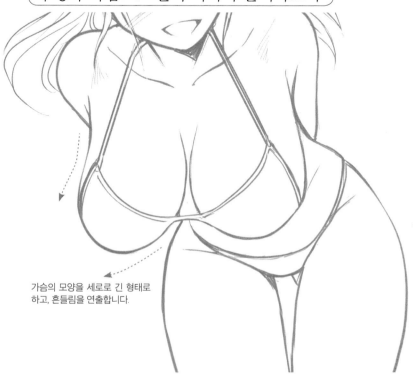

가슴의 모양을 세로로 긴 형태로 하고, 흔들림을 연출합니다.

러프 이미지. 브래지어로 확실하게 고정된 이미지입니다. 흔들리는 느낌이 없으며, 「거유를 보여주는」「중량감」이 테마인 작화입니다.

몸을 대각선으로 기울이고, 움직임이 있는 앞으로 숙이는 연출. 그에 맞춰 가슴도 흔들리는 표현으로 변경합니다.

화면에 표시되지 않는 허벅지도 교차시켜 움직임을 의식해 그립니다. 이것이 고간 부근의 허벅지 라인에 반영됩니다.

엎드린 모습

앞으로 숙인 포즈의 발전형입니다. 앞쪽은 하이 앵글 구도이며,
의상에 따라 가슴과 엉덩이 양쪽을 모두 어필합니다. 뒤쪽에서는
주로 엉덩이가 주역이 되는 구도입니다.

찾는 포즈

● 블라우스+
타이트스커트

안경이…

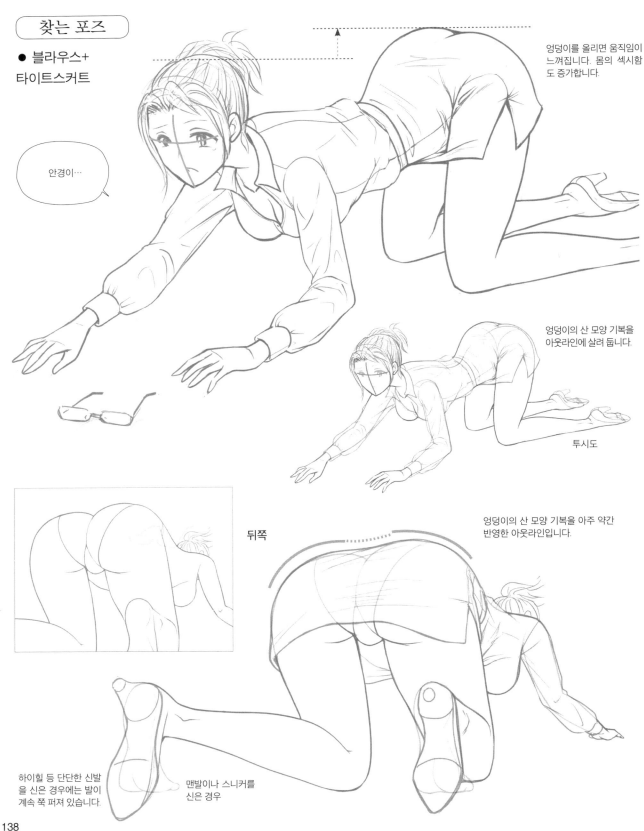

엉덩이를 올리면 움직임이
느껴집니다. 몸의 섹시함
도 증가합니다.

엉덩이의 산 모양 기복을
아웃라인에 살려 둡니다.

투시도

엉덩이의 산 모양 기복을 아주 약간
반영한 아웃라인입니다.

뒤쪽

하이힐 등 단단한 신발
을 신은 경우에는 발이
계속 쭉 펴져 있습니다.

맨발이나 스니커를
신은 경우

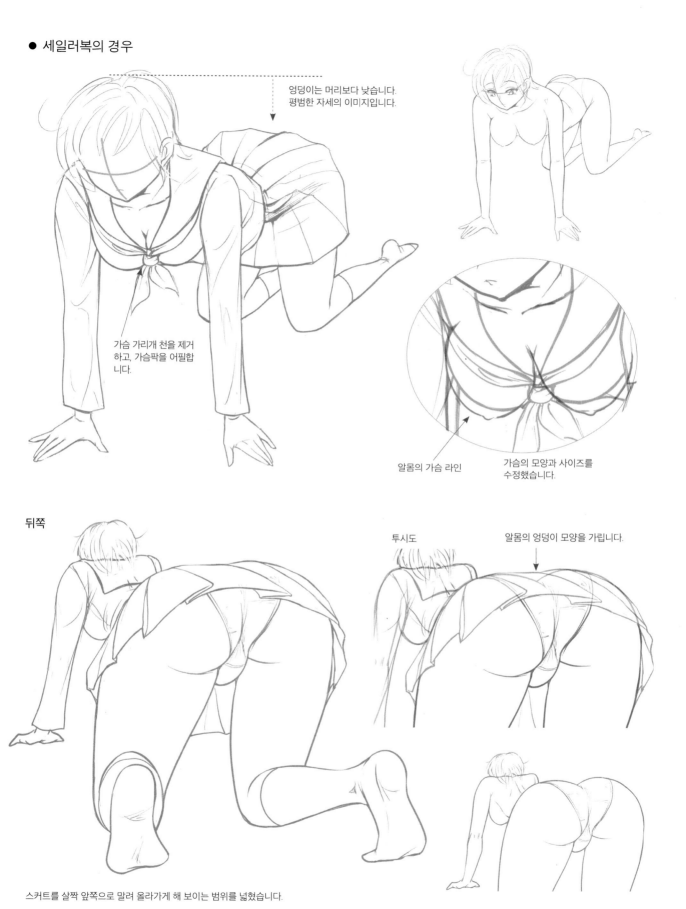

● 세일러복의 경우

엉덩이는 머리보다 낮습니다.
평범한 자세의 이미지입니다.

가슴 가리개 천을 제거
하고, 가슴팍을 어필합
니다.

알몸의 가슴 라인

가슴의 모양과 사이즈를
수정했습니다.

뒤쪽

투시도

알몸의 엉덩이 모양을 가립니다.

스커트를 살짝 앞쪽으로 말려 올라가게 해 보이는 범위를 넓혔습니다.

넘어져버렸다!

똑같은 「넘어진 모습」이라 해도, 「넘어진 후」와 「넘어지는 순간」을 파악하는 작화가 있습니다.

엉덩방아를 찧었다

● 세일러복의 경우

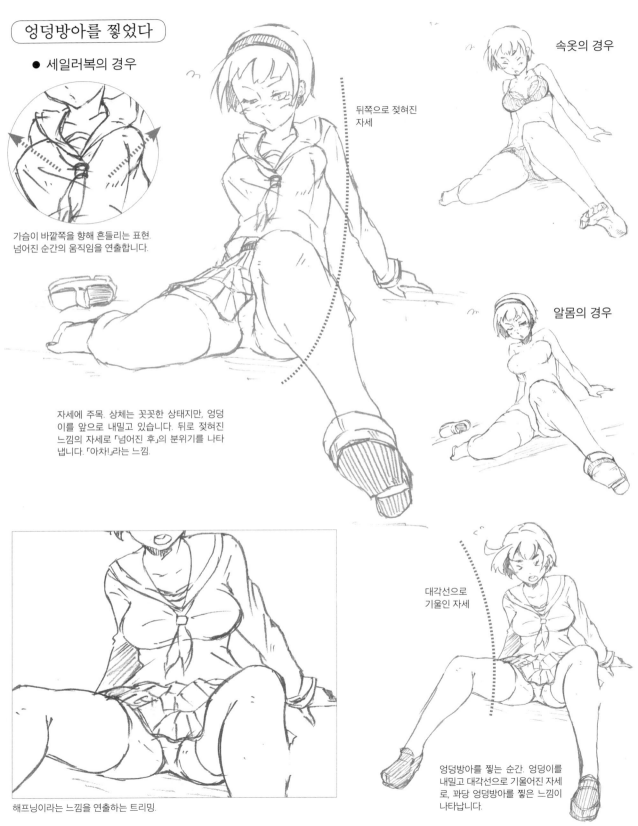

가슴이 바깥쪽을 향해 흔들리는 표현. 넘어진 순간의 움직임을 연출합니다.

자세에 주목. 상체는 꼿꼿한 상태지만, 엉덩이를 앞으로 내밀고 있습니다. 뒤로 젖혀진 느낌의 자세로 「넘어진 후」의 분위기를 나타냅니다. 「아차!」라는 느낌.

뒤쪽으로 젖혀진 자세

속옷의 경우

알몸의 경우

대각선으로 기울인 자세

엉덩방아를 찧는 순간. 엉덩이를 내밀고 대각선으로 기울어진 자세로, 꽈당 엉덩방아를 찧은 느낌이 나타납니다.

해프닝이라는 느낌을 연출하는 트리밍.

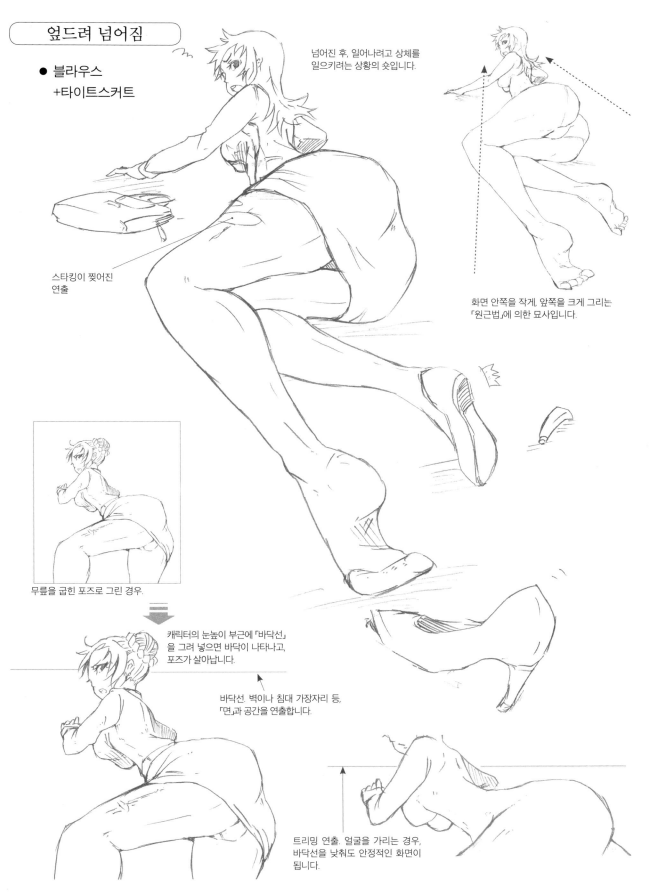

엎드려 넘어짐

● 블라우스
 +타이트스커트

넘어진 후, 일어나려고 상체를
일으키려는 상황의 숏입니다.

스타킹이 찢어진
연출

화면 안쪽을 작게, 앞쪽을 크게 그리는
「원근법」에 의한 묘사입니다.

무릎을 굽힌 포즈로 그린 경우.

캐릭터의 눈높이 부근에 「바닥선」
을 그려 넣으면 바닥이 나타나고,
포즈가 살아납니다.

바닥선. 벽이나 침대 가장자리 등,
「면」과 공간을 연출합니다.

트리밍 연출. 얼굴을 가리는 경우,
바닥선을 낮춰도 안정적인 화면이
됩니다.

화끈하게 넘어지는 순간 그리기

「다리를 벌린 포즈」를 테마로 바닥이 갑자기 움직였다, 부딪쳤다, 나가떨어졌다 등을 상정해 그립니다.

● 다리를 벌린 포즈

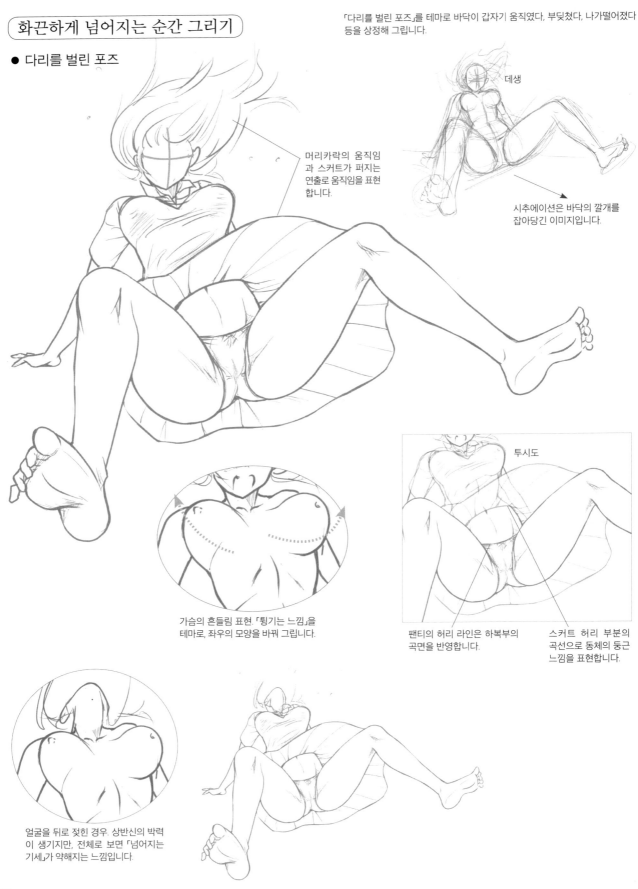

머리카락의 움직임과 스커트가 퍼지는 연출로 움직임을 표현합니다.

데생

시추에이션은 바닥의 깔개를 잡아당긴 이미지입니다.

투시도

가슴의 흔들림 표현 「튕기는 느낌」을 테마로, 좌우의 모양을 바꿔 그립니다.

팬티의 허리 라인은 하복부의 곡면을 반영합니다.

스커트 허리 부분의 곡선으로 동체의 둥근 느낌을 표현합니다.

얼굴을 뒤로 젖힌 경우. 상반신의 박력이 생기지만, 전체로 보면 「넘어지는 기세」가 약해지는 느낌입니다.

142

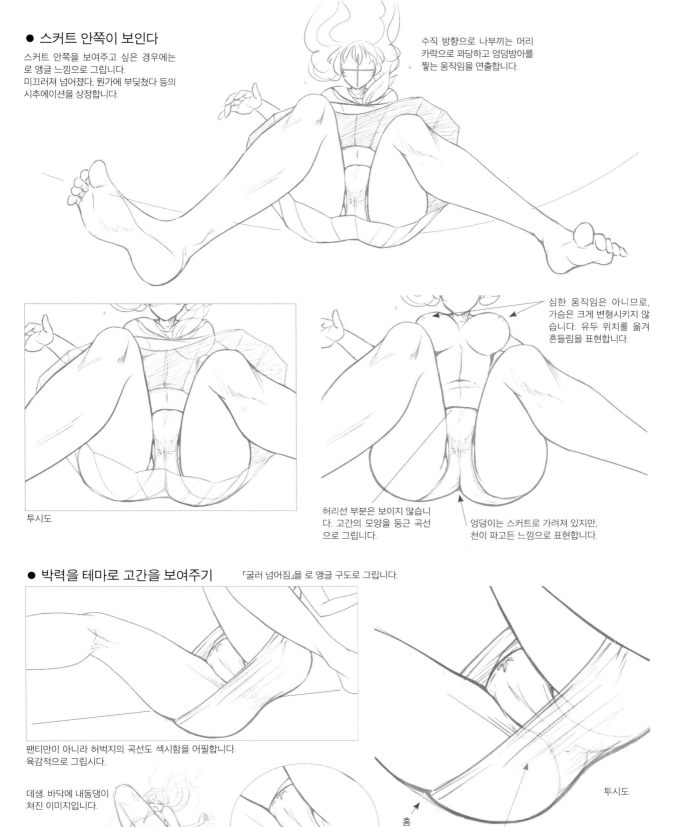

● 스커트 안쪽이 보인다

스커트 안쪽을 보여주고 싶은 경우에는
로 앵글 느낌으로 그립니다.
미끄러져 넘어졌다, 뭔가에 부딪쳤다 등의
시추에이션을 상정합니다.

수직 방향으로 나부끼는 머리
카락으로 꽈당하고 엉덩방아를
찧는 움직임을 연출합니다.

투시도

심한 움직임은 아니므로,
가슴은 크게 변형시키지 않
습니다. 유두 위치를 옮겨
흔들림을 표현합니다.

허리선 부분은 보이지 않습니
다. 고간의 모양을 둥근 곡선
으로 그립니다.

엉덩이는 스커트로 가려져 있지만,
천이 파고든 느낌으로 표현합니다.

● 박력을 테마로 고간을 보여주기

「굴러 넘어짐」을 로 앵글 구도로 그립니다.

팬티만이 아니라 허벅지의 곡선도 섹시함을 어필합니다.
육감적으로 그립시다.

데생. 바닥에 내동댕이
쳐진 이미지입니다.

홈

투시도

엉덩이 선은 깊은 곳까지
그리지는 않습니다.

가늘고 긴 주름 선으로 좌우에서 잡아당기는
타이트스커트의 질감을 연출합니다.

143

살짝 보이는 노출에 두근 !

속옷이 보일 것 같다거나 , 실제로 살짝 보인다거나
하는 경우와 관련된 시추에이션입니다 .

어떤 상황이 있을 수 있는가

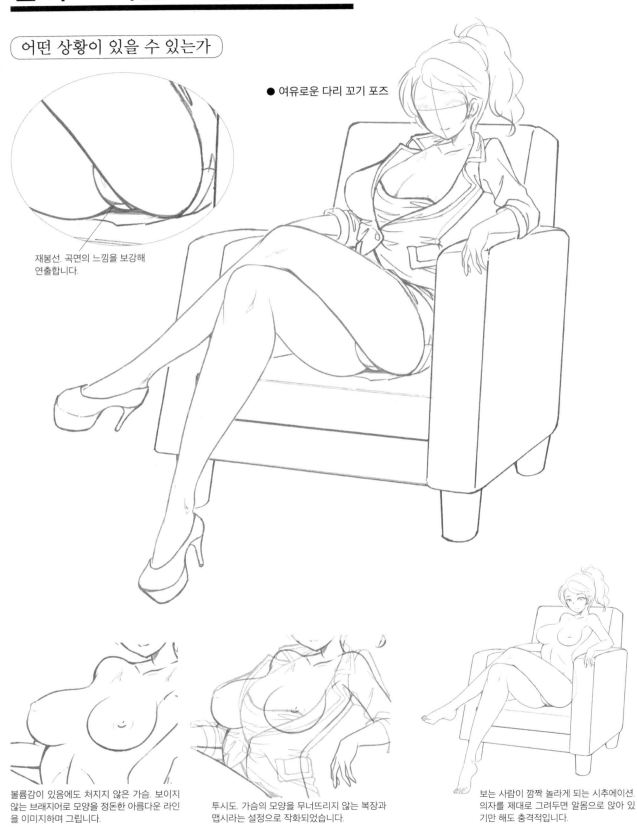

● 여유로운 다리 꼬기 포즈

재봉선. 곡면의 느낌을 보강해
연출합니다.

볼륨감이 있음에도 처지지 않은 가슴. 보이지
않는 브래지어로 모양을 정돈한 아름다운 라인
을 이미지하며 그립니다.

투시도. 가슴의 모양을 무너뜨리지 않는 복장과
맵시라는 설정으로 작화되었습니다.

보는 사람이 깜짝 놀라게 되는 시추에이션.
의자를 제대로 그려두면 알몸으로 앉아 있
기만 해도 충격적입니다.

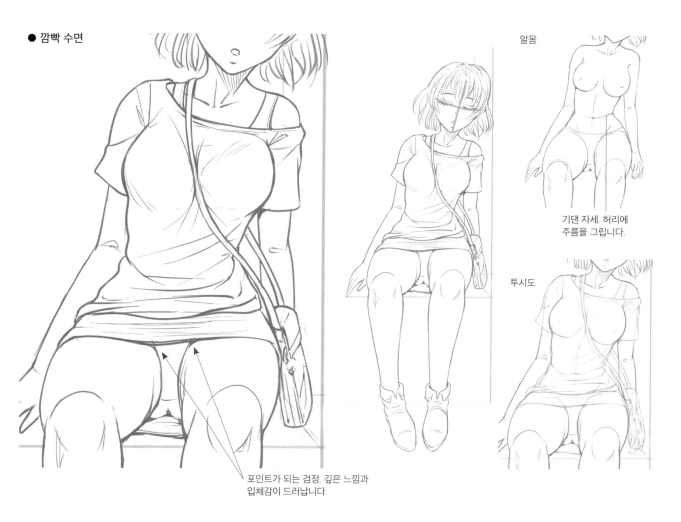

알몸

기댄 자세. 허리에
주름을 그립니다.

투시도

포인트가 되는 검정. 깊은 느낌과
입체감이 드러납니다.

● 천진난만하게
M자 앉기

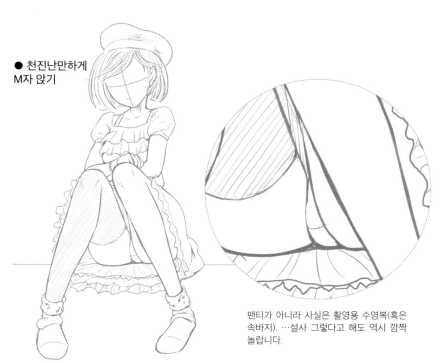

팬티가 아니라 사실은 촬영용 수영복(혹은
속바지). …설사 그렇다고 해도 역시 깜짝
놀랍니다.

원포인트: 가슴과 팔

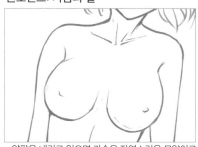

양팔을 내리고 있으면 가슴은 자연스러운 모양이고
가슴골도 생기지 않습니다.

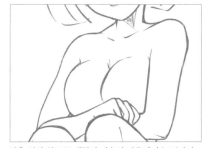

팔을 살짝 앞으로 내밀면 가슴이 좌우에서 눌리면서
가슴골이 생깁니다.

미니스커트+한쪽 무릎을 세운 포즈

잠깐 양말을 고쳐 신으려고 한쪽 무릎을 세우고 앉았다…는 시추에이션입니다.

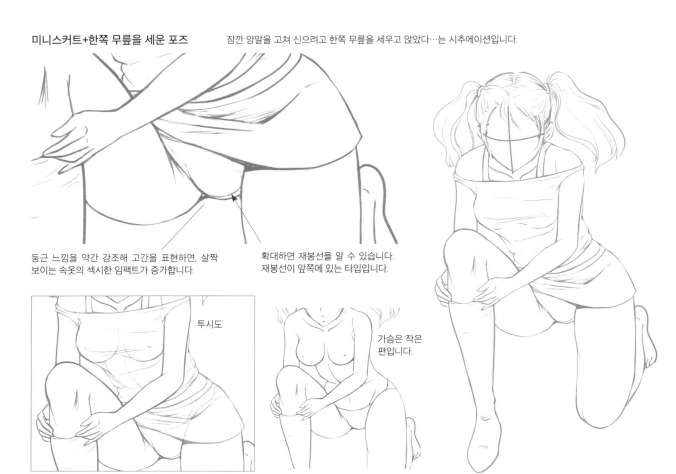

둥근 느낌을 약간 강조해 고간을 표현하면, 살짝 보이는 속옷의 섹시한 임팩트가 증가합니다.

확대하면 재봉선을 알 수 있습니다. 재봉선이 앞쪽에 있는 타입입니다.

투시도

가슴은 작은 편입니다.

시스루 의상

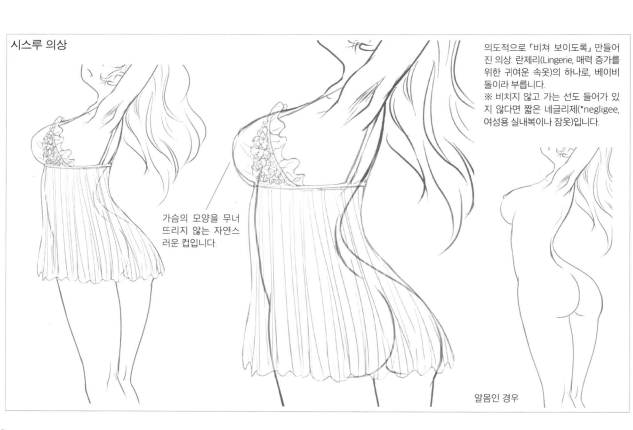

의도적으로 「비쳐 보이도록」 만들어진 의상. 란제리(Lingerie, 매력 증가를 위한 귀여운 속옷)의 하나로, 베이비 돌이라 부릅니다.
※ 비치지 않고 가는 선도 들어가 있지 않다면 짧은 네글리제(*negligee, 여성용 실내복이나 잠옷)입니다.

가슴의 모양을 무너 뜨리지 않는 자연스 러운 컵입니다.

알몸인 경우

방심했다가 깜짝 놀람

● 누가 왔다!

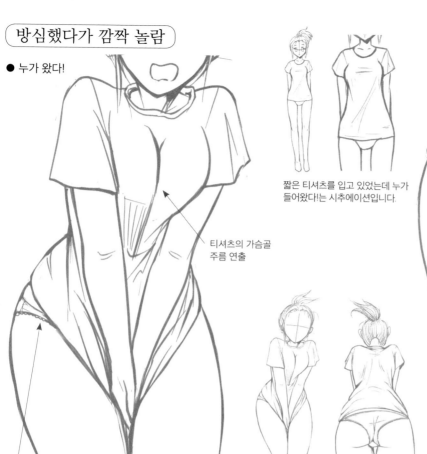

티셔츠의 가슴골
주름 연출

팬티 일부가 보입니다.

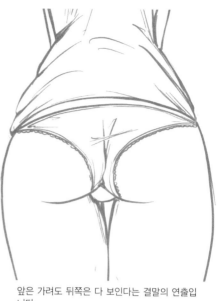

짧은 티셔츠를 입고 있었는데 누가
들어왔다!는 시추에이션입니다.

앞은 가려도 뒤쪽은 다 보인다는 결말의 연출입
니다.

앞에서 본 포즈로서는 이 부근에 손이나 손가락을
끼워 손가락이 보이는 케이스도 있지만, 얼핏 보면
손가락이나 손이라는 걸 알 수 없는 그림이 됩니다.
손가락을 꼭 그리고 싶은 경우 외에는 생략합시다.

● 노려서 할 수 없는 진짜 우연(해프닝 숏 연출)

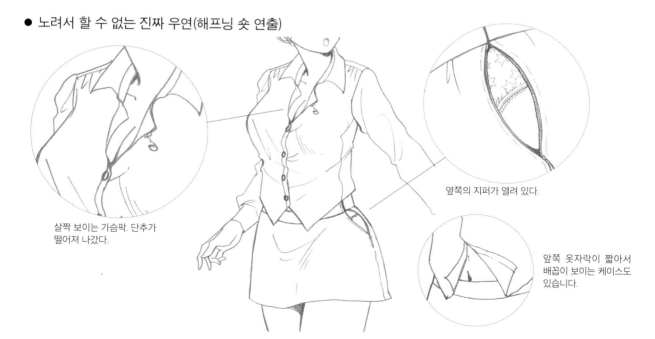

살짝 보이는 가슴팍. 단추가
떨어져 나갔다.

옆쪽의 지퍼가 열려 있다.

앞쪽 옷자락이 짧아서
배꼽이 보이는 케이스도
있습니다.

갈아입는 중이에요

옷을 갈아입는 포즈는 직접 동작을 취해보면서 그립시다. 브래지어
같은 것들은 「등 뒤에서 잠글 때의 포즈를 해보는」 등, 자세나 팔의
움직임을 확인합니다.

● 티셔츠 벗기

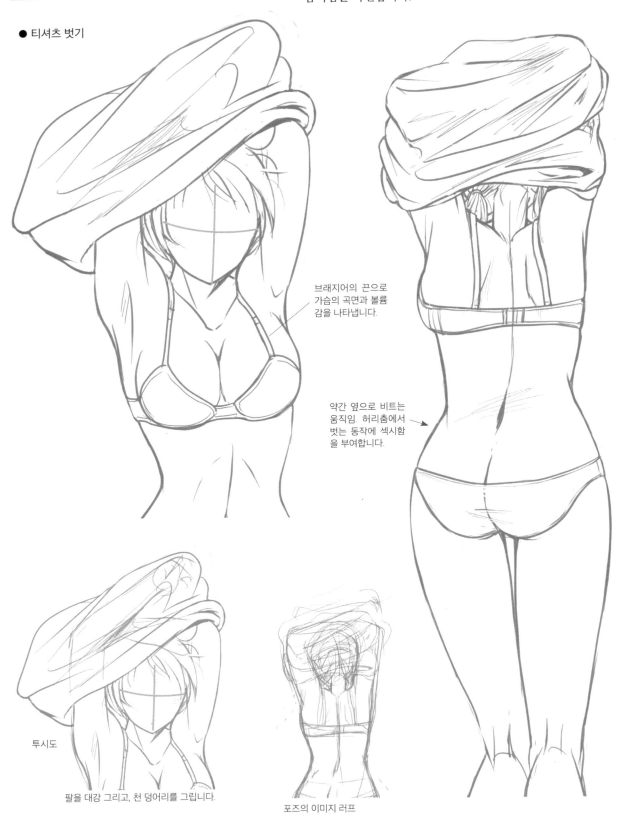

브래지어의 끈으로
가슴의 곡면과 볼륨
감을 나타냅니다.

약간 옆으로 비트는
움직임. 허리춤에서
벗는 동작에 섹시함
을 부여합니다.

투시도

팔을 대강 그리고, 천 덩어리를 그립니다.

포즈의 이미지 러프

● 블라우스 단추 잠그기

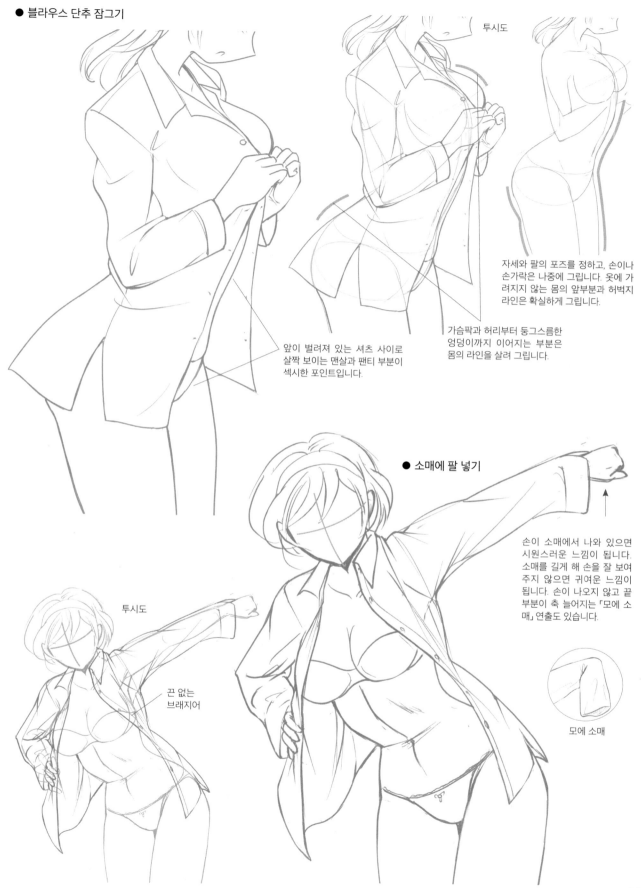

투시도

자세와 팔의 포즈를 정하고, 손이나 손가락은 나중에 그립니다. 옷에 가려지지 않는 몸의 앞부분과 허벅지 라인은 확실하게 그립니다.

가슴팍과 허리부터 둥그스름한 엉덩이까지 이어지는 부분은 몸의 라인을 살려 그립니다.

앞이 벌려져 있는 셔츠 사이로 살짝 보이는 맨살과 팬티 부분이 섹시한 포인트입니다.

● 소매에 팔 넣기

손이 소매에서 나와 있으면 시원스러운 느낌이 됩니다. 소매를 길게 해 손을 잘 보여 주지 않으면 귀여운 느낌이 됩니다. 손이 나오지 않고 끝 부분이 축 늘어지는 「모에 소매」 연출도 있습니다.

투시도

끈 없는 브래지어

모에 소매

● 브래지어 차기

약간 작은 느낌의 브래지어를 억지로
차는 시추에이션. 가슴이 터질 듯한
느낌을 연출합니다.

① 유방 전체의 실루
엣을 잡아줍니다.

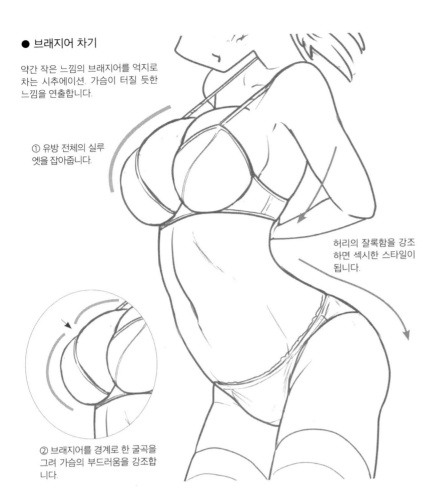

② 브래지어를 경계로 한 굴곡을
그려 가슴의 부드러움을 강조합
니다.

살짝 고개를 숙임

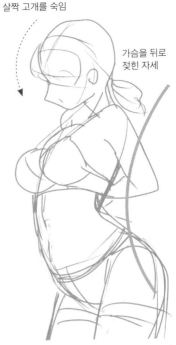

가슴을 뒤로
젖힌 자세

허리의 잘록함을 강조
하면 섹시한 스타일이
됩니다.

살짝 고개를 숙이고 가슴을 뒤로 젖히면
브래지어를 착용하고 있는 것처럼 보이는
실루엣이 됩니다.

● 스커트 입기

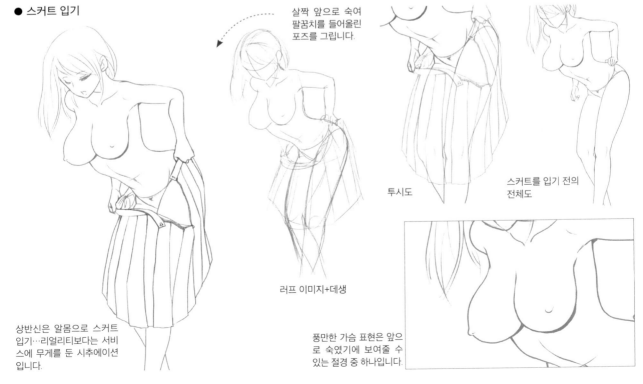

살짝 앞으로 숙여
팔꿈치를 들어올린
포즈를 그립니다.

투시도

스커트를 입기 전의
전체도

러프 이미지+데생

상반신은 알몸으로 스커트
입기…리얼리티보다는 서비
스에 무게를 둔 시추에이션
입니다.

풍만한 가슴 표현은 앞으
로 숙였기에 보여줄 수
있는 절경 중 하나입니다.

팬티스타킹 벗기

팬티를 그리지 않은 경우. 같은 포즈인데도 팬티를 벗고 있는 것처럼 보이게 됩니다.

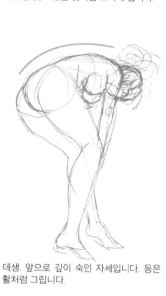

팬티스타킹이나 팬티 모두 쭈글쭈글하게 구겨진 느낌이 됩니다. 천이 접혀 겹쳐진, 늘어진 주름들의 덩어리 같은 이미지로 그립시다.

데생. 앞으로 깊이 숙인 자세입니다. 등은 활처럼 그립니다.

벗는 작화의 원포인트와 볼거리

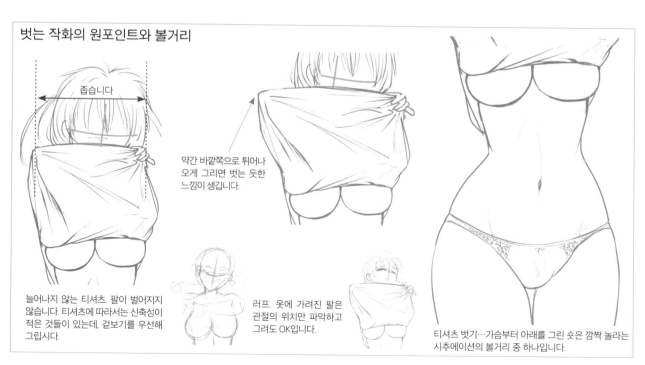

좁습니다

약간 바깥쪽으로 튀어나오게 그리면 벗는 듯한 느낌이 생깁니다.

늘어나지 않는 티셔츠 팔이 벌어지지 않습니다. 티셔츠에 따라서는 신축성이 적은 것들이 있는데, 겉보기를 우선해 그립시다.

러프. 옷에 가려진 팔은 관절의 위치만 파악하고 그려도 OK입니다.

티셔츠 벗기…가슴부터 아래를 그린 숏은 깜짝 놀라는 시추에이션의 볼거리 중 하나입니다.

151

셔츠와 스커트가 말려 올라가는 표현

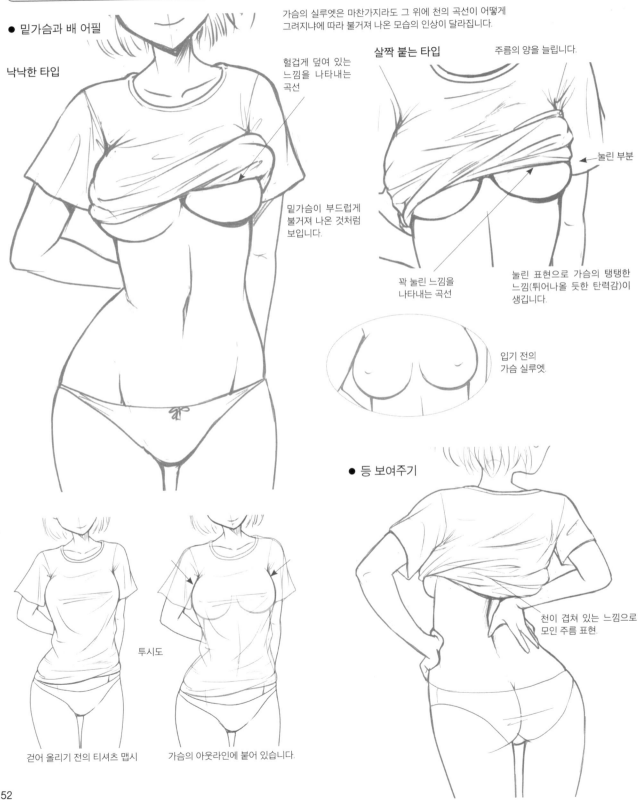

티셔츠 젖히기

걷어 올릴 때 생기는 천의 겹침을 파악해야 합니다.

● 밑가슴과 배 어필

낙낙한 타입

가슴의 실루엣은 마찬가지라도 그 위에 천의 곡선이 어떻게
그려지냐에 따라 불거져 나온 모습의 인상이 달라집니다.

헐겁게 덮여 있는
느낌을 나타내는
곡선

살짝 붙는 타입

주름의 양을 늘립니다.

눌린 부분

밑가슴이 부드럽게
불거져 나온 것처럼
보입니다.

꽉 눌린 느낌을
나타내는 곡선

눌린 표현으로 가슴의 탱탱한
느낌(튀어나올 듯한 탄력감)이
생깁니다.

입기 전의
가슴 실루엣.

● 등 보여주기

천이 겹쳐 있는 느낌으로
모인 주름 표현.

걷어 올리기 전의 티셔츠 맵시

투시도

가슴의 아웃라인에 붙어 있습니다.

152

젖혀지는 스커트

엉덩이를 보여주고 싶은 건지, 앞쪽을 보여주고 싶은 건지 테마를 결정합니다. 바람이 불어오는 방향을 결정해 러프를 그립니다.

● 바람이 아래에서 불어온다

뒤

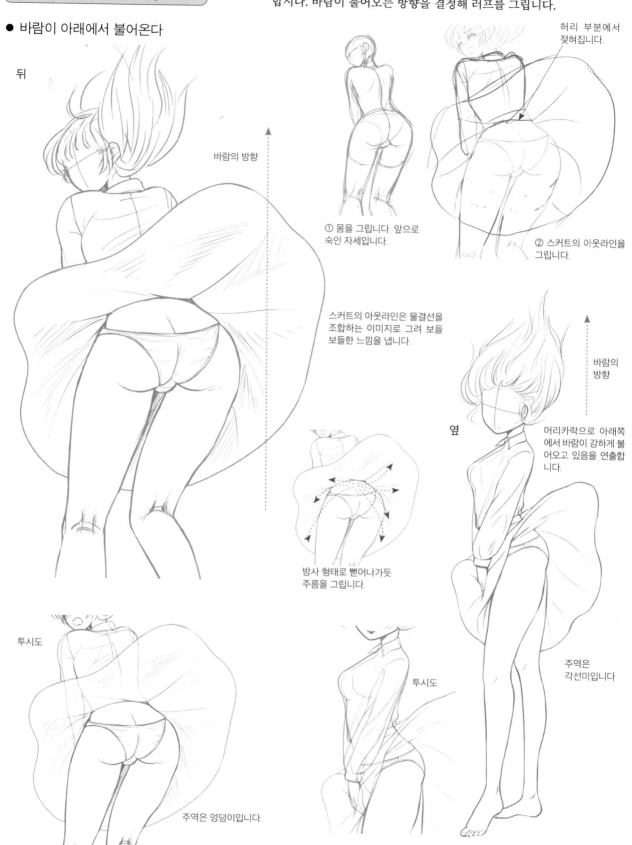

바람의 방향

허리 부분에서 젖혀집니다.

① 몸을 그립니다. 앞으로 숙인 자세입니다.

② 스커트의 아웃라인을 그립니다.

스커트의 아웃라인은 물결선을 조합하는 이미지로 그려 보들보들한 느낌을 냅니다.

옆

바람의 방향

머리카락으로 아래쪽에서 바람이 강하게 불어오고 있음을 연출합니다.

방사 형태로 뻗어나가듯 주름을 그립니다.

주역은 각선미입니다

투시도

투시도

주역은 엉덩이입니다.

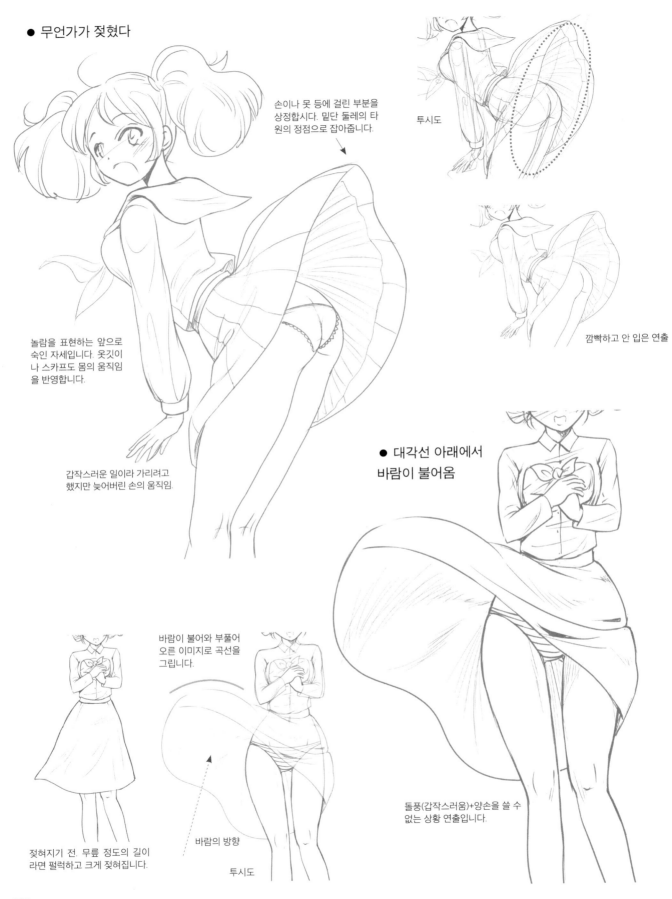

● 무언가가 젖혔다

손이나 못 등에 걸린 부분을 상정합시다. 밑단 둘레의 타원의 정점으로 잡아줍니다.

투시도

깜빡하고 안 입은 연출

놀람을 표현하는 앞으로 숙인 자세입니다. 옷깃이나 스카프도 몸의 움직임을 반영합니다.

갑작스러운 일이라 가리려고 했지만 늦어버린 손의 움직임.

● 대각선 아래에서 바람이 불어옴

바람이 불어와 부풀어 오른 이미지로 곡선을 그립니다.

돌풍(갑작스러움)+양손을 쓸 수 없는 상황 연출입니다.

젖혀지기 전. 무릎 정도의 길이라면 펄럭하고 크게 젖혀집니다.

바람의 방향

투시도

154

칼럼 플리츠스커트 그리는 법

주름살이 있는 스커트를 플리츠스커트라고 부릅니다. 선의 숫자가 아니라, 주름살의 숫자로 파악해야 합니다. 8개 타입과 24개 타입이 대표적인데, 12개 타입으로 디자인 되기도 합니다.

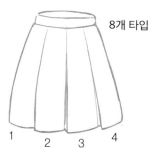

8개 타입

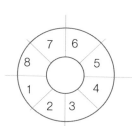

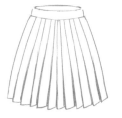

24개 타입

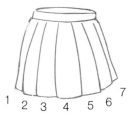

12개 타입

앞에서 보이는 주름살은 4개. 움직임 연출(주름살이 펼쳐짐) 등으로 선의 숫자가 늘어납니다.

어떤 각도에서 봐도 거의 4개 입니다.

앞에서 보면 12개가 있습니다. 작화할 때는 숫자를 어느 정도 증감시킬 때도 있습니다.

앞에서 보면 6개가 있습니다. 작화할 때는 숫자를 어느 정도 증감시킬 때도 있습니다(그림에서는 7개).

작화 순서

① 스커트의 모양을 그립니다.

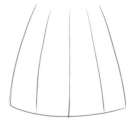

② 앞쪽에 선을 3개 긋습니다.

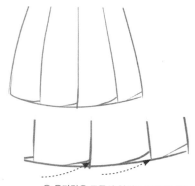

③ 옷자락을 주름살 형태로 조정합니다.

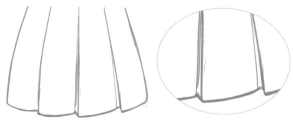

④ 선을 추가해 주름살처럼 천이 겹쳐 보이는 표현으로 완성합니다.

● 주름살의 겹침에 대해

올려다 본 경우

내려다 본 경우

펼친 경우

보이는 선

보이는 부분

접혀 있던 부분

● 박스스커트의 경우

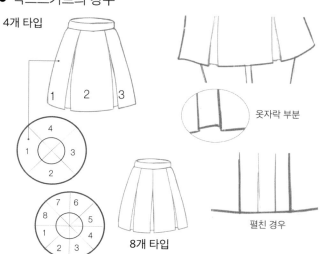

4개 타입

옷자락 부분

8개 타입

펼친 경우

스커트가 펄럭이는 연출

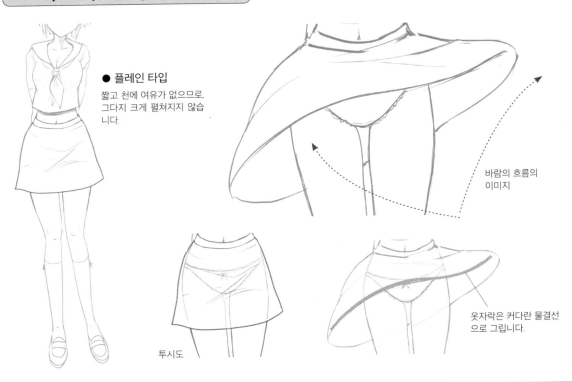

● 플레인 타입

짧고 천에 여유가 없으므로,
그다지 크게 펼쳐지지 않습
니다.

바람의 흐름의
이미지

옷자락은 커다란 물결선
으로 그립니다.

투시도

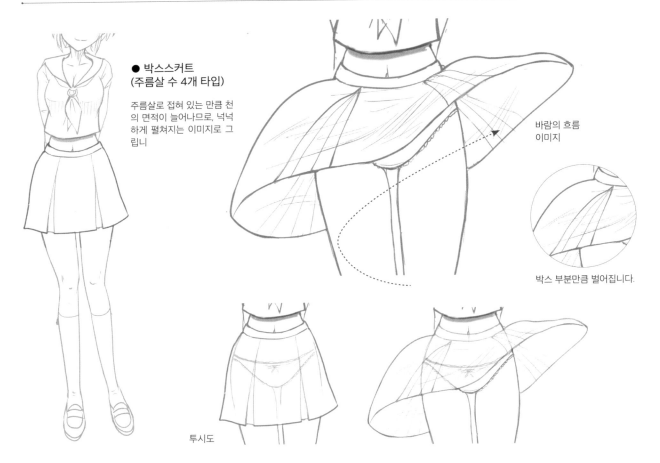

● 박스스커트
(주름살 수 4개 타입)

주름살로 접혀 있는 만큼 천
의 면적이 늘어나므로, 넉넉
하게 펼쳐지는 이미지로 그
립니

바람의 흐름
이미지

박스 부분만큼 벌어집니다.

투시도

156

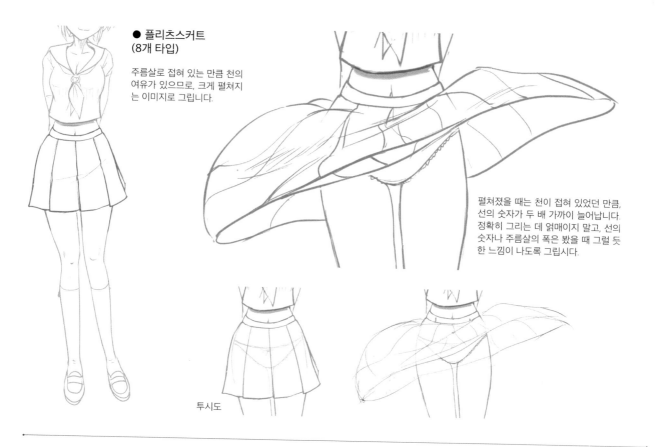

● 플리츠스커트
(8개 타입)

주름살로 접혀 있는 만큼 천의 여유가 있으므로, 크게 펼쳐지는 이미지로 그립니다.

펼쳐졌을 때는 천이 접혀 있었던 만큼, 선의 숫자가 두 배 가까이 늘어납니다. 정확히 그리는 데 얽매이지 말고, 선의 숫자나 주름살의 폭은 봤을 때 그럴 듯한 느낌이 나도록 그립시다.

투시도

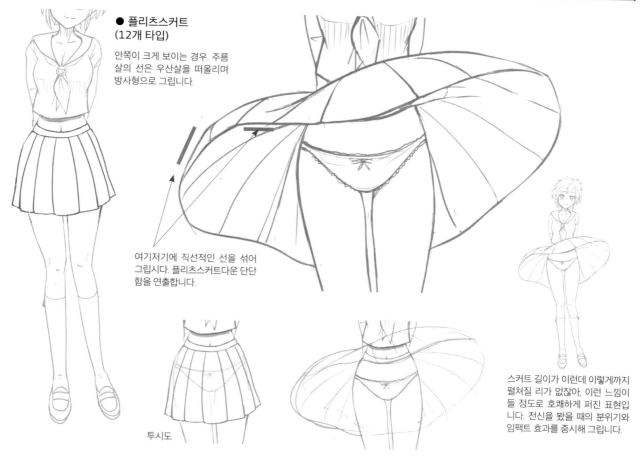

● 플리츠스커트
(12개 타입)

안쪽이 크게 보이는 경우. 주름살의 선은 우산살을 떠올리며 방사형으로 그립니다.

여기저기에 직선적인 선을 섞어 그립시다. 플리츠스커트다운 단단함을 연출합니다.

투시도

스커트 길이가 이런데 이렇게까지 펼쳐질 리가 없잖아, 이런 느낌이 들 정도로 호쾌하게 퍼진 표현입니다. 전신을 봤을 때의 분위기와 임팩트 효과를 중시해 그립니다.

타이트스커트의 젖혀지는 표현

타이트스커트는 펄럭하고 젖혀지지 않습니다. 걷어 올린 「젖혀진 표현」을 알아 봅시다.

젖혀지기 전

말려 올라간 표현

정면

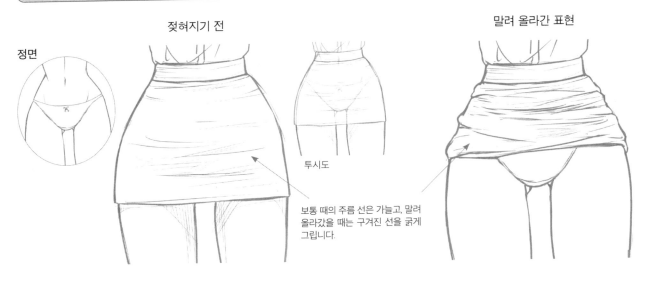

투시도

보통 때의 주름 선은 가늘고, 말려 올라갔을 때는 구겨진 선을 굵게 그립니다.

뒤

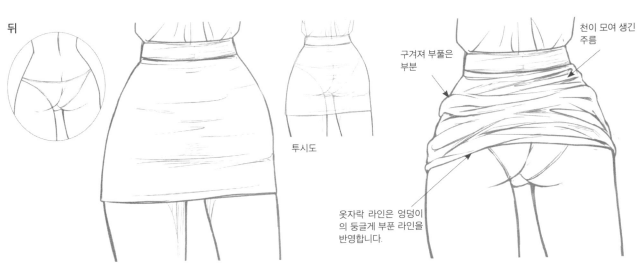

투시도

천이 모여 생긴 주름

구겨져 부풀은 부분

옷자락 라인은 엉덩이의 둥글게 부푼 부분 라인을 반영합니다.

대각선

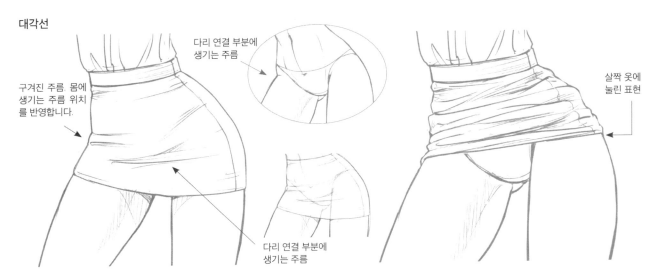

구겨진 주름. 몸에 생기는 주름 위치를 반영합니다.

다리 연결 부분에 생기는 주름

살짝 옷에 눌린 표현

다리 연결 부분에 생기는 주름

● 다리를 들었을 때의 스커트 표현(주름의 변화)

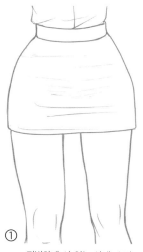

① 평범하게 서 있는 상태. 수평 방향의 주름이 주를 이룹니다.

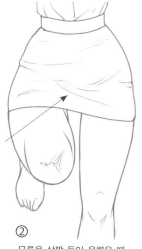

② 무릎을 살짝 들어 올렸을 때. 대각선으로 주름이 생깁니다.

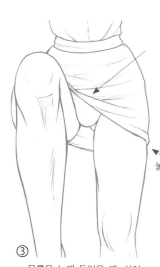

③ 무릎을 높게 들었을 때. 천이 말려 젖혀지면서 겹치는 부분이 생깁니다.

눌린 표현

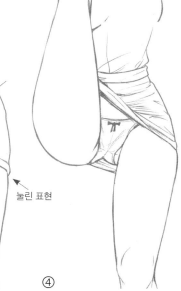

④ 차올리기. 더 많이 젖혀집니다. 팬티에도 주름을 그려 줍시다.

● 주름의 원포인트 다리의 움직임을 의식하면서, 처음에 그려 넣은 곡선을 보도록 합시다.

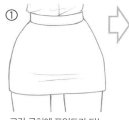

① 고간 근처에 포인트가 되는 주름을 진하게 그립니다.

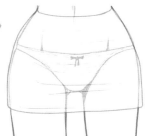

② 다리 연결 부분과 들어 올릴 허벅지의 곡면을 반영합니다.

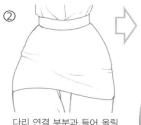

③

젖혀져 겹치는 부분을 그립니다.

천이 당겨지고 있기 때문에 눌리는 부분이 생깁니다.

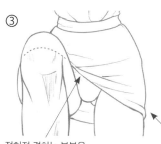

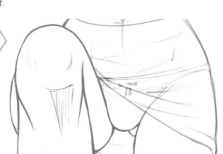

④

a. 앞쪽의 옷자락을 대각선에 직선적으로 그립니다.
b. 살짝 앞으로 숙인 느낌을 반영합니다. 가로 방향 주름입니다.
c. 젖혀짐에 따라 더 겹쳐지는 주름을 그립니다.

수정 전. 늘어져 있습니다.

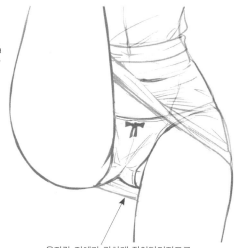

옷자락 전체가 강하게 잡아당겨지므로, 직선에 가까워집니다.

젖은 표현

물에 젖어 옷이 달라붙는 느낌을 연출합니다. 몸의 라인이 드러나는 부분과, 달라붙어 늘어진 천의 주름감을 표현합니다.

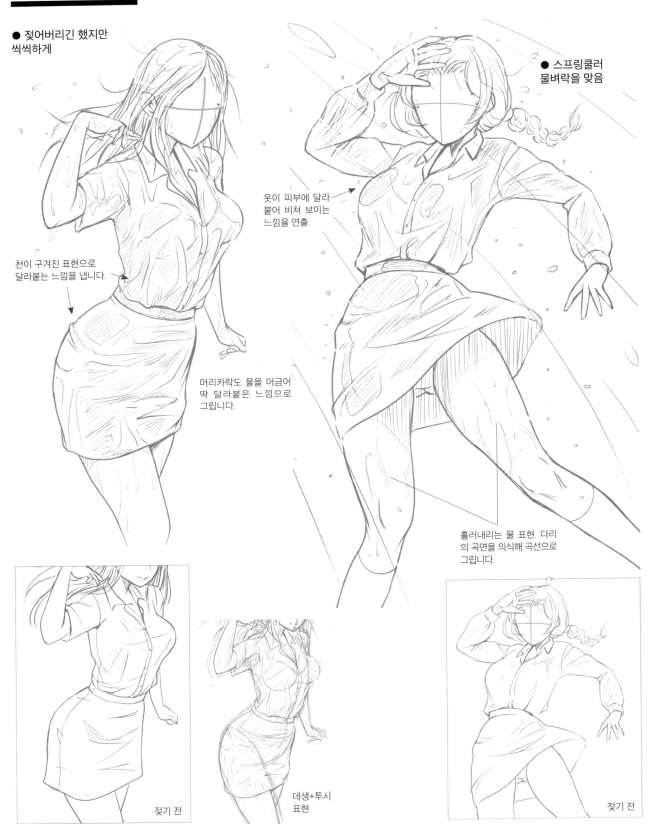

● 젖어버리긴 했지만 씩씩하게

● 스프링쿨러 물벼락을 맞음

천이 구겨진 표현으로 달라붙는 느낌을 냅니다.

옷이 피부에 달라 붙어 비쳐 보이는 느낌을 연출.

머리카락도 물을 머금어 딱 달라붙은 느낌으로 그립니다.

흘러내리는 물 표현. 다리 의 곡면을 의식해 곡선으로 그립니다.

젖기 전

데생+투시 표현

젖기 전

● 뒤

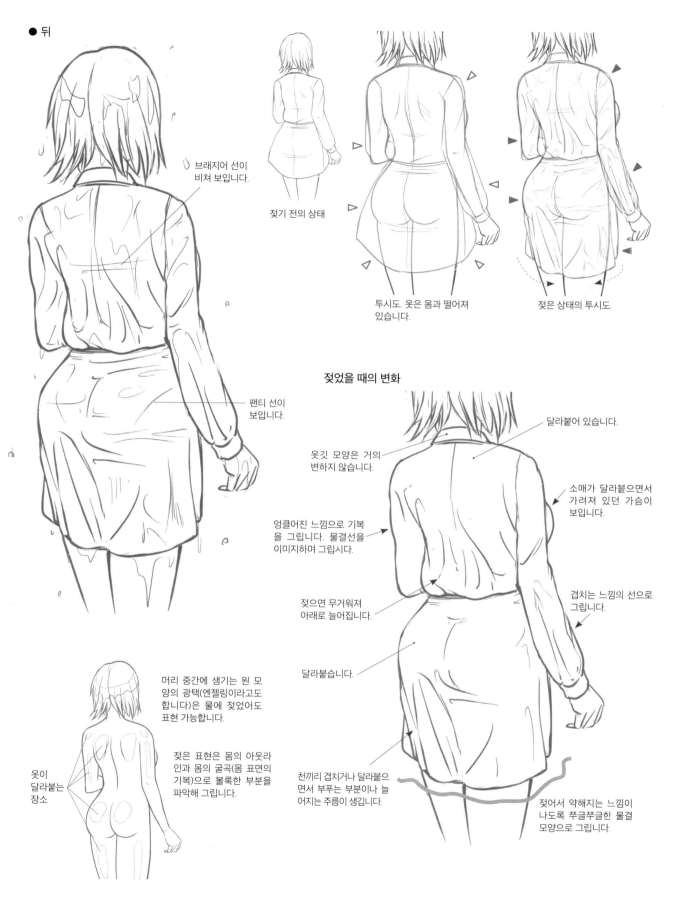

브래지어 선이
비쳐 보입니다.

젖기 전의 상태

투시도. 옷은 몸과 떨어져
있습니다.

젖은 상태의 투시도.

팬티 선이
보입니다.

젖었을 때의 변화

달라붙어 있습니다.

옷깃 모양은 거의
변하지 않습니다.

소매가 달라붙으면서
가려져 있던 가슴이
보입니다.

엉클어진 느낌으로 기복
을 그립니다. 물결선을
이미지하며 그립시다.

젖으면 무거워져
아래로 늘어집니다.

겹치는 느낌의 선으로
그립니다.

달라붙습니다.

머리 중간에 생기는 원 모
양의 광택(엔젤링이라고도
합니다)은 물에 젖었어도
표현 가능합니다.

젖은 표현은 몸의 아웃라
인과 몸의 굴곡(몸 표면의
기복)으로 볼록한 부분을
파악해 그립니다.

옷이
달라붙는
장소

천끼리 겹치거나 달라붙으
면서 부푸는 부분이나 늘
어지는 주름이 생깁니다.

젖어서 약해지는 느낌이
나도록 쭈글쭈글한 물결
모양으로 그립니다.

● 원피스

젖기 전

젖어버렸다

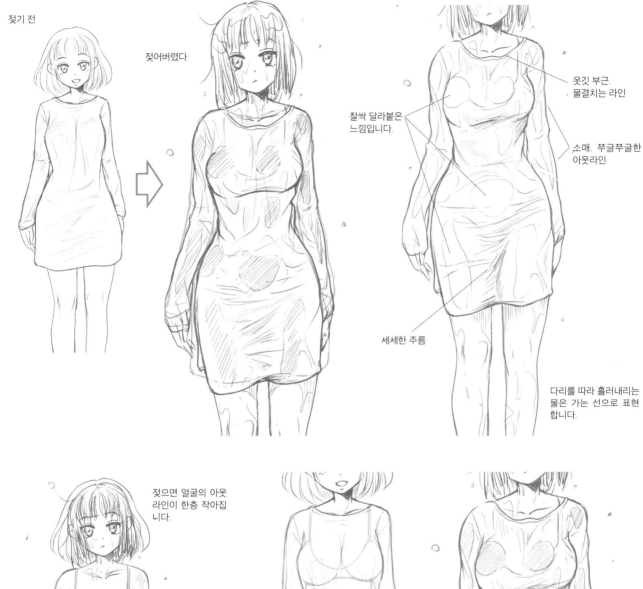

찰싹 달라붙은
느낌입니다.

옷깃 부근.
물결치는 라인

소매. 쭈글쭈글한
아웃라인

세세한 주름

다리를 따라 흘러내리는
물은 가는 선으로 표현
합니다.

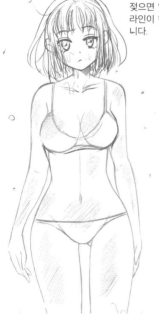

젖으면 얼굴의 아웃
라인이 한층 작아집
니다.

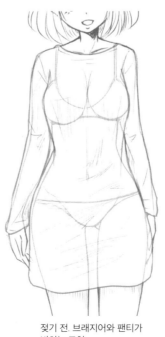

달라붙는(피부가 비쳐 보이는) 표현을
할 장소에 터치를 넣은 것. 햇볕에 탄
표현 시 터치를 넣는 장소와 거의 공통
됩니다.

젖기 전. 브래지어와 팬티가
비치는 표현.

브래지어와 팬티 속까지
다 비쳐 보이는 경우.

물가의 그녀

「평소에는 가려져 있던 피부를 보여줄 뿐인데 섹시해진다」. 마음이 가는 캐릭터의 맨살에는 두근두근거리게 됩니다. 캐릭터의 수영복 차림이나 목욕 장면은 매우 쉬운 「섹시한 캐릭터」 연출입니다.

섹시한 수영복 차림

캐릭터의 성격과 설정에 따라 노출도를 변경합니다. 기본은 피부를 많이 가리는 원피스 수영복과 피부를 많이 드러내는 비키니 수영복입니다.

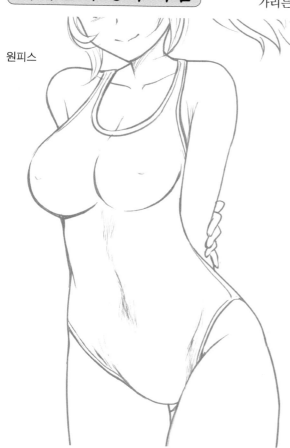

원피스

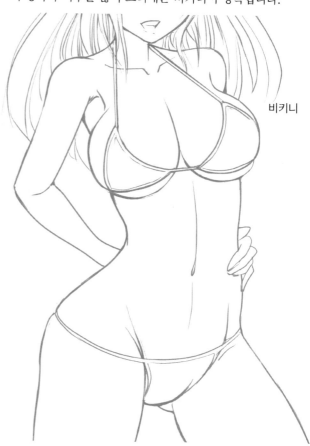

비키니

섹시함을 아무렇지도 않게 어필하는 포인트

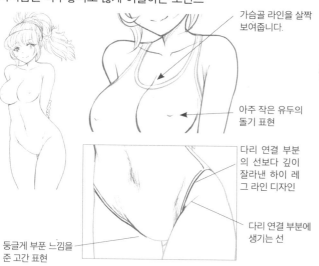

가슴골 라인을 살짝 보여줍니다.

아주 작은 유두의 돌기 표현

다리 연결 부분의 선보다 깊이 잘라낸 하이 레그 라인 디자인

다리 연결 부분에 생기는 선

둥글게 부푼 느낌을 준 고간 표현

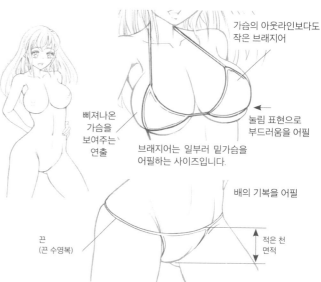

가슴의 아웃라인보다도 작은 브래지어

삐져나온 가슴을 보여주는 연출

눌림 표현으로 부드러움을 어필

브래지어는 일부러 밑가슴을 어필하는 사이즈입니다.

배의 기복을 어필

끈 (끈 수영복)

적은 천 면적

섹시한 포징

● 토플리스 차림으로
　무릎을 세워 가슴을 어필

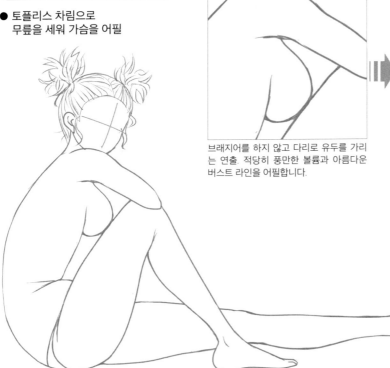

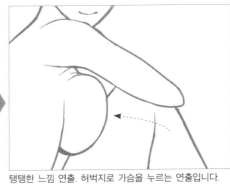

브래지어를 하지 않고 다리로 유두를 가리는 연출. 적당히 풍만한 볼륨과 아름다운 버스트 라인을 어필합니다.

탱탱한 느낌 연출. 허벅지로 가슴을 누르는 연출입니다. 둥근 실루엣으로 변합니다.

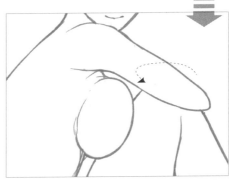

볼륨감을 어필하는 연출. 허벅지로 가슴을 안쪽에서 바깥쪽으로 누릅니다. 연결 부분의 라인이 변하며, 가슴의 존재감이 더욱 강해집니다.

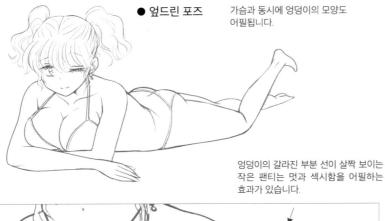

● 엎드린 포즈　가슴과 동시에 엉덩이의 모양도 어필됩니다.

엉덩이의 갈라진 부분 선이 살짝 보이는 작은 팬티는 멋과 섹시함을 어필하는 효과가 있습니다.

● 토플리스+천 폭이 적은 작은 팬티

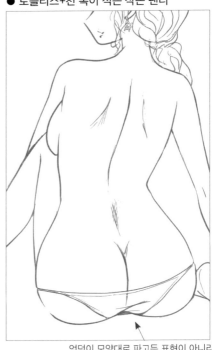

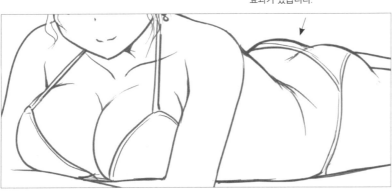

가슴은 팔(좌우)과 아래(바닥)에 눌리며 모입니다. 볼륨감을 주도록 합시다.

엉덩이 모양대로 파고든 표현이 아니라, 천이라는 느낌을 주는 주름 표현이 포인트입니다.

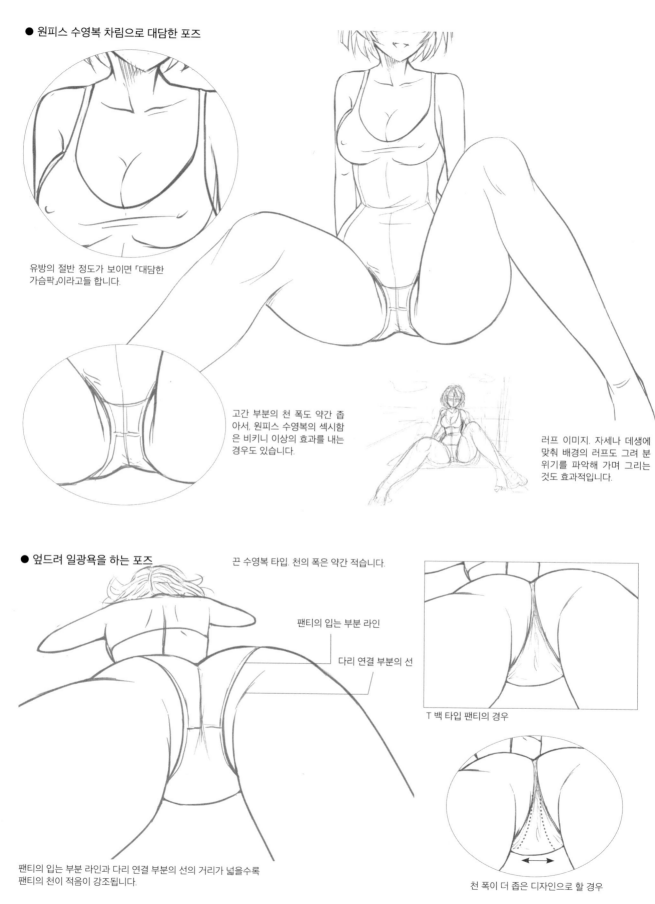

● 원피스 수영복 차림으로 대담한 포즈

유방의 절반 정도가 보이면 「대담한 가슴팍」이라고들 합니다.

고간 부분의 천 폭도 약간 좁아서, 원피스 수영복의 섹시함은 비키니 이상의 효과를 내는 경우도 있습니다.

러프 이미지. 자세나 데생에 맞춰 배경의 러프도 그려 분위기를 파악해 가며 그리는 것도 효과적입니다.

● 엎드려 일광욕을 하는 포즈

끈 수영복 타입. 천의 폭은 약간 적습니다.

팬티의 입는 부분 라인

다리 연결 부분의 선

T 백 타입 팬티의 경우

팬티의 입는 부분 라인과 다리 연결 부분의 선의 거리가 넓을수록 팬티의 천이 적음이 강조됩니다.

천 폭이 더 좁은 디자인으로 할 경우

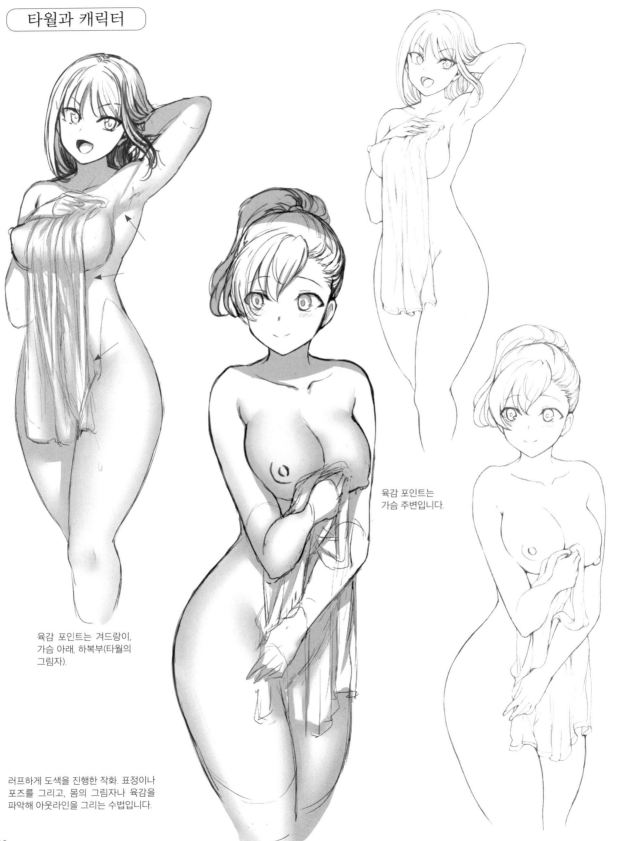

욕실 / 섹시한 입욕 장면

기본이 알몸 상태이므로 육체의 표현, 육감적인 연출이 메인입니다.

타월과 캐릭터

육감 포인트는 겨드랑이, 가슴 아래, 하복부(타월의 그림자).

러프하게 도색을 진행한 작화. 표정이나 포즈를 그리고, 몸의 그림자나 육감을 파악해 아웃라인을 그리는 수법입니다.

육감 포인트는 가슴 주변입니다.

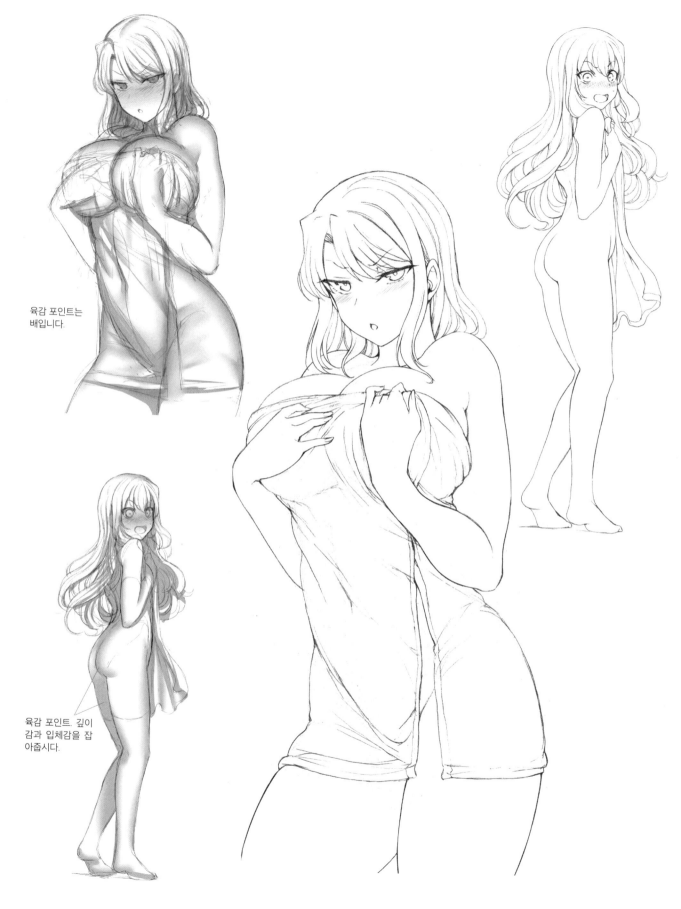

육감 포인트는
배입니다.

육감 포인트. 깊이
감과 입체감을 잡
아줍시다.

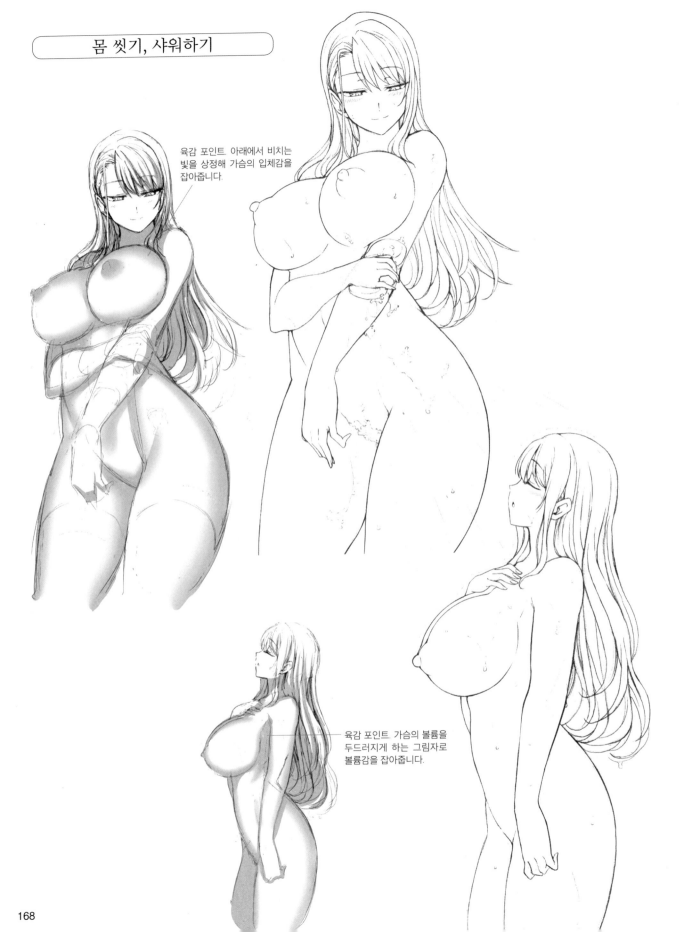

몸 씻기, 샤워하기

육감 포인트. 아래에서 비치는
빛을 상정해 가슴의 입체감을
잡아줍니다.

육감 포인트. 가슴의 볼륨을
두드러지게 하는 그림자로
볼륨감을 잡아줍니다.

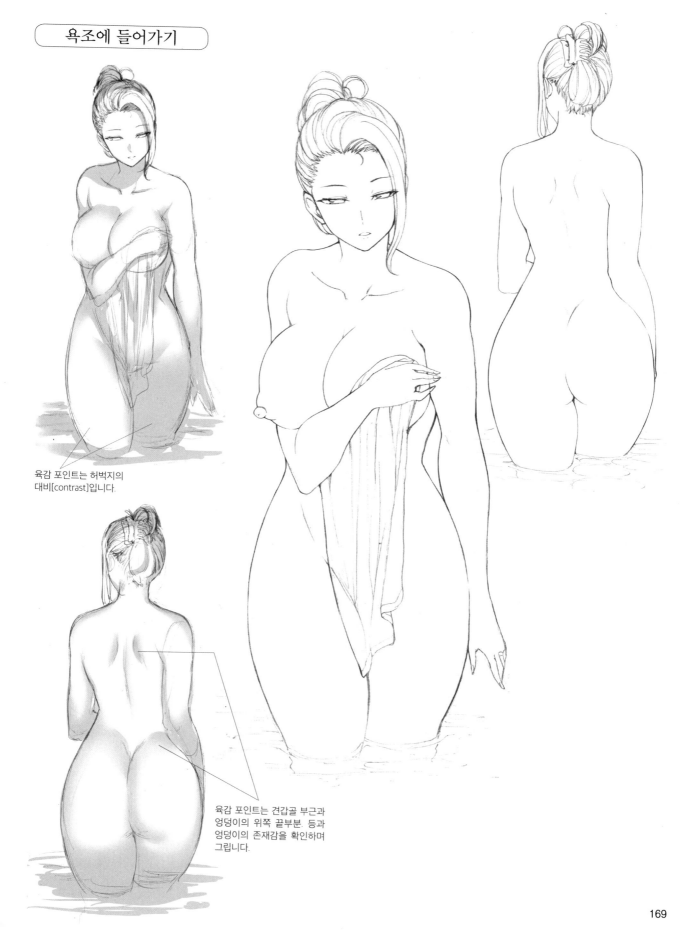

육감 포인트는 허벅지의
대비[contrast]입니다.

육감 포인트는 견갑골 부근과
엉덩이의 위쪽 끝부분. 등과
엉덩이의 존재감을 확인하며
그립니다.

육감 포인트는 가슴의
윗면과 복부입니다.

배의 곡면을 파악합시다.

육감 포인트는 압박된 가슴의
「물컹한 느낌」입니다.

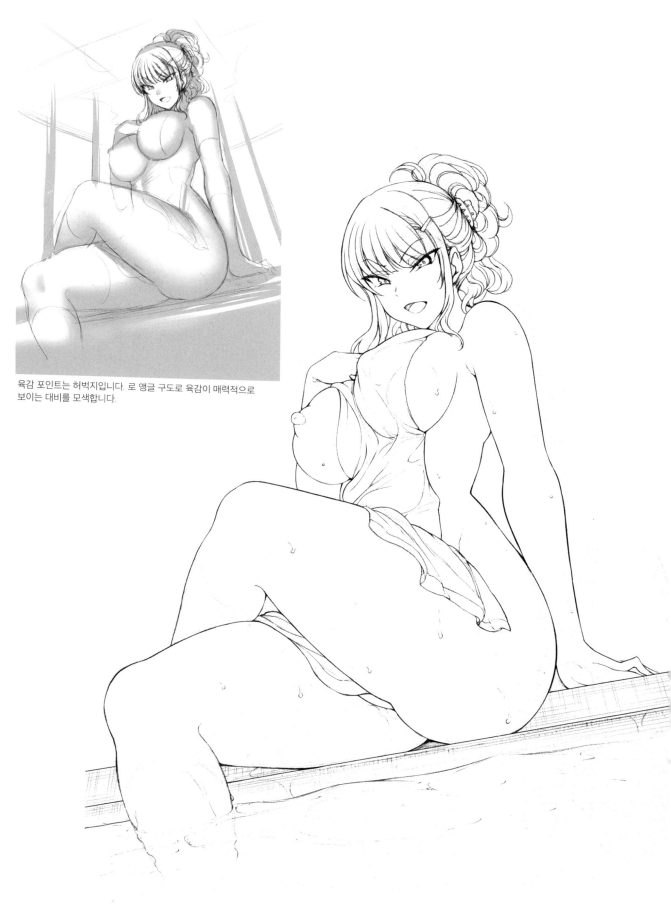

육감 포인트는 허벅지입니다. 로 앵글 구도로 육감이 매력적으로
보이는 대비를 모색합니다.

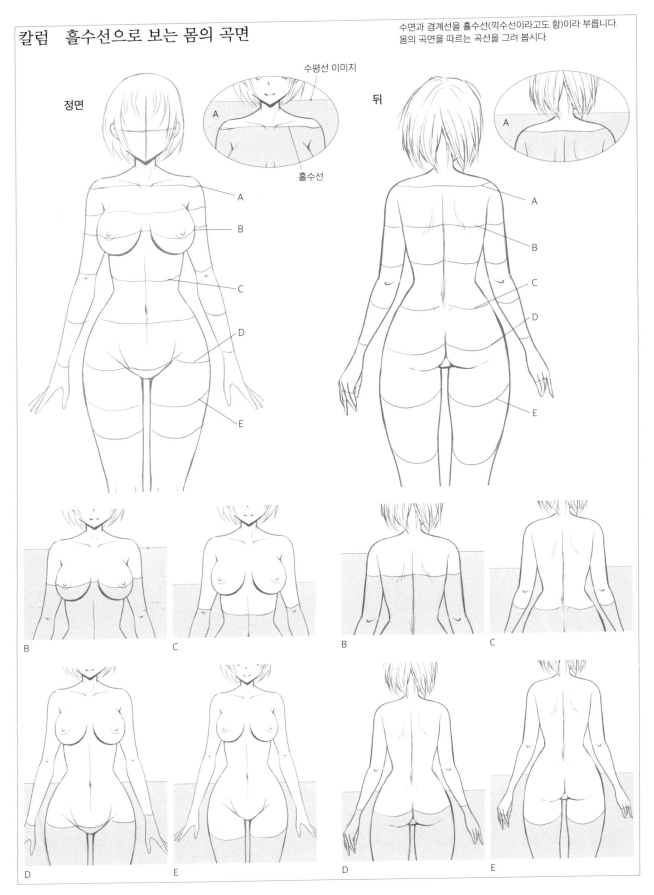

칼럼 흘수선으로 보는 몸의 곡면

수면과 경계선을 흘수선(끽수선이라고도 함)이라 부릅니다.
몸의 곡면을 따르는 곡선을 그려 봅시다.

정면

수평선 이미지

뒤

흘수선

A
B
C
D
E

A
B
C
D
E

B

C

B

C

D

E

D

E

※ 수평선은 흘수선의 위치를 알아보기 쉽도록 이미지에 맞추어 조정하며 그렸습니다.

커버 일러스트 메이킹
일러스트레이터 오료

「오료(おりょう)」프로필
일러스트레이터, 만화가.
사용 소프트는 「CLIP STUDIO PAINT」
Twitter ID: @oryo

오료의 코멘트

이 책의 테마는 「섹시한 포즈 연출법」
이므로, 가슴과 몸 아래쪽에 눈이 가는
포즈는 어떤 것이 있을지 여러 가지로
아이디어를 내보았습니다. 버스트를
매력적으로 보여주는 포즈가 많았지
만, 최종적으로 채용한 것은 엉덩이가
강조된 구도의 러프안이었습니다.

채색 완성 단계에서는 어떻게 표현하
면 엉덩이가 가장 매력적으로 보일지
모색을 해보았습니다. 좀 사소한 부분
이지만 머리카락 등이 엉덩이보다 안
쪽에(화면에서 더 멀리) 있다는 것을
알 수 있도록 거리감을 주었고, 예쁘게
보이도록 표현에 힘을 썼습니다.

완성도

러프화

선화

1. 세일러복 걷어 올리기1
· 부끄러운 듯한 느낌의 표정
· 가슴골, 허벅지와 고간을 살짝 보이며 어필

2. 세일러복 걷어 올리기2
· 약간 대담하게. 「당당하게 봐♡」라는 캐릭터를 연기
하면서 약간 빰을 붉게 물들임.
· 가슴의 볼륨, 부드러운 배, 반쯤 벗은 스커트. 대각선
구도도 효과적.

3. 세일러복 걷어 올리기3
· 보는 사람에 대한 서비스라고 큰맘 먹기는 했지만
그래도 약간 부끄러운 미묘한 표정.
· 옷자락을 문 입가가 귀엽다. 하반신의 볼륨을 어필.

4. 세일러복이 젖어 비쳐 보임
· 「해프닝」적 설정. 놀랐다기보다 조금 당혹해하는
표정을 어필.
· 옷 너머로 비치는 브래지어와 물에 젖은 팬티의 주름,
하곳길을 연출하는 가방이 두근거림을 UP.

5. 교복이 젖어 비쳐 보임
· 태도가 시원시원하고 활발한 캐릭터.
· 액티브한 캐릭터 이미지로, 살짝 보여주는 섹시
서비스.

6.교복을 반쯤 벗음1
· 청초하고 얌전한 계열 미소녀 이미지.
· 가슴과 팬티보다도 아무렇지도 않게 어필된 배의
주름 라인에 주목.
심사위원 특별상을 주고 싶다.

7. 교복을 반쯤 벗음2

· 살짝 앳된 분위기로.
· 천진난만하게 옷을 벗는 표현으로, 밝고 가벼운 분위기를 연출.

8. 체육복 벗기1

· 약간 도발적인 눈빛으로 독자에게 어필.
· 허리를 살짝 비틀어 모델들이 할 법한 옷을 벗는 포즈. 「섹시한 숏」의 대표적인 포즈로, 기본으로서 이건 역시 엔트리에서 뺄 수 없다!

9. 체육복 벗기2

· 편안한 분위기+생각지도 못한 일이 갑자기 생긴 상황(연출)인가 싶은 무방비한 표정.
· 얼굴과 상반신을 메인으로, 귀여운 브래지어를 어필 해보자는 작전.

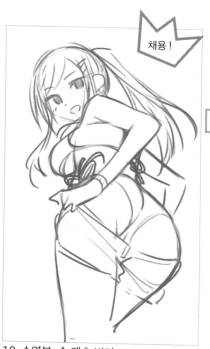

채용!

10. 수영복+숏 팬츠 벗기

· 확신범적인 당당함+밝음으로 승부.
· 로 앵글+비틀림+돌아봄+벗는 중+머리카락 움직임의 모둠 연출. 거기에 수영복의 끈도 멋과 움직임을 서포트. 약동감과 서비스 정신을 평가해 이 캐릭터를 표지 모델로 선정하였습니다.

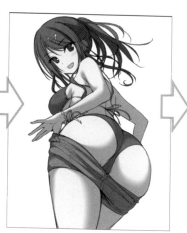

색의 가설정

마무리 도색에 들어가기 전에 간단히 색을 칠해둡니다. 수영복을 흰색과 붉은색 두 가지 버전으로 만들어 비교. 「붉은색 쪽이 확 눈길을 끌 것 같다」라는 이유로 붉은 수영복으로 결정했습니다.

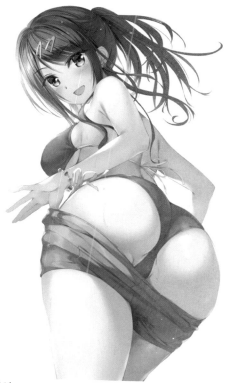

완성

음영 표현으로 둥근 엉덩이를 강조. 그리고 물방울을 그리는 것이 섹시함의 중요한 포인트! 흘러내리는 물방울에 의해 윤기 나는 엉덩이의 매력이 확 증가했습니다.

창작의 길라잡이
AK 작법서 시리즈!!

-AK Comic/Illustration Technique

데즈카 오사무의 만화 창작법
데즈카 오사무 지음 | 문성호 옮김 | 148×210mm | 252쪽 | 13,000원

만화가 지망생의 영원한 필독서!!
「만화의 신」이라 불리며 전 세계의 창작자들에게 큰 영향을 준 데즈카 오사무. 작화의 기본부터 아이디어 구상까지! 거장의 구체적 창작 테크닉을 이 한 권에 담았다.

애니메이션 캐릭터 작화 & 디자인 테크닉
하야마 준이치 지음 | 이은수 옮김 | 210×285mm | 176쪽 | 20,800원

베테랑 애니메이터가 전수하는 실전 테크닉!
오리지널 애니메이션 설정을 만들고, 그 설정에 따라 스태프들이 의견을 교환하고 수정하는 일련의 과정을 통해 캐릭터 창작 과정의 핵심 요소를 해설한다.

미소녀 캐릭터 데생-보디 밸런스 편
이하라 타츠야 외 1인 지음 | 이은수 옮김 | 190×257mm | 176 쪽 | 18,000원

캐릭터 작화의 기본은 보디 밸런스부터!
보디 밸런스의 기초에 대한 이해가 부족한 상태에서는 제대로 그릴 수 없는 법! 인체의 밸런스를 실루엣부터 이해할 필요가 있다. 여성의 신체적 특징을 이해하는 데 도움이 되어줄 것이다.

다카무라 제슈 스타일 슈퍼 패션 데생-기본 포즈편
다카무라 제슈 지음 | 송지연 옮김 | 190×257mm | 256쪽 | 18,000원

올바른 인체 데생으로 스타일이 살아있는 캐릭터를 그려보자!! 파트와 밸런스별로 구분한 피겨 보디를 이용, 하나의 선으로 인체의 정면, 측면 등 다양한 자세를 연습하다 보면, 어느새 패셔너블하고 아름다운 비율로 작품을 그릴 수 있다.

미소녀 캐릭터 데생-얼굴·신체 편
이하라 타츠야 외 1인 지음 | 이은수 옮김 | 190×257mm | 176쪽 | 18,000원

미소녀를 아름답게 표현하는 테크닉 강좌!
기본 테크닉과 요령부터 시작, 캐릭터의 체형에 따른 표현법을 3장으로 나누어 철저하게 해설한다. 쉽고 자세한 설명과 예시를 통해 그림을 완성할 수 있도록 돕는다.

만화 캐릭터 도감-소녀 편
하야시 히카루(Go office) 외 1인 지음 | 조민경 옮김 | 190×257mm | 240 쪽 | 18,000원

매력 있는 여자 캐릭터를 그리기 위한 테크닉!
다양한 장르 속 모습을 수록, 장르별 백과로 그치지 않고 작화를 완성하는 순서와 매력적인 캐릭터 창작의 테크닉을 안내한다.

입체부터 생각하는 미소녀 그리는 법

나카츠카 마코토 지음 | 조아라 옮김 | 190×257mm |
176쪽 | 18,000원

입체의 이해를 통해 매력적인 캐릭터를!
매력적인 인체란 무엇인가? 「멋진 그림」을 그리
는 사람들의 인체는 섹시함이 넘친다. 최소한의
지식으로 「매력적인 인체」 즉, 「입체 소녀」를 그리
는 비법을 해설, 작화를 업그레이드시키는 법을
알려주고 있다.

모에 남자 캐릭터 그리는 법-동작·포즈 편

유니버설 퍼블리싱 외 1인 지음 | 이은엽 옮김 | 190×
257mm | 176쪽 | 18,000원

멋진 남자 캐릭터는 포즈로 말한다!
작화는 포즈로 완성되는 법! 인체에 대한 기본 지
식과 캐릭터 작화로의 응용법을 설명한 포즈와
동작을 검증하고 분석하여 매력적인 순간을 안
내한다.

모에 캐릭터 그리는 법-동작·감정표현 편

카네다 공방 외 1인 지음 | 남지연 옮김 | 190×257mm |
176쪽 | 18,000원

매력적인 모에 일러스트를 그려보자!
S자 포즈에서 한층 발전된 M자 포즈를 제시하고
있으며, 다양한 장르 속 소녀의 동작·감정표현과
「좋아하는 포즈」 테마에서 많은 작가들의 철학과
모에를 느낄 수 있다.

모에 캐릭터를 다양하게 그려보자
-성격·감정표현 편

미야츠키 모소코 외 1인 지음 | 이은수 옮김 | 190×
257mm | 176쪽 | 18,000원

다양한 성격과 표정! 캐릭터에 생기를 더해보자!
캐릭터에 개성과 생동감을 부여하는 성격과 감정
표현 묘사법을 상세히 설명하고 있다. 자신만의
독특한 개성이 담긴 캐릭터 완성에 도전해보자!

모에 로리타 패션 그리는 법
-얼굴·몸·의상의 아름다운 베리에이션

모에표현탐구 서클 외 1인 지음 | 이지은 옮김 | 190×
257mm | 176쪽 | 18,000원

로리타 패션에는 깊이가 있다!! 미소녀와 로리타 패
션의 일러스트를 그리려면 캐릭터는 물론 패션도
멋지게 묘사해야 한다. 얼굴과 몸, 의상의 관계를
해설한다.

모에 남자 캐릭터 그리는 법-얼굴·신체 편

카네다 공방 외 1인 지음 | 이기선 옮김 | 190×257mm
| 176쪽 | 18,000원

남자 캐릭터의 모에 포인트 철저 분석!
소년계, 중간계, 청년계의 3가지 패턴으로 나누
어 얼굴과 몸 그리는 법을 해설하고, 신체적 모에
포인트를 확실하게 짚어가며, 극대화 패션, 아이
템 등도 공개한다!

모에 미니 캐릭터 그리는 법-얼굴·신체 편

카네다 공방 외 1인 지음 | 이은수 옮김 | 190×257mm
| 176쪽 | 18,000원

기운 넘치고 귀여운 미니 캐릭터를 그리자!
캐릭터를 데포르메한 미니 캐릭터들은 모에 캐릭
터 궁극의 형태! 비장의 요령을 통해 귀엽고 매력
적인 미니 캐릭터를 즐겁게 그려보자.

모에 캐릭터를 다양하게 그려보자
-기본 테크닉 편

미야츠키 모소코 외 1인 지음 | 이은수 옮김 |
190X257mm | 176쪽 | 18,000원

다양한 개성을 통해 캐릭터의 매력을 살려보자!
모에 캐릭터 그리기에 익숙하지 않다면, 어떤 캐
릭터를 그려도 같은 얼굴과 포즈에 뻔한 구도의
반복일 뿐이다. 이 책을 통해 다양한 캐릭터를 개
성있게 그려보자!

모에 로리타 패션 그리는 법
-기본적인 신체부터 코스튬까지

모에표현탐구 서클 외 1인 지음 | 남지연 옮김 | 190×
257mm | 176쪽 | 18,000원

가련하고 우아한 로리타 패션의 기본!
파트별로 소개하는 로리타 패션과 구조 및 입는
법부터 바람의 활용법, 색을 통해 흑과 백의 의상
을 표현하는 방법 등 다양한 테크닉을 담고 있다.

모에 로리타 패션 그리는 법
-아름다운 기본 포즈부터 매혹적인 구도까지

모에표현탐구 서클 외 1인 지음 | 이지은 옮김 | 190×
257mm | 176쪽 | 18,000원

로리타 패션을 매력적으로 표현!
팔랑거리는 스커트와 프릴이 특징인 로리타 패션은
표현 방법에 따라 다양한 매력을 연출할 수 있다.
로리타 패션 최고의 모에 포즈를 탐구해보자.

모에 두 명을 그리는 법-남자 편

카네다 공방 외 1인 지음 | 하진수 옮김 | 190×257mm
| 176쪽 | 18,000원

우정, 라이벌에서 러브!까지…남자 두 명을 그려
보자!
작화하려는 인물의 수가 늘어나면 난이도 또한
급상승하는 법! '무게감', '힘', '두께'라는 세 가지
포인트를 통해 복수의 인물 작화의 기본을 알기
쉽게 해설하고 있다.

모에 아이돌 그리는 법-기본 편

미야츠키 모소코 외 1인 지음 | 이은수 옮김 | 190×
257mm | 176쪽 | 18,000원

아이돌을 매력적으로 표현해보자!
춤, 노래, 다양한 퍼포먼스로 빛나는 아이돌 캐릭
터. 사랑스러운 모에 캐릭터에 아이돌 속성을 가
미해보자. 깜찍한 포즈와 의상, 소품까지! 아이돌
을 구성하는 작은 요소 하나까지 해설하고 있다.

인물을 그리는 기본-유용한 미술 해부도

미사와 히로시 지음 | 조민경 옮김 | 190×257mm |
192쪽 | 18,000원

인체 그 자체의 구조를 이해해보자!
미사와 선생의 풍부한 데생과 새로운 미술 해부
도를 이용, 적확한 지도와 해설을 담은 결정판.
인물의 기본 묘사부터 실천적인 인물 표현법이
이 한 권에 담겨있다.

전차 그리는 법-상자에서 시작하는 전차 · 장갑차량의 작화 테크닉

유메노 레이 외 7인 지음 | 김재훈 옮김 | 190×257mm
| 160쪽 | 18,000원

상자 두 개로 시작하는 전차 작화의 모든 것!
전차를 멋지고 설득력이 느껴지도록 그리기 위한
방법은 무엇일까? 단순한 직육면체의 조합으로
시작, 디지털 작화로의 응용까지 밀리터리 메카
닉 작화의 모든 것.

팬티 그리는 법

포스트 미디어 편집부 지음 | 조민경 옮김 | 182×
257mm | 80쪽 | 17,000원

팬티 작화의 비밀 대공개!
속옷에는 다양한 소재, 디자인, 패턴이 있으며 시
추에이션에 따라 그리는 법도 달라진다. 이 책에
서 보여주는 팬티의 구조와 디자인을 익힌다면
누구나 쉽게 캐릭터에 어울리는 궁극의 팬티를
그릴 수 있게 될 것이다.

모에 두 명을 그리는 법-소녀 편

카네다 공방 외 1인 지음 | 김보미 옮김 | 190×257mm
| 176쪽 | 18,000원

소녀 한 명은 그릴 수 있지만, 두 명은 그리기도
전에 포기했거나, 그리더라도 각자 떨어져 있는
포즈만 그리던 사람들을 위한 기법서. 시선, 중
량, 부드러운 손, 신체의 탄력감 등, 소녀 특유의
표현법을 빠짐없이 수록했다.

인물 크로키의 기본-속사 10분·5분·2분·1분

아틀리에21 외 1인 지음 | 조민경 옮김 | 190×257mm
| 168쪽 | 18,000원

크로키의 힘으로 인체의 본질을 파악하라!
단시간에 대상의 특징을 포착, 필요 최소한의 선
화로 묘사하는 크로키는 인물화에 필요한 안목과
작화력을 동시에 단련하는 데 가장 적합하다. 10
분, 5분 크로키부터, 2분, 1분 크로키를 통해 테
크닉을 배워보자!

연필 데생의 기본

스튜디오 모노크롬 지음 | 이은수 옮김 | 190×257mm
| 176쪽 | 18,000원

데생을 시작하는 이들을 위한 데생 입문서!
데생이란 정확하게 관측하고 무엇을 어떻게 표현
할지 사물의 구조를 간파하는 연습이다. 풍부한
예시를 통해 데생을 시작하는 이들을 위한 데생
의 기본 자세와 테크닉을 알기 쉽게 해설한다.

로봇 그리기의 기본

쿠라모치 쿄류 지음 | 이은수 옮김 | 190×257mm |
176쪽 | 18,000원

펜 끝에서 다시 태어나는 강철의 거신!
로봇 일러스트레이터로 15년간 활동한 쿠라모치
쿄류가, 로봇이 활약하는 모습을 보며 가슴 설레
이는 경험을 한 이들에게, 간단하고 즐겁게 로봇
을 그릴 수 있는 힌트를 알려주는 장난감 상자 같
은 기법서.

가슴 그리는 법

포스트 미디어 편집부 지음 | 조민경 옮김 |
182X257mm | 80쪽 | 17,000원

가슴 작화의 모든 것!
여성 캐릭터의 작화에 있어 가장 큰 난관이라 할
수 있는 가슴! 인체의 움직임에 따라 가슴의 모습
과 그 구조를 철저 분석하여, 보다 현실적이며 매
력있는 캐릭터 작화를 안내한다!

코픽 화가들의 동방 일러스트 테크닉

소차 외 1인 지음 | 김보미 옮김 | 215×257mm | 152쪽 | 22,000원

동방 Project로 코픽의 사용법을 익히자!
코픽 마커는 다양한 색이 장점인 아날로그 그림 도구이다. 동방 Project의 인기 캐릭터들을 그려 보면서 코픽 활용법을 단계별로 나누어 설명한다. 눈으로 즐기며 따라 해보는 것만으로도 코픽이 손에 익는 작법서!

캐릭터의 기분 그리는 법 -표정·감정의 표면과 이면을 나누어 그려보자

하야시 히카루(Go office) 외 1인 지음 | 조민경 옮김 | 190×257mm | 192쪽 | 18,000원

캐릭터에 영혼을 불어넣어 보자! 희로애락에 더하여 '놀람'과, '허무'라는 2가지 패턴을 추가한 섬세한 심리 묘사와 감정 표현을 다룬다. 다양한 아이디어와 힌트 수록.

학원 만화 그리는 법

하야시 히카루 지음 | 김재훈 옮김 | 190x257mm | 180쪽 | 18,000원

학원 만화를 통한 만화 제작 입문!
다양한 내용과 세계가 그려지는 학원 만화는 그야말로 만화 세상의 관문이라고 해도 과언이 아닐 것이다. 『학원 만화 그리는 법』은 만화를 통해 자기만의 오리지널 월드로 향하는 문을 열고자 하는 이들의 열쇠가 되어줄 것이다.

프로의 작화로 배우는 만화 데생 마스터 -남자 캐릭터 디자인의 현장에서-

하야시 히카루 외 2인 지음 | 김재훈 옮김 | 190x257mm | 204쪽 | 18,000원

프로가 전하는 생생한 만화 데생!
모리타 카즈아키의 작화를 통해 남자 캐릭터의 디자인, 인체 구조, 움직임의 작화 포인트를 배워보자

슈퍼 데포르메 포즈집 -꼬마 캐릭터 편

Yielder 지음 | 김보미 옮김 | 190×257mm | 160쪽 | 18,000원

2등신 데포르메 캐릭터의 정수!
짧은 팔다리, 커다란 머리로 독특한 귀여움을 갖고 있는 꼬마 캐릭터. 다양한 포즈의 2등신 데포르메 캐릭터를 집중적으로 연습하여 나만의 꼬마 캐릭터를 그려보자.

아날로그 화가들의 동방 일러스트 테크닉

미사와 히로시 지음 | 김보미 옮김 | 215×257mm | 144쪽 | 22,000원

아날로그 기법의 장점과 즐거움을 느껴보자!
동방 Project의 매력은 개성 넘치는 캐릭터! 화가이자 회화 실기 지도자인 미사와 히로시가 수채화·유화·코픽 작가 15명과 함께 동방 캐릭터를 그리며 아날로그 기법의 매력과 즐거움을 전한다.

아저씨를 그리는 테크닉 -얼굴·신체 편

YANAMi 지음 | 이은수 옮김 | 190×257mm | 152쪽 | 19,000원

'아재'의 매력이란 무엇인가?
분위기와 연륜이 느껴지는 아저씨는 전혀 다른 멋과 맛을 지니고 있다. 다양한 연령대의 아저씨를 그리는 디테일과 인체 분석, 각종 표정과 캐릭터 만들기까지. 인생의 맛이 느껴지는 아저씨 캐릭터에 도전해보자!

대담한 포즈 그리는 법

에비모 외 1인 지음 | 이은수 옮김 | 190X257mm | 172쪽 | 18,000원

역동적인 자세 표현을 위한 작화 가이드!
경우에 따라서는 해부학 지식이 역동적 포즈 표현에 방해가 되어 어중간한 결과물이 나오곤 한다. 역동적 포즈의 대가 에비모식 트레이닝을 통해 다양한 포즈와 시추에이션을 그려보자.

프로의 작화로 배우는 여자 캐릭터 작화 마스터 -캐릭터 디자인 · 움직임 · 음영-

모리타 카즈아키 외 2인 지음 | 김재훈 옮김 | 190x257mm | 204쪽 | 19,000원

현역 애니메이터의 진짜 「여자 캐릭터」 작화술!
유명 실력파 애니메이터 모리타 카즈아키가 여자 캐릭터를 완성하는 실제 작화 과정을 완벽하게 수록! 캐릭터 디자인(얼굴), 인체, 움직임, 음영의 핵심 포인트는 무엇인지 배워보자.

슈퍼 데포르메 포즈집 -남자아이 캐릭터 편

Yielder 지음 | 김보미 옮김 | 190×257mm | 164쪽 | 18,000원

남자아이 캐릭터 특유의 멋!
남녀의 신체적 차이점, 팔다리와 근육 그리는 법 등을 데포르메 캐릭터로도 충분히 표현할 수 있도록 상세하게 알려준다. 장면에 따라 달라지는 포즈, 표정, 몸짓 등의 차이점과 특징을 익혀보자!

슈퍼 데포르메 포즈집-연애 편

Yielder 지음 | 이은엽 옮김 | 190×257mm | 164쪽 |
18,000원

두근두근한 연애 장면을 데포르메 캐릭터로!
찰싹 붙어 앉기도 하고 키스도 하고 포옹도 하고
데이트를 하고 때로는 싸우기도 하는 2~4등신의
러브러브한 연인들의 포즈와 콩닥콩닥한 연애 포
즈를 잔뜩 수록했다. 작가마다 다른 여러 연애 포
즈를 보고 배우며 즐길 수 있다.

인물을 빠르게 그리는 법-남성 편

하가와 코이치, 카도마루 츠부라 지음 | 김재훈 옮김 |
190×257mm | 176쪽 | 18,000원

인물을 그리는 법칙을 파악하라!
인체 구조와 움직임을 파악하는 다양한 방법에는
예나 지금이나 변함없는 일정한 원칙이 있다. 이
상적인 체형의 남성 데생을 중심으로 인물을 그
리는 일정한 법칙을 배우고 단시간 그리기를 효
율적으로 익혀보자.

전투기 그리는 법-십자선으로 기체와 날개를
그리는 전투기 작화 테크닉-

요코야마 아키라 외 9인 지음 | 문성호 옮김 | 190×
257mm | 164쪽 | 19,000원

모든 전투기가 품고 있는 '비밀의 선'!
어떤 전투기라도 기초를 이루는 「십자 모양」―기
체와 날개의 기준이 되는 선만 찾아낸다면 문제
없이 그릴 수 있다. 그림의 기초, 인기 크리에이
터들의 응용 테크닉, 전투기 기초 지식까지!

현실감 있게 묘사하는 인물화
-프로의 45년 테크닉이 담긴 유화와 수채화-

미사와 히로시 지음 | 김재훈 옮김 | 215×257mm |
148쪽 | 22,000원

줄곧 인물화를 그려온 화가, 미사와 히로시가 유
화와 수채화로 그림을 그리는 기법을 설명한다.
화가의 작품과 제작 과정 소개를 통해 클로즈업,
바스트 쇼트, 전신을 그리는 과정 등을 자세히 알
수 있다.

손동작 일러스트 포즈집
-알기 쉬운 손과 상반신의 움직임-

하비재팬 편집부 지음 | 문성호 옮김 |
190×257mm | 168쪽 | 19,000원

저절로 눈이 가는 매력적인 손의 비밀!
유명 일러스트레이터들의 손 그리는 법에 대한 해
설 및 각종 감정, 상황, 상호관계, 구도 등을 반영한
손동작 선화 360컷을 수록하였다. 연습·트레이스·
아이디어 착상용 참고에 특화된 전문 포즈집!

슈퍼 데포르메 포즈집-기본 포즈·액션 편

Yielder 외 1인 지음 | 이은수 옮김 | 190×257mm |
160쪽 | 18,000원

데포르메 캐릭터 액션의 기본!
귀여운 2등신 캐릭터부터 스타일리시한 5등신
캐릭터까지. 일반적인 캐릭터와는 조금 다른 독
특한 느낌의 데포르메 캐릭터를 위한 다양한 포
즈 소재와 작화 요령, 각종 어드바이스를 다루고
있다.

미니 캐릭터 다양하게 그리기

미야츠키 모소코 외 1인 지음 | 문성호 옮김 | 190×
257mm | 188쪽 | 18,000원

귀여운 미니 캐릭터를 다양하게 그려보자!
꼭 껴안아주고 싶은 귀여운 미니 캐릭터를 그려보
고 싶다면? 균형 잡힌 2.5등신 캐릭터, 기운차게
움직이는 3등신 캐릭터, 아담하고 귀여운 2등신
캐릭터. 비율별로 서로 다른 그리기 방법과 순서,
데포르메 요령을 소개한다.

남녀의 얼굴 다양하게 그리기

YANAMi 지음 | 송명규 옮김 | 190×257mm | 172쪽
| 18,000원

남자 얼굴도, 여자 얼굴도 다 내 마음대로!
만화 일러스트에 등장하는 남녀 캐릭터의 「얼굴」
을 서로 구분하여 그리는 법은 물론, 각종 표정에
도 차이를 주는 테크닉을 완벽 해설. 각도, 성격, 연
령, 상황에 따른 차이를 자유자재로 표현해보자.

코픽 마커로 그리는 기본
-귀여운 캐릭터와 아기자기한 소품들-

카와나 스즈 지음 | 김재훈 옮김 | 215×257mm |
160쪽 | 22,000원

손그림에 빠진다! 코픽 마커에 반한다!
코픽 마커의 특징과 손으로 직접 그리는 즐거움
을 소개한다. 코픽 공인 작가인 저자와 4명의 게
스트 작가가 캐릭터의 매력을 최대한으로 이끌어
내는 각종 테크닉과 소품 표현 방법을 담았다.

여성의 몸 그리는 법
-골격과 근육을 파악해 섹시하게 그리기

하야시 히카루 지음 | 문성호 옮김 | 190X257mm |
184쪽 | 19,000원

'단단함'과 '부드러움'으로 여성의 매력을 살린다!
캐릭터화된 여성 특유의 '골격'과 '근육'을 완전 분
석! 살과 근육에 의한 신체의 굴곡과 탄력, 부드
러움을 표현하는 방법과 그 부드러움을 부각시키
는 「단단한 뼈 부분 표현」방법을 철저 해부한다!

5색 색연필로 완성하는 REAL 풍경화

하야시 료타 지음 | 김재훈 옮김 | 190×257mm |
136쪽 | 979-11-274-2861-7 | 21,000원

세계적 색연필 아티스트의 풍경화 기법 공개!
색연필화의 개념을 크게 바꾼 아티스트, 하야시
료타가 현장 스케치에서 시작해 세밀하게 묘사한
풍경화 작품을 완성하기까지의 과정을 재료 선택
단계부터 구도 잡는 법, 혼색 방법 등과 함께 알기
쉽게 설명한다.

다이나믹 무술 액션 데생

츠루오카 타카오 지음 | 문성호 옮김 | 190×257mm |
192쪽 | 979-11-274-2968-3 | 21,000원

무술 6단! 화업 62년! 애니메이션 강의 22년!
미야자키 하야오와 함께 일했던 미술 감독이 직접
몸으로 익힌 액션 연출법을 가이드! 다년간의 현장
경력, 제작 강의 경력, 무술 사범 경력, 미술상 수상
경력과 그림 그리는 법 안내서를 5권 집필한 경력
까지. 저자의 모든 경력이 압축된 무술 액션 데생!

여성 몸동작 일러스트 포즈집
-일상생활부터 액션/감정 표현까지-

하비재팬 편집부 지음 | 김진아 옮김 | 190×257mm |
168쪽 | 19,000원

웹툰·만화에 최적화된 5등신 캐릭터의 각종 동작들!
만화·게임·애니메이션 등에서 흔히 볼 수 있는 실제
인체보다 작고 귀여운 캐릭터들. 그 비율에 맞춰 포
즈 선화를 555컷 수록! 다채로운 상황과 동작을 마
음대로 트레이스 가능한 여성 캐릭터 전문 포즈집!

사물을 보는 요령과 그리는 즐거움 관찰 스케치

히가키 마리코 지음 | 송명규 옮김 | 190×257mm |
136쪽 | 979-11-274-2909-6 | 19,000원

디자이너의 눈으로 사물 속 비밀을 파헤친다!
주변 사물을 자세히 관찰해서 그리는 취미 생활
「관찰 스케치」! 프로 디자이너가 제품의 소재, 디자
인, 기능성은 물론 제조 과정과 제작 의도까지 이
끌어내는 관찰력과 관찰 기술, 필요한 지식을 전수
한다. 발견하는 즐거움과 공유하는 재미가 있다!

무장 그리는 법 - 삼국지·전국 시대·환상의 세계

나가노 츠요시 지음 | 타마가미 키미 감수 | 문성호 옮김 |
215×257mm | 152쪽 | 979-11-274-3026-9 | 23,900원

KOEI『삼국지』일러스트의 비밀을 파헤친다!
역사·전략 시뮬레이션『삼국지』,『노부나가의 야
망』등 역사 인물 분야에서 오랫동안 사랑을 받아
온 리얼 일러스트 분야의 거장, 나가노 츠요시.
사람을 현실 그 이상으로 강하고 아름답게 그리
는 그만의 기법과 작품 세계를 공개한다.

여성의 몸 그리는 법 -섹시한 포즈 연출법-

하야시 히카루 지음 | 문성호 옮김 | 190×257mm |
184쪽 | 19,000원

「섹시함」연출은 모르고 할 수 있는게 아니다!
여성 캐릭터의 매력을 한껏 끌어올리는 시크릿
테크닉 완전 공개! 5가지 핵심 포인트와 상업
작품 최전선에서 활약하는 프로의 예시로 동작과
표정, 포즈 설정과 장면 연출, 신체 부위별 표현
법 등을 자세히 설명한다.

-AK Photo Pose

움직임으로 보는 민족의상 그리는 법

겐코샤 편집부 지음 | 이지은 옮김 | 182×257mm |
144쪽 | 19,800원

움직임으로 보는 민족의상 장면별 작화 요령 248
패턴!
아프리카, 아시아의 민족의상을 매력적인 컬러
일러스트로 표현. 정면, 측면 등 다양한 각도에서
상세하게 해설하며 움직임에 따른 의상변화를 표
현하는 요령을 248패턴으로 정리하여 해설한다.

컷으로 보는 움직이는 포즈집-액션 편

마루샤 편집부 지음 | AK 커뮤니케이션즈 편집부 옮김
| 182×257mm | 176쪽 | 24,000원

박력 넘치는 액션을 위한 필수 참고서!
멋진 액션 신을 분석해본다! 짧은 시간 동안 매우
빠르게 진행되기에 묘사하기 어려운 실제 액션
신을 초 단위로 나누어 분석하는 포즈집!

신 포즈 카탈로그-여성의 기본 포즈 편

마루샤 편집부 지음 | AK 커뮤니케이션즈 편집부 옮김
| 182×257mm
| 240쪽 | 17,000원

다양한 앵글, 다양한 포즈가 눈앞에 펼쳐진다!
인체를 그리는 데 도움이 되는 여성의 기본 포즈
를 모은 사진 자료집. 포즈별 디테일이 잘 드러난
컬러 사진과, 윤곽과 음영에 특화된 흑백 사진을
모두 수록!

신 포즈 카탈로그-벽을 이용한 포즈 편

마루샤 편집부 지음 | AK 커뮤니케이션즈 편집부 옮김
| 182×257mm
| 240쪽 | 17,000원

벽을 이용한 상황 설정을 완전 공략!
벽을 이용한 포즈를 그리는 데 도움이 되는 사진
자료집. 신장 차이에 따른 일상생활과 러브신 포즈
등, 다양한 상황을 올 컬러로 수록했다.

빙글빙글 포즈 카탈로그-여성의 기본 포즈 편

마루샤 편집부 지음 | AK 커뮤니케이션즈 편집부 옮김
| 188×257mm | 128쪽 | 24,000원

DVD에 수록된 데이터 파일로 원하는 포즈를 척척!
로우 앵글, 하이 앵글, 아이레벨 앵글 3개의 높이에
더해 주위 16방향의 앵글로 한 포즈당 48가지의
베리에이션을 수록한 사진 자료집!

만화를 위한 권총 & 라이플 전투 포즈집

하비재팬 편집부 지음 | 문성호 옮김 | 190×257mm |
160쪽 | 18,000원

멋지고 리얼한 건 액션을 자유자재로 표현해보자!
총기 기초 지식, 올바른 포즈 사진, 총기를 다각
도에서 본 일러스트, 만화에 활기를 주는 액션 포
즈 등, 액션 작화에 도움이 되는 내용을 담았다.
부록 CD-ROM에는 트레이스용 사진·일러스트를
1000점 이상 수록.

군복·제복 그리는 법-미군·일본 자위대의
정복에서 전투복까지

Col. Ayabe 외 1인 지음 | 오광웅 옮김 | 190×257mm
| 160쪽 | 18,000원

현대 군인들의 유니폼을 이 한 권에!
군복을 제대로 볼 기회는 드문 편이다. 미군과 일
본 자위대. 무려 30종 이상에 달하는 다양한 형태
의 군복을 사진과 일러스트를 통해 해설한다.

슈트 입은 남자 그리는 법-슈트의 기초
지식 & 사진 포즈 650

하비재팬 편집부 지음 | 조민경 옮김 | 190×257mm |
160쪽 | 18,000원

남성의 매력이 듬뿍 들어있는 정장의 모든 것!
본격 오더 슈트 테일러의 감수 아래, 정장을 철
저히 해설. 오더 슈트를 입은 트레이싱용 사진을
CD-ROM에 수록했다. 슈트 재봉사가 된 기분으
로 캐릭터에 슈트를 입혀보자.

남자의 근육 체형별 포즈집-마른 체형부터
근육질까지

카네다 공방 | 김재훈 옮김 | 190×257mm | 160쪽 |
18,000원

남자는 등으로 말한다! 남성 캐릭터 근육의 모든 것!!
신체를 묘사함에 있어 큰 난관으로 다가오는 것
이라면 역시 근육. 마른 체형, 모델 체형, 그리고
근육질 마초까지. 각 체형에 맞춰 근육을 그려보
자!

그림 같은 미남 포즈집

하비재팬 편집부 지음 | 김보미 옮김 | 190×257mm |
128쪽 | 18,000원

만화나 일러스트에 나오는 미남을 그리는 법!
만화, 일러스트에는 자주 사용되는 「근사한 포
즈」. 매력적인 캐릭터에 매력적인 포즈가 더해지
면 캐릭터는 더욱 빛나는 법이다. 트레이스 프리
인 여러 사진을 마음껏 참고하여 다양한 타입의
미남을 그려보자!

여고생 BEST 포즈집

쿠로, 소가와 외 2인 지음 | 문성호 옮김 | 190×
257mm | 164쪽 | 19,800원

일러스트레이터의 상상은 현실이 된다!
인기 일러스트레이터가 원하는 포즈를 사진으로
재현. 각 포즈의 포인트를 일러스트와 함께 직접
설명한다. 두근심쿵 상큼발랄! 여고생의 매력을
최대로 끌어내는 프로의 포즈와 포인트를 러프
스케치 80점과 함께 해설.

-AK 디지털 배경 자료집

디지털 배경 카탈로그-통학로·전철·버스 편

ARMZ 지음 | 이지은 옮김 | 182×257mm | 192쪽 |
25,000원

배경 작화에 대한 고민을 이 한 권으로 해결!
주택가, 철도 건널목, 전철, 버스, 공원, 번화가 등,
다양한 장면에 사용 가능한 선화 및 사진 데이터가
수록되어 있는 디지털 자료집. 배경 작화에 편리하
게 이용할 수 있는 각종 데이터가 수록되어있다!

신 배경 카탈로그-도심 편

마루샤 편집부 지음 | 이지은 옮김 | 190×257mm |
176쪽 | 19,000원

만화가, 애니메이터의 필수 사진 자료집!
배경 작화에서 편리하게 사용할 수 있는 번화가
사진을 수록한 자료집.자유롭게 스캔, 복사하여
인물만으로는 나타낼 수 없는 깊이 있는 작화에
도전해보자!

디지털 배경 카탈로그-학교 편

ARMZ 지음 | 김재훈 옮김 | 182×257mm | 184쪽 |
25,000원

다양한 학교 배경 데이터가 이 한 권에!
단골 배경으로 등장하는 학교. 허나 리얼하게 그
리려고해도 쉽지 않은 학교의 사진과 선화 자료
뿐 아니라, 디지털 원고에 쓸 수 있는 PSD 파일
까지 아낌없이 수록하였다!

사진&선화 배경 카탈로그-주택가 편

STUDIO 토레스 지음 | 김재훈 옮김 | 190×257mm |
176쪽 | 25,000원

고품질 디지털 배경 자료집!!
배경을 그릴 때 편리하게 활용할 수 있는 선화와
사진 자료가 수록된 고품질 디지털 자료집. 부록
DVD-ROM에 수록된 데이터를 원하는 스타일에
맞춰 자유롭게 사용하자!

판타지 배경 그리는 법

조우노세 외 1인 지음 | 김재훈 옮김 | 215×257mm |
160쪽 | 22,000원

환상적인 디지털 배경 일러스트 테크닉!
「CLIP STUDIO PAINT PRO」를 사용, 디지털 환경에
서 리얼한 배경 일러스트를 그리기 위한 기법을 담
고 있으며, 배경을 그리기 위한 지식, 기법, 아이디
어와 엄선한 테크닉을 이 한 권으로 배울 수 있다.

Photobash 입문

조우노세 외 1인 지음 | 김재훈 옮김 | 215×257mm |
160쪽 | 21,000원

CLIP STUDIO PAINT PRO의 기초부터 여러 사
진을 조합, 일러스트를 완성하는 포토배시의 기
초부터 사진을 일러스트처럼 보이도록 가공하는
테크닉까지. 사진을 사용한 배경 일러스트 작화
의 모든 것을 담았다.

CLIP STUDIO PAINT 매혹적인 빛의
표현법 보석·광물·금속에 광채를 더하는 테크닉

타마키 미츠네, 카도마루 츠부라 지음 | 김재훈 옮김 |
190×257mm | 172쪽 | 22,000원

보석이나 금속의 광택을 표현해보자!
이 책에서 설명하는 방식을 따라 투명감 있는 물
체나 반사광 표현을 익혀보자!

동양 판타지 배경 그리는 법

조우노세 외 1인 지음 | 김재훈 옮김 | 215×257mm |
164쪽 | 22,000원

「CLIP STUDIO PAINT」로 동양적인 분위기가 나는 환
상적인 배경 일러스트 그리는 법을 소개한다. 두 저
자가 체득한 서로 다른 「색 선택 방법」과 「캐릭터와
어울리게 배경 다듬는 법」 등 누구나 알고 싶은 실전
노하우를 실제로 따라해볼 수 있도록 안내한다.

CLIP STUDIO PAINT 브러시 소재집
자연물 · 인공물 · 질감 효과

조우노세 외 1인 지음 | 김재훈 옮김 | 190×257mm |
168쪽 | 21,000원

중쇄가 계속되는 CLIP STUDIO 유저 필독서!
그림의 중간 과정을 대폭 생략해주는 커스텀 브러
시 151점을 수록, 사용 방법과 중요 테크닉, 직접
브러시를 제작하는 과정까지 해설하였다.

■ 저자 소개

하야시 히카루(林 晃)

1961년, 도쿄 태생.
도쿄도립대학 인문학부/철학과를 졸업하고 본격적으로
만화가 활동을 시작했다. 비즈니스 점프 장려상, 가작 수
상. 만화가 후루카와 하지메, 이노우에 노리요시의 지도를
받았다. 실록만화 「아자 콩 이야기」로 프로 데뷔 후, 1997
년 만화·디자인 제작 사무소 Go office(고 오피스)를 설
립. 『만화 기초 데생』 시리즈, 『캐릭터의 기분 그리는 법』
(하비재팬), 『코스튬 그리는 법 도감』, 『슈퍼 만화 데생』,
『슈퍼 투시도법 데생』, 『캐릭터 포즈 자료집』(이상 그래픽사), 『만화 기본 연습 1~3』,
『의상 주름 그리는 법 1』(코사이도 출판) 등 국내외 250권 이상의 '만화 기법서'를
제작했다.

■ 역자 소개

문성호

게임 매거진, 게임 라인 등 대부분의 국내 게임 잡지들에 청춘을 바쳤던 전직 게임 기
자. 어린 시절 접했던 아톰이나 마징가Z에 대한 추억을 잊지 못하며 현재 시대의 흐
름을 잘 따라가지 못해 여전히 레트로 최고를 외치는 구시대의 중년 오타쿠. 다양한
게임 한국어화 및 서적 번역에 참여했다.
번역서로 『데즈카 오사무의 만화 창작법』, 『전투기 그리는 법』, 『손동작 일러스트 포
즈집』, 『미니 캐릭터 다양하게 그리기』, 『여성의 몸 그리는 법』, 『다이나믹 무술 액션
데생』, 『무장 그리는 법』, 『에로 만화 표현사』, 『영국 사교계 가이드 : 19세기 영국 레
이디의 생활』, 『영국의 주택 : 영국인의 라이프 스타일』, 『초패미컴(공역)』 등이 있다.

■ STAFF

● 작화
사사키 사사 (Sasa SASAKI)　　아이우에 오카 (AIUEOKA)
카토 아키라 (Akira KATOU)　　하루타카 얏코 (Yakko HARUTAKA)
야기자와 리오 (Rio YAGIZAWA)　하야시 히카루 (Hikaru HAYASHI)
　　　　　　　　　　　　　　　　　　　(순서 무관)

● 커버 원화
오료 (ORYO)

● 커버 디자인
이타쿠라 히로마사 [리틀풋] (Hiromasa ITAKURA -Little Foot inc.-)

● 편집·레이아웃 디자인
하야시 히카루 [Go office] (Hikaru HAYASHI -Go office-)

● 기획
카와카미 세이코 [하비재팬] (Seiko KAWAKAMI -HOBBY JAPAN-)

● 협력
일본공학원 전문학교
일본공학원 하치오지 전문학교
크리에이터즈 컬리지 만화·애니메이션 과

섹시한 포즈 연출법

초판 1쇄 인쇄 2020년 3월 10일
초판 1쇄 발행 2020년 3월 15일

저자 : 하야시 히카루(Go office)
번역 : 문성호

펴낸이 : 이동섭
편집 : 이민규, 서찬웅, 탁승규
디자인 : 조세연, 김현승, 황효주, 김형주
영업·마케팅 : 송정환
e-BOOK : 홍인표, 김영빈, 유재학, 최정수
관리 : 이윤미

㈜에이케이커뮤니케이션즈
등록 1996년 7월 9일(제302-1996-00026호)
주소 : 04002 서울 마포구 동교로 17안길 28, 2층
TEL : 02-702-7963~5 FAX : 02-702-7988
http://www.amusementkorea.co.kr

ISBN 979-11-274-3125-9 13650

Onnanoko no Karada no Egakikata
Iroppoku Miseru Technique

ⓒHikaru Hayashi / HOBBY JAPAN
Originally Published in Japan in 2019 by HOBBY JAPAN Co. Ltd.
Korea translation Copyright©2020 by AK Communications, Inc.

이 도서의 국립중앙도서관 출판예정도서목록(CIP)은
서지정보유통지원시스템 홈페이지(http://seoji.nl.go.kr)와
국가자료공동목록시스템(http://www.nl.go.kr/kolisnet)에서 이용하실 수 있습니다.
(CIP제어번호 : CIP2020008180)

*잘못된 책은 구입한 곳에서 무료로 바꿔드립니다.